Hanok

Traditionelle Wohnhäuser Koreas

Hanok
Traditionelle Wohnhäuser Koreas

herausgegeben von Yi Ki-ung

mit Fotos von Seo Heun-kang und Joo Byoung-soo

übersetzt von Beckers-Kim Young-ja

eos
Youlhwadang

Hanok, **Traditionelle Wohnhäuser Koreas** © 2015 by Yi Ki-ung
Photographs © 2015 by Seo Heun-kang & Joo Byoung-soo
German Translation © 2016 by Beckers-Kim Young-ja

Deutsche Ausgabe © 2016 by EOS Verlag Sankt Ottilien and Youlhwadang Publishers
Original Korean Edition © 2015 by Youlhwadang Publishers

Co-published by EOS Verlag Sankt Ottilien and Youlhwadang Publishers

EOS Verlag Sankt Ottilien
D-86941 Sankt Ottilien
Tel +49 8193 71711 Fax +49 8193 71709
mail@eos-books.com www.eos-books.com

Youlhwadang Publishers
Gwanginsa-gil 25, Paju-si, Gyeonggi-do, Korea
Tel +82-31-955-7000 Fax +82-31-955-7010
www.youlhwadang.co.kr yhdp@youlhwadang.co.kr

ISBN (EOS) 978-3-8306-7774-1
ISBN (Youlhwadang) 978-89-301-0517-0

Bibliografische Information der Deutschen Bibliothek
Die Deutsche Bibliothek verzeichnet diese Publikation
in der Deutschen Nationalbibliografie;
detaillierte bibliografische Angaben
sind im Internet unter http://dnb.ddb.de abrufbar.

This book is published with the support of
the Literature Translation Institute of Korea (LTI Korea).

Einleitung
Hanok, traditionelle Wohnhäuser Koreas

1.

Vor 45 Jahren gründete ich einen Verlag. Als Verleger beschäftigte ich mich dann immer wieder mit traditionellen Wohnhäusern, mit Kulturgütern aus dem heimatlichen Lebensraum und schönen Dingen aus vergangenen Zeiten. Von meiner Kindheit bis ins Erwachsenenalter lebte ich in einem historischen Haus, dem in diesem Band auch beschriebenen Anwesen Seongyojang, so dass jedes Detail eines traditionellen koreanischen Wohnhauses tief in meinem Gedächtnis verankert ist.

Aus diesen Erinnerungen kommt wahrscheinlich meine ständige Sehnsucht nach den alten Tagen in meiner Heimat, die mich wohl letzten Endes auch bei meiner Berufswahl angetrieben hat.

Daraus ergeben sich vermutlich auch die zahlreichen Nachfragen nach Büchern zu diesem Thema. Manchmal schien es, als sei ich hauptsächlich damit beschäftigt, diese vielen Bitten abzuschlagen.

Als ich Komitee-Mitglied des Nationalmuseums wurde und während dieser Zeit das Museum häufig besuchte, lernte ich den Museumsdirektor Yi Geon-mu näher kennen, der sein gesamtes Leben in dieser Branche gearbeitet hatte und schließlich zum Direktor des Nationalen Amts für Denkmalpflege berufen wurde. Im Rahmen seines Amts plante er ein großes Kulturlexikon und fragte mich, ob ich den Bereich ‚traditionelle Wohnhäuser' übernehmen wolle.

Zuerst zögerte ich aufgrund früherer negativer Erfahrungen bei der Zusammenarbeit mit Behörden, dieses Angebot anzunehmen. Doch schließlich besann ich mich als Besitzer eines traditionellen Wohnhauses auf die Kostbarkeit unserer Kulturgüter und die Wichtigkeit ihrer Erhaltung. Bis zur Vollendung des Projekts mussten wir einige verlegerische Schwierigkeiten meistern und leider auch erkennen, wie viel mehr wir in der gegenwärtigen Situation für unsere nationalen Kulturgüter leisten müssten.

Das so entstandene große Lexikon der koreanischen Kultur (*Munhwajae-Daegwan*) ist in drei Bände unterteilt: Der erste Band behandelt die Gyeonggi-Provinz, das Gwandong- und das Hoseo-Gebiet[1]; der zweite Band informiert über das Yeongnam-Gebiet[2] und der dritte Band über das Honam-Gebiet[3] und das Jeju-Gebiet. Die Fotos stammen von Seo Heun-kang.

Obwohl sich das Projekt als ausgesprochen kostspielig erwies, gelang es

dank der zielstrebigen Arbeit meiner Verlagsmitarbeiter, viel Material zum Thema koreanische Wohlkultur zusammenzutragen. Um diese umfangreichen Ergebnisse unserer Recherchen für die Nachwelt zu erhalten, entschloss ich mich, einen Gedenkband zur koreanischen Wohnkultur zu erstellen und bat erneut Seo Heun-kang, diesen fotografisch zu unterstützen.

Das vorliegende Werk ist das Ergebnis der geschilderten Vorgeschichte. Während der verschiedenen Phasen dieses Bandes fragte ich mich wiederholt, in welcher Situation sich unsere Kultur heute befinde. Ich persönlich bin besorgt um die Kulturgüter unseres Landes und appelliere an die Verantwortungsträger unserer Gesellschaft, die Aufgabe des Denkmalschutzes ernst zu nehmen. Meiner Meinung nach bräuchten wir gesetzliche Auflagen, die dem Verfall unserer traditionellen Kultur entgegenzusteuern vermögen. Im Moment gibt es dafür jedoch wenig Ansätze, was mir Sorge bereitet.

Meine Befürchtungen bewahrheiteten sich unter anderem im Jahr 2008, als das große Sungnyemun-Tor bis auf die Grundmauern abbrannte. Nach 5 Jahren Wiederaufbau ist es zwar wieder neu entstanden, doch gab es in diesem Zusammenhang einige Missgeschicke, die die Wiederherstellung dieses bedeutsamen Denkmals negativ überschatteten.

2013 gab der Youlhwadang-Verlag das Gesamtwerk von Ko Yu-seop nach zehnjähriger mühevoller Arbeit heraus. Im Jahr 1815, dem 15. Regierungsjahr des Königs Sunjo, baute mein Urgroßvater Yi Hu innerhalb seines Anwesens Seongyojang das Herrenhaus (Sarangchae) Youlhwadang[4], das nun sein 200-jähriges Jubiläum feiert. Aus diesem Anlass ist die Herausgabe des Gesamtwerkes von Ko Yu-seop für mich von großer Bedeutung. Dies fiel gerade in den Zeitraum, als das große Sungnyemun-Tor wiederaufgebaut und offiziell eingeweiht wurde. Damals schrieb ich mehrere grundlegende Artikel über das Gesamtwerk Ko Yu-seop und den Wiederaufbau des Sungnyemun.

Dem Sungnyemun wird viel Beachtung entgegengebracht, da das Tor ein offensichtlicher und wichtiger Teil des Stadtbildes von Seoul ist. Daraus erklären sich auch die öffentliche Aufregung und die heftigen Reaktionen nach dem Brand.

Aus diesem Prinzip folgte: Wir, die Mitarbeiter des Youlhwadang-Verlag, waren uns immer der Verantwortung unseres Verlags für die Erhaltung traditioneller Werte bewusst und bereit, auch mit bescheidenen Mitteln, dafür jedoch mit unermüdlichem Einsatz für dieses Ziel zu arbeiten.

2.

Ich erinnere mich noch gut, es war etwa um 1948, nach der Unabhängigkeit Koreas von Japan, als mein Vater einen Herrentrakt-Anbau errichten ließ, der „das Obere Haus" genannt wurde. Es war eine meiner schönsten Jugenderinnerungen. Die Bauern, die von ihrer Tagesarbeit müde waren, tranken vor Baubeginn einen Becher Reiswein. Sie begannen den Baugrund des neuen Hauses zu verfestigen – bei hellem Mondlicht. Während der gesamten Arbeit am Baugrund sang ein Arbeiter rhythmisch vor und die anderen wiederholten seine Melodie. Dabei wurde durch

Stampfen der Baugrund verdichtet.

Wir Kinder genossen diese stimmungsvolle Melodie so lange, bis wir irgendwann einfach vor Müdigkeit zu Boden fielen und einschliefen. Jenes Arbeitslied nannten die Bauarbeiter „Deolgujil Sori", doch ich kenne die Bedeutung bis heute nicht genau. Der Text bedeutete etwa, dass der Bauherrn-Familie viel Glück, Reichtum und viele Söhne beschert sein sollen.

Mit diesem neuen Wohnhaus sind die Wünsche der Familie Seongyojang in Erfüllung gegangen. Alle diese Erinnerungen sind fest in meinem Gedächtnis geblieben.

Choi Yeo-gwan, der meinen Vater bezüglich der Baupläne, des Baumaterials, der Dachziegel usw. beriet, war nichts anderes als ein Geomant[5], der auf der Grundlage glücksverheißender Zeichen den Bau durchführen ließ. Er war selbst auch Schreiner. Für den Bau wurden die Grundsteinblöcke auf den vorher verdichteten Erdboden gelegt, darauf kamen stehende Holzsäulen, worüber dann Querbalken gelegt wurden. Zum Schluss wurde die Dachkonstruktion darauf angebracht.

Während des Baus schrieb mein Vater selbst eine Chronik des Baus, das sogenannte *Sangnyangmun*[6].

Ein Gebäude im westlichen Stil wird von Grund auf „hochgezogen", während die Häuser in Korea von oben nach unten errichtet werden. Zuerst wird das von den Holzsäulen gestützte Dach gelegt, so dass das Bauen von oben ausgehend nach unten erfolgt. Bei Regen muss deshalb in der westlichen Baumethode eine Pause eingelegt werden, beim koreanischen Bauen dagegen kann auch bei Regenwetter ohne Probleme weiter gearbeitet werden. Nach Fertigstellung des Rohbaus werden die Böden der inneren Zimmer mit qualitativ hochwertigem *Jangpan* (Ölpapier)[7] belegt. In unserem Haus waren die Wände der Gemächer mit Landschaftsmalereien der vier Jahreszeiten von Baeknyeon und mit Schriften von Songpo[8] sehr geschmackvoll dekoriert. Songpo Yi Byeong-il (1801–1873) war ein berühmter Maler und Kalligraph am Ende des Joseonreiches; er benutzte besonders die Schriftart des Bibaek[9].

Vom 8. bis zum 20. Lebensjahr wuchs ich in diesem neu gebauten Haus auf, zwischen dem Frauenhaus und dem Herrenhaus hin und her pendelnd. Nach der Fertigstellung des Neubaus oder vielleicht ein Jahr danach war der Koreakrieg ausgebrochen. Während der Kriegsjahre wurde unser Haus abwechselnd von nord- und südkoreanischen Soldaten besetzt. Dadurch gingen fast alle Kunstschätze im Haus, wie Schriften, Malereien und Möbel verloren. Wir litten nicht nur materiell, sondern auch innerlich sehr unter dem Verlust.

Diese Erinnerungen haben daher auch einen bitteren Beigeschmack. Einiges ging für immer verloren; dennoch blieben auch viele schöne Erinnerungen an diese Kulturgüter in unseren Herzen bewahrt. Sie sind so fest verankert, dass man danach alles wieder aufbauen könnte. Wir müssten nur die grundlegenden Einzelheiten wie ein Puzzle erneut zusammenstellen.

Das vorliegende Buch wurde aus diesem Grund geplant. Fotokünstler Seo Heun-kang trat dabei als der Hüter und Forscher auf, der die Spuren der traditionellen Wohnhäuser systematisch aufnahm. Er bedauerte jedes Mal, dass er die Atmosphäre,

den damaligen Lebenshauch des Hauses nicht mit aufnehmen konnte, sondern nur das Vergangene, Materielle. Doch nicht nur Seo Heun-kang, sondern auch wir und jeder spürt diese Atmosphäre, der die traditionellen Häuser betritt.

Seo versucht mit seinen Bildern traditioneller Wohnhäuser auch die Lebensinhalte der Menschen darin wieder zu vergegenwärtigen. Ich schlug ihm dazu vor, historische mit aktuellen Fotos zu mischen, damit eine lebendige Spannung zwischen dem heutigen Aussehen und dem ehemaligen Originalzustand entstehen könnte.

3.

Die uns heute noch überlieferten Häuser nennt man einfach ‚*Hanok*‘ oder ‚traditionelles Haus‘. Shin Young-hoon, der selbst ein Schreiner und Erforscher der traditionellen alten Häuser ist, drückt dies einfach so aus: „Kleidung, die von den Menschen der Joseon-Periode getragen wurde, heißt ‚*Hanbok*‘. Die Speisen, die Koreaner essen, heißen ‚*Hansik*‘ und die Wohnhäuser eben ‚*Hanok*‘. Die *Hanok*-Bauweise unterscheidet sich wesentlich von den in anderen Landern üblichen Konstruktionsformen. So findet man in demselben Gebaude ein *Maru* (ein Raum mit Holzboden) und ein *Gudeul* (ein Raum mit Lehm- oder Steinboden und Fußbodenheizung), was sich in anderen Landern unublich ist. Ein vollstandig ausgebautes Hanok enthält einen reprasentativen Raum mit Holzfußboden (*Daecheong*) zwischen geheizten Raumen (wie man es in den Bildern des Wohnhauses Gung-jip sehen kann) und umlaufende schmale Holzveranden (*Toenmaru*), dazu einen offenen Raum mit Holzfußboden (*Maru*) zwischen einem inneren Raum (*Anbang*) und den angrenzenden Raumen mit Fußbodenheizung (*Gudeul*)."

Besonders hervorzuheben ist die Art der traditionellen Bauweise des *Hanok*, die von der Bauweise japanischer oder westlicher Wohnhäuser stark abweicht. Diese Häuser wurden etwa bis zur Öffnung der koreanischen Häfen Ende des 19. Jahrhunderts gebaut. Diese uns erhaltenen Häuser sind an praktischen Wohnbedürfnissen orientiert. Dennoch weisen sie regionale Unterschiede auf und sind den jeweiligen Landschaftsgegebenheiten angepasst. Man kann darin das Flair und den Hauch des Lebens der Bewohner nachempfinden. Man spürt überall in solchen alten Häusern diese Spuren.

Der Historiker Cha Jang-seop erklärt dazu: „Mensch und Haus sind eins. Betrachtet man einen Menschen, so kann man sich die Häuser vorstellen, in der er lebt. Von alters her erkennen Koreaner: Wie die Würde eines Menschen ist, so ist ebenfalls die Würde seines Hauses. Demnach ist ein Wohnhaus ein Subjekt wie ein Mensch. Die Geschichte eines Wohnhauses ist gleichzeitig die Geschichte der Menschen, die darin wohnten."

Aus diesem Grund wurden die traditionellen Wohnhäuser mit ihren schönen Formen zum Kulturgut des Landes ernannt und damit aufgewertet. Sie sind ebenfalls als wichtiger Gegenstand wissenschaftlicher Forschung anerkannt. Somit sind sie Kulturdenkmäler des Landes.

Insgesamt 3500 Kulturgüter werden von der Regierung betreut, davon 1447 Gebäude. In den Regionalbereichen sind 7793 Kulturgüter anerkannt, davon sind 5305 Baudenkmäler. 164 traditionelle Häuser zählen als geschützte Denkmäler. Der Statistik zufolge sind von den gesamten Denkmälern etwa 60 Prozent Gebäude. Nach Gebieten getrennt aufgeführt handelt es sich um ein Haus in Seoul, in der Gyeonggi-do Provinz um 8 Häuser, in der Gangwon-do Provinz um 5 Häuser, in der Provinz Chungcheongbuk-do um 16 Häuser, in der Chungcheongnam-do Provinz um 14 Häuser, in Daegu um 3, in Gyeongsangbuk-do Provinz um 69, in Gyeongsangnam-do Provinz um 5, in Jeollabuk-do Provinz um 4, in Jeollanam-do Provinz um 33 und auf der Insel Jeju-do um 5 Häuser.

Das vorliegende Buch beschreibt 40 der oben genannten traditionellen Wohnhäuser. Sie gehören zu den 164 Gebäuden, die von der Regierung zu wichtigen Kulturdenkmälern des Landes bestimmt wurden. Sie werden hier nach Gebiet, Bauperiode und Wohnform angeordnet vorgestellt.

Für das Buch wurden 3 aus der Gyeonggi-do Provinz, 2 aus der Gangwon-do Provinz, 3 aus der Chungcheongbuk-do Provinz, 5 aus der Chungcheongnam-do Provinz, 1 aus Daegu, 13 aus der Gyeongsangbuk-do Provinz, 3 aus der Gyeongsangnam-do Provinz, 2 aus Jeollabuk-do Provinz, 7 aus der Jeollanam-do Provinz und 1 von der Insel Jeju-do ausgewählt, die in chronologischer Reihenfolge vorgestellt werden.

Bei den hier ausgewählten Objekten handelt es sich überwiegend um Häuser mit Ziegeldach. Es gibt aber dazwischen auch mit Stroh gedeckte Häuser, wie das Haus von Yi Ha-bok aus Seocheon und das von Kim Sang-man in Buan.

Weitere mit Stroh gedeckte Behausungen stehen in Museumsdörfern, wie zum Beispiel das Haus des Kim Dae-ja im Museumsdorf von Nakan in Suncheon und das von Go Pyeong-o im Dorf Seong-eup auf Insel Jeju. Es gibt auch Häuser, die andere regionale Charakteristika aufweisen, beispielsweise das *Neowa-jip,* dessen Hausdach mit dünnen Stein- und Schindel-Holzbrettern gedeckt ist; oder das Haus *Gulpi-jip,* das mit dicken Eichenbaumrinden überzogen ist. Hinzu treten Häuser, die wiederum deutlich andere regionale Charaktere des Wohnens zeigen. Beispielsweise das Haus *Tumak-jip* auf Nari-dong auf der Insel Ulleung, oder Häuser, die nach den sogenannten Elsternlöchern in ihren Dächern *Kkachigumeong-jip* genannt werden und die deutlich zeigen, wie die Bewohner der jeweiligen Provinz lebten. Die Seltenheit und die Bedeutung, die Geschichte, ja sogar die regionale Besonderheit solcher Gebäude sind wichtige Kulturgüter.

Die vorgestellten Häuser verraten die soziale Stellung und den Wohlstand der Bauherren; daran wird ihr architektonischer Charakter unterschieden. Sie stammen meist aus der sozial angesehenen und mächtigen *Yangban*-Schicht[10] der einzelnen Regionen. Um einige Beispiele zu nennen: Ein anderer Gelehrter, Yun Jeung, aus der Zeit des Königs Sukjong, erbaute ebenfalls ein Myeongjae-Gotaek[11] in Nonsan. Sie weisen jeweils typische regionale Charakteristika auf.

Unter den uns überlieferten alten Häusern der sozialen Oberschicht, bei denen sogar Beziehungen zum Königshaus nachweisbar sind, seien genannt: das Wohnhaus Gungjip in Namyangju von Hwagil-ongju, der letzten Tochter von König

Yeongjo. Weiter zählen hierzu das Geburtshaus des Staatspräsidenten Yun Bo-seon und das Geburtshaus Kim Yun-siks, sowie das Geburtshaus des bekannten Lyrikers Yeongnang in Gangjin. Sie weisen ebenfalls auf die besonderen Merkmale jener Zeit und die Persönlichkeit der Besitzer hin. Die Anwesen Seongyojang in Gangneung und Unjoru in Gurye zeigen uns durch ihre breit angelegten Gebäude mit dem inneren Trakt und den Außen- bzw. Herrentrakten, dem Gesindehaus nebst den künstlich erstellten Seen, wie aufwändig die Gestaltung ausfiel.

4.

Die Charakteristika der traditionellen alten Häuser wurden mit der Landschaft in Harmonie gebracht. Nach der Theorie der Geomantik, die Glück und Unglück der Bewohner beeinflussen sollte, mussten Berg-, Boden- und Wasserlage berücksichtigt werden. Daher versuchten die Bauherren mit allen Mitteln, die besten Grundstücke für ihre Wohnhäuser ausfindig zu machen.

Der Einfluss der klimatischen Bedingungen ist genauso wichtig wie die Geomantik-Studie beim Hausbau. Korea hat vier stark ausgeprägte Jahreszeiten. Um sich im Winter vor der Kälte zu schützen, benötigte man die inneren Räume (*Ondolbang*), die vom Boden aus geheizt werden, dagegen wurden der Hauptraum mit Holzboden (*Daecheong*) und der Raum mit Holzboden (*Maru*) im Sommer genutzt. Die Lage der Küche, die man jederzeit bei Tag und Nacht betreten muss, erfordert eine umfassend harmonische Einbettung in den Grundriss des Hauses. In der Joseon-Zeit lebten in einem Haushalt mehrere Familienmitglieder wie die Großeltern, die Familien der Brüder und sogar die Familien der Söhne zusammen. Bei Großfamilien war eine etwas andere und großzügigere Planung nötig. Die tradionelle Bauweise regelt auch streng, wie Frauen- und Herrenhäuser zu errichten sind, die nach konfuzianischem Denken klar zu trennen sind. So wurden unter anderem die Gebäude des Innentrakts für die Frauen und die des Außentrakts für die Herren, sowie das Extragebäude für die Gäste gebaut. Vom 19. Jahrhundert an ist die Trennung zwischen Frauen und Männern und dem jeweiligen Lebensraum durchlässiger geworden. Infolgedessen wurden die Mauern zwischen Innentrakt und Außentrakt abgerissen. Die Wände zwischen dem Herrentrakt und dem Diener- bzw. Gesindetrakt blieben dagegen bestehen. Es gibt sogar Beispiele von Häusern, bei denen der Außentrakt an den Innentrakt angebaut ist. Damit sind die Innen- und die Herrenhäuser vereinigt worden.

Der Konfuzianismus war die Staatsideologie des Königreichs Joseon. Die Verehrung der Ahnen war demnach sehr wichtig. Daher musste in jedem Haus unabdingbar ein würdiger Platz dafür vorhanden sein. Der Gründer des Reichs Joseon, Taejo, befahl nach seiner Thronbesteigung allen Menschen im Lande – vom hohen Beamten bis zum Bediensteten – sie sollten einen Hausaltar errichten, um die Ahnen zu verehren. Auch das einfache Volk, welches sich keinen Hausaltar für die Ahnen im eigenen Haus leisten konnte, sollte an ihrer Arbeitsstätte (*Jeongchim*) ihre Ahnen verehren. Demzufolge wurde ein Ahnenschrein an der höchsten Stelle des Grundstücks errichtet. Er musste höher gelegen sein als die Wohnbereiche. Dieses

Häuschen darf niemals abgerissen werden. Der ‚Ahnentempel' ist für die Koreaner eine geheiligte Stätte.

Früher glaubten die Koreaner an einen ‚Behüter' oder an ‚Götter des Hauses'. Seongjusin wurde als der oberste Haushüter hoch verehrt. Die Hausgötter umfassen auch einen Grundstücks-Gott, einen Tür-Gott, einen *Maru*-Gott, einen Küchen-Gott namens Jowang, einen Stall-Gott und den Brunnen-Gott Yongsin. Es gab zusätzliche Götter wie den Glücks-Gott des Hauses, Samsin, der für das Schicksal der Kinder zuständig war, und Dwitgansin für die Toilette. Solche Götter des Wohnhauses wurden von den Bewohnern des Hauses respektiert und bei jeder Gelegenheit bedacht.

Im Joseonreich herrschte ein sehr streng geordnetes Klassensystem. Grundstücke wurden je nach Herkunft und Rang verteilt. König Sejong (1397–1450) erließ ein Gesetz (*Gasagyuje*), wonach die Königssöhne ihre Wohnhäuser nur bis zu einer Größe von maximal 60 *Kan*[12] bauen durften. Das einfache Volk musste bei seinen Bauten unter 10 *Kan* bleiben.

Neben dem Klassenbewusstsein spielte die Hierarchie des Alters eine entscheidende Rolle beim Hausbau. Die Namen der entsprechenden Räume spiegeln das wieder. *Keunsarangbang* ist der Raum für den Vater und *Jageunsarangbang* für den Sohn (Stammhalter) im Herrentrakt, das *Anbang* ist für die Schwiegermutter, während das *Geonneonbang* bzw. *Meoribang* für die Schwiegertochter bestimmt ist. Die Größe der Räume der ersten Generation ist doppelt so groß wie die der zweiten Generation. Zu den Räumen werden auch die folgenden gezählt: *Darak*, der Speicher, *Golbang*, ein Lagerraum, und *Byeokjang*, eine Art Lagerraum oder Einbauschrank, die als Nutzräume zusätzlich angebaut wurden.

Die Räumlichkeiten für die Dienerschaft oder ‚untere Volksschicht' ist entsprechend der Hierarchie der sozialen Klassen[13] durch eine Mauer von den eigentlichen Wohngebäuden streng abgetrennt. Das Haus für die Bediensteten nannte man *Haengnangchae* (Haus der Dienerschaft). Es steht links oder rechts neben dem Eingangstor des Hauses und ist zwischen dem Innen- und dem Außentrakt durch Mauern begrenzt angebaut. Die Größe der *Haengnangchae* war je nach den Wohnverhältnissen der Besitzer unterschiedlich, von 10 *Kan* bis 20 *Kan*. Je nachdem, ob mehr Hausfeste (wie *Jesa*, Ahnenangelegenheiten, oder andere Feiern) gefeiert werden mussten, baute man Dienerhäuser nach Bedarf an.

Die traditionellen Wohnhäuser bestehen aus dem Frauenhaus (*Anchae*) und dem Herrenhaus (*Sarangchae*). Das *Anchae* wird hauptsächlich von Frauen bewohnt und befindet sich daher im Inneren des Grundstücks. Die Frauenräume (*Anbang*), ein Hauptraum mit Holzboden (*Daecheong*), das gegenüberliegende Zimmer (*Geonneonbang*) und *Bueok*-Küche sind die grundlegenden Bestandteile eines Wohnhauses. Das Herrenhaus wird vom Hausherrn bewohnt, daher ist es im vordersten Teil des Grundstücks platziert, normalerweise zwischen dem Frauenhaus und dem Bedienstetenhaus *(Haengnangchae)*. Das Herrenzimmer (*Sarangbang*), ein repräsentativer Raum, und das Schlafgemach des Hausherrn (*Chimbang*) befinden sich im Herrenhaus. Falls ein Schlafgemach nicht vorhanden ist, schläft der Hausherr im *Sarangbang*. Diese genaue Trennung zwischen Frauen und Männern beruhte

ab dem 16. Jahrhundert des Joseonreiches auf der Hausordnung einer Familie und wurde durch die Seongnihak[14]-Theorie verstärkt, die patriarchalisch dem Hausherrn alle Rechte über seine Familie zugestand.

Um das eigentliche Hofgelände herum nach außen wurden mehrere Plätze, wie zum Beispiel das Nebengebäude (*Byeoldang*), das Bedienstetenhaus (*Haengnangchae*), der Hofplatz (*Madang*), der Kuhstall (*Oeyanggan*), das Podest zur Lagerung der Gewürzvorratstöpfe (*Jangdokdae*, vgl. Abb. auf S. 87) und der Pavillon *Jeongja* (vgl. Abb. auf S. 139) vorgesehen.

Unter diesen sonstigen Gebäuden ist baulich das Nebengebäude (*Byeoldang*) hervorzuheben, das sich nach der Mitte der Joseon-Periode mit seiner patriarchalischen Lebensordnung entwickelte. In dieser Zeit benötigte der Hausherr für gesellschaftliche Veranstaltungen, wie z.B. den Ahnengedenktag, gelehrte Treffen oder den Empfang der Gäste, mehr Raum, sodass zum Herrenhaus *Sarangchae* zusätzlich dieses Nebenhaus errichtet wurde.

Am Ende des Joseonreichs wurde die hierarchische Einteilung des Gesellschaftssystems allmählich nicht mehr so strikt eingehalten, was auch Auswirkungen auf die Bauweise hatte. Seit der 1894 beginnenden Reformbewegung Gabogyeongjaeng[15] (24. Regierungsjahr des Königs Gojong) entstand eine neue Gesellschaft namens ‚*Jung-in*'[16] mit einer sogenannten ‚Neureichen-Schicht', die zwischen der bisher streng abgetrennten Schicht der hohen Beamten (*Yangban*[17]) und den niedrigen Schichten (*Sangnom*[18]) einzuordnen war und wirtschaftlich großen Einfluss erlangte. Diese neue Schicht baute nun ihre Wohnhäuser gemäß ihren Absichten und Bedürfnissen und machte somit das alte strenge Bebauungsgesetz zunichte.

Wohnhäuser werden eigentlich nur gut erhalten, solange sie bewohnt sind. Da alte Häuser heutigen Wohnansprüchen nicht mehr genügen und modernen Menschen unbequem scheinen, sind sie heutzutage weitgehend unbewohnt, was sich nachteilig auf ihre Erhaltung auswirkt. Wir haben daher die Pflicht, solche uns überkommenen Häuser nachhaltig und besonnen zu pflegen. Selbst das reicht jedoch nicht, sondern wir müssen zusätzlich diese Kulturgüter für die folgenden Generationen dokumentieren. Aus dieser Überlegung heraus hat das Youlhwadang-Buchmuseum und zusammen mit der Internationalen Kultur-Austausch-Gesellschaft das vorliegende Buch herausgebracht und stellt es auf der Leipziger Buchmesse 2016 vor. Besonderer Dank sei am Schluss nochmals dem Fotografen Seo Heun-kang, Joo Byoung-soo für seine großartigen Bilddokumentationen ausgesprochen.

Wir wünschen allen unseren Lesern viel Freude bei der Lektüre.

1. Das Gwandong-Gebiet gehört zur Gangwon-do Provinz und zum südlichen Teil der Hamgyeong-do Provinz. Zum Hoseo-Gebiet gehören auch das südliche Chungcheongbuk-do und Chungcheongnam-do Provinz.
2. Zum Yeongnam-Gebiet gehören das südliche Gyeongsangbuk-do und Gyeongsangnam-do Provinz.
3. Zum Honam-Gebiet gehören das südliche Jeollabuk-do und Jeollanam-do Provinz.
4. Youlhwadang ist das Herrenhaus (*Sarangchae*) im Familienstammsitz Seongyojang in Gangneung des Herausgebers dieses Buches Yi Ki-ung).
5. Ein Geomant beurteilt ein Grundstück, um die ideale Lage des Hauses in Beziehung zur Umgebung, z.B. zur Lage von Bergen und Flüssen, festzulegen (vergleichbar mit Fengshui).
6. Kurze Chronik des Baues, eine Baugeschichte mit Datum der Bauphase, Bauherr u.a.
7. *Jangpan*: dickes, mit Öl getränktes Papier.
8. Baeknyeon Ji Un-yeong (1852–1935) war ein Kalligraph. Er studierte Schreibkunst und Literatur bei Gang Wi, der wiederum Schüler von Chu-sa (Kim Jeong-hi, 1786–1856, ein berühmter Kalligraph, Maler, Literat) und der ältere Bruder des Ji Seok-yeong war, der die Pockenimpfung in Korea einführte.
9. Eine Schriftart aus China, die nur mit einem Pinsel geschrieben werden kann.
10. Bestand aus militärischen und zivilen Beamten.
11. *Gotaek*: altes ehrwürdiges Haus.
12. 1 *Kan* entspricht etwa 2,4 m × 2,4 m = 5,64 m², Ein durchschnittliches Haus ist zwischen 3 und 6 *Kan* groß, es gibt Ausnahmen bis zu einer Größe bis zu 9 *Kan*.
13. Es gab mehrere soziale Schichten, z.B. die Königsfamilie, ranghöhere Beamten, Bauern und das einfache Volk. Zu den niederen Schichten gehörten z.B. Leibeigene, Schamanen, Metzger, Geächtete u.a.
14. Wissenschaftliche Theorie aus der Sung Dynastie Chinas, die im 17. Jahrhundert auch im Joseonreich ihren Höhepunkt erreichte.
15. Die Reformbewegung dauerte von 1894-1896.
16. *Jung-in* heißt wörtlich ‚mittlerer Mann'. Zu dieser Schicht gehörten vorwiegend Großhändler, Handwerker, Dolmetscher u.a.
17. Wörtlich ‚zwei Klassen': Damit sind Zivilbeamte und militärische Beamte gemeint.
18. Gemeint ist damit das einfache Volk.

INHALT

Häuser aus Honam und dem Jeju-Gebiet

Häuser aus den Regionen Gyeonggi,
Gwandong und den Hoseo–Gebieten

Wohnhaus des Kim Yeong-gu in Yeoju

Erbaut: Mitte des 19. Jahrhunderts.
Adresse: 98 Botong1-gil, Daesin-myeon, Yeoju-si, Gyeonggi-do.

Das Dorf, in dem sich das Wohnhaus Kim Yeong-gus befindet, liegt einer niedrigen Berglandschaft an einem Südhang mit Blick auf den Han-Fluss.

Während des Imjin-Krieges gegen Ende des 16. Jahrhunderts[1] suchte Jo Gyeong-in aus der Familie Changnyeong-Jo Zuflucht in dieser Gegend, aus der seine Mutter stammte, und ließ sich hier mit seiner Familie nieder. Das Wohnhaus in seiner heutigen Form stammt von seinem Nachfahren Jo Seok-u, der ein hoher Beamter im Ministerrang am Hof König Gojongs war. Demnach muss das Haus aus der Zeit um 1860 stammen. Seit 1970 lebt darin ein neuer Besitzer.

Das Wohnhaus ist gegen Süden ausgerichtet. Der gesamte Grundriss ist quadratisch, der innen gelegene Frauenhof (*Anchae*) bildet ein auf einer Seite offenes Viereck, während das große Herrenhaus (*Keunsarangchae*) eine langgestreckte Form aufweist. Das kleine Herrenhaus (*Jageunsarangchae*) sowie das Bedienstenwohnhaus (*Heotganchae*) mit einem zusätzlichen Lager sind ebenfalls als langgestreckte Rechteckbauten angelegt.

Mauern mit Bruchstücken aus Dachziegeln umfassen die westliche und hintere Seite der Anlage. Die Anordnung der Häuser entspricht einem typischen Wohnhaus der Yeoju-Region. Die Anlage erstreckt sich länglich von Süden nach Norden an einem Hügel,

wobei es gegenüber den benachbarten Häusern etwas erhöht liegt. Durch den Hofeingang des Wohnbereiches erreicht man über den Hofplatz das *Madang* und kommt dann nach links durch den Eingang in die Wohnebene. Der Frauenteil in seiner heutigen Form besteht aus einer modern eingerichteten[2] Küche inklusive einer Seitenveranda mit Holzboden (*Toenmaru*) bzw. einer vorderen Veranda, die von der Frontseite her betreten wird. Auf der linken Seite befindet sich das Schlaf- und Wohnzimmer der Frauen (*Anbang*) mit traditioneller Küche, direkt dahinter das zweite Zimmer und das Lager bzw. der Speicher, auf der rechten Seite die Toilette. Unterhalb dieses Hauses folgt noch ein Zimmer mit Küche und Lagerraum.

Das große Herrenhaus besteht aus dem Empfangsraum (*Daecheong*) und auf der rechten Seite einem weiteren Zimmer, welches abtrennbar ist und eine Feueröffnung enthält. Beide Räume sind durch die vorgelagerte Veranda verbunden. Auf der linken Seite befinden sich das Herrenzimmer und das Eingangstor. Auch vor der in südlicher Richtung ausgerichteten Veranda befindet sich eine vorgelagerte Veranda (*Numaru*)[3].

Die gesamte Anlage ist quadratisch und gegen Süden ausgerichtet, wobei die einzelnen Gebäude harmonisch und zweckmäßig angelegt sind.

1. Zwischen 1592 und 1598 versuchten japanische Streitkräfte unter General Toyotomi Hideyoshi, das koreanische Reich zu erobern.
2. Gemeint ist die westliche Küche, in der stehend gekocht wird.
3. *Numaru* ist ähnlich wie das *Daecheong* eine an wärmeren Tagen benutzte, dem Herrenzimmer vorgelagerte Veranda mit Holzboden.

1. Anchae
2. Jageunsarangchae
3. Jungmun
4. Keunsarangchae
5. Daemungan
6. Hyeopmun
7. Byeonso
8. Heotganchae

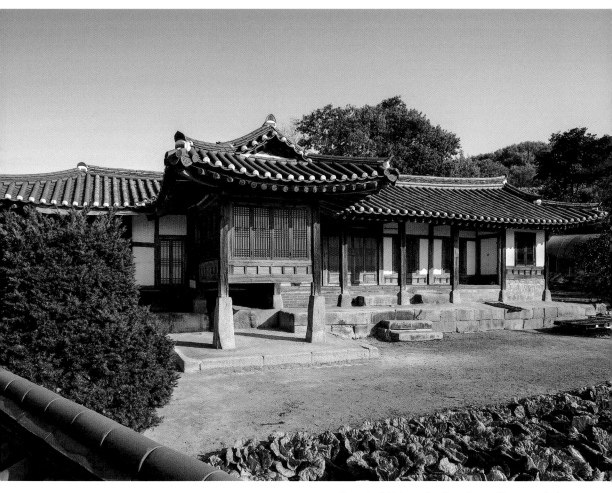

Gesamtansicht des großen Herrenhauses (*Keunsarangchae*).

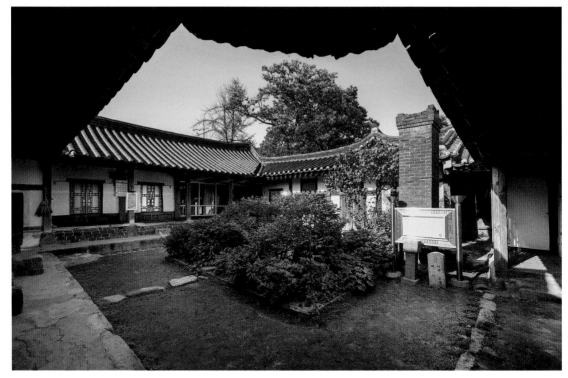

 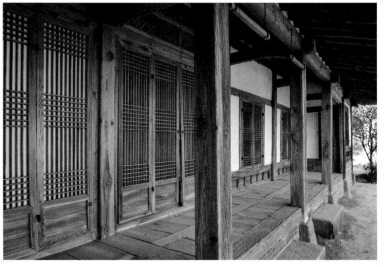

Der auf einer Seite offene Frauenhof (*Anchae*) vom großen Herrenhaus aus gesehen (oben).
Seitenveranda mit Holzboden (*Toenmaru*) des Herrenhauses (unten links). Seitenblick auf das Herrenhaus (unten rechts).

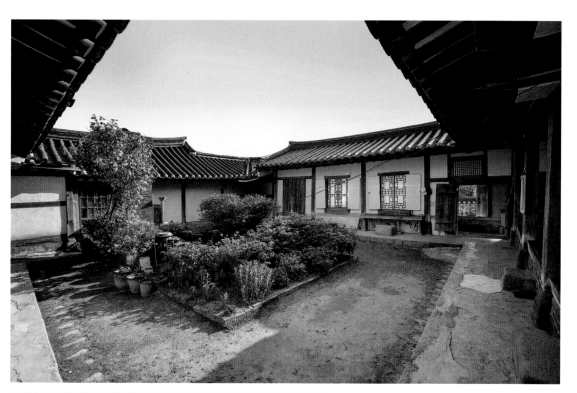

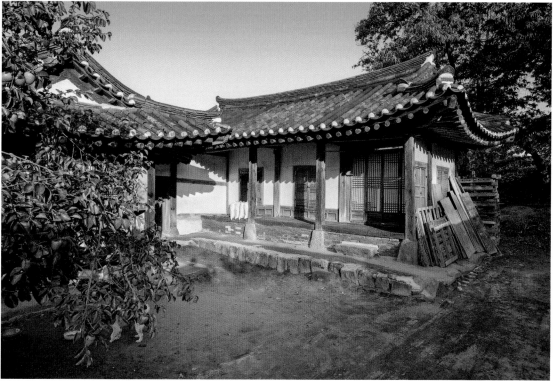

Innerer Hofplatz aus der Sicht des Empfangsraumes (*Daecheong*) (oben).
Ansicht des kleinen Herrenhauses (*Jageunsarangchae*) (unten).

Wohnhaus des Baek Su-hyeon in Yangju

Erbaut: 19. Jahrhundert.
Adresse: 65 Hyuam-ro 443gil, Nam-myeon, Yangju-si, Gyeonggi-do.

Ursprünglich war das Haus von Königin Min[1] als Versteck für gefährliche Zeiten geplant. Sie wurde jedoch schon vor der Fertigstellung des Hauses umgebracht, sodass sie ihr Haus nie beziehen konnte. Im Jahre 1930 wurde es von Baek Nam-jun, dem Großvater von Baek Su-hyeon, gekauft, dessen Namen es heute in der Denkmalliste trägt.

Die Gesamtanlage des Wohnhauses erhebt sich vor dem Hintergrund der Maebong-Bergkette. Die Anlage ist auf beiden Seiten von Flüssen umgeben: Links umschließt es der Jwa Cheongnyong[2], der „blaue Drache", und rechts davon fließt der U Baekho, der „weiße Tiger".

Der ursprüngliche Wohnkomplex umfasste die traditionellen Gebäude Frauenhaus (*Anchae*), Herrenhaus (*Sarangchae*), Bedienstetenhaus (*Haengnangchae*) und Nebengebäude (*Byeoldangchae*). Gegenwärtig befinden sich jedoch nur noch das Frauen- und das Bedienstetenhaus in der Anlage, die beide in in der Mitte des Hofes einander schräg gegenüber erbaut wurden. Obwohl die Häuser dicht nebeneinander liegen, stellt dies für das Zusammenleben kein Hindernis dar.

Die äußere Anlage besteht aus dem Hof (*Sarangmadang*) des heute verschwundenen Herrenhauses, der sich vor dem Bedienstetenhaus, dem Innen- und dem Hinterhof des Frauenhauses befindet.

Auf dem Schlussziegel des Bedienstetenhauses findet man das Datum 1682 (8. Regierungsjahr von König Sukjong), man vermutet jedoch, dass dieser Ziegel später von einem anderen Ort hergebracht wurde. Denn seiner architektonischen Grundstruktur nach stammt dieses Wohnhaus wohl eher aus dem Ende des 19. Jahrhundert.

Obwohl auf dem Gelände nur noch Frauen- und Bedienstetenhaus vorhanden sind, lässt sich vermuten, dass dieses Anwesen im früheren Zustand eine wesentlich größere Wohnanlage gewesen sein muss. Die Granitstufen vor dem Bedienstetenhaus sind ein Beweis dafür. Das Frauenhaus ist zudem verhältnismäßig weiträumig und verwendet hochwertiges Baumaterial.

1. Diese Ehefrau von König Gojong (1851–1895) wurde 1895 ermordet.
2. Nach der geomantischen Theorie ist das eine ausgesprochen glückbringende Nachricht.

1. Anchae
2. Haengnangchae

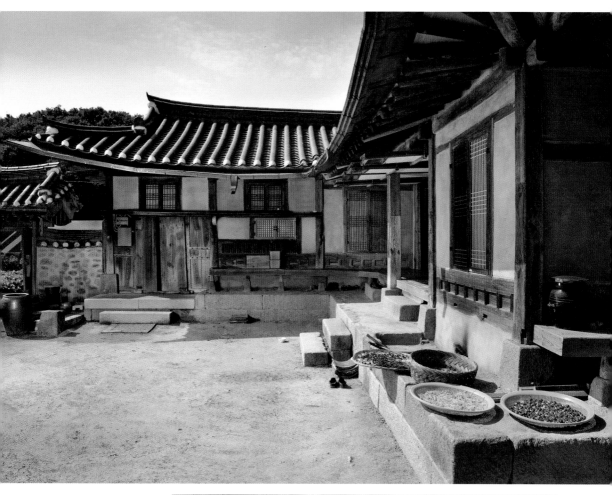

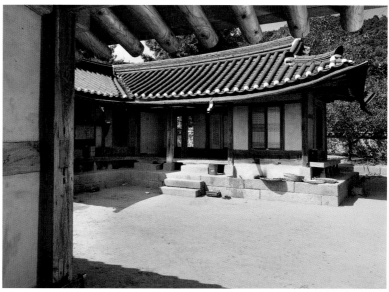

Frauenhaus und Eingangstor (*Ilgakmun*) vom unteren Haus her betrachtet (oben).
Frauenhaus vom Eingangstor aus (unten).

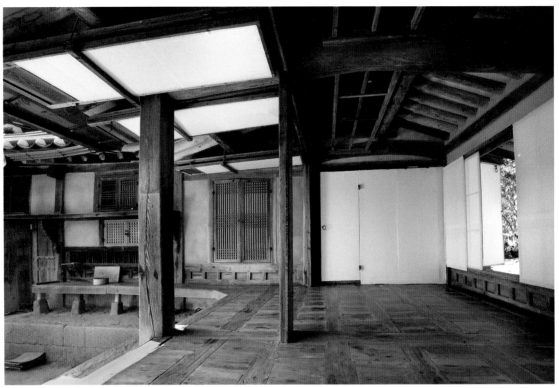

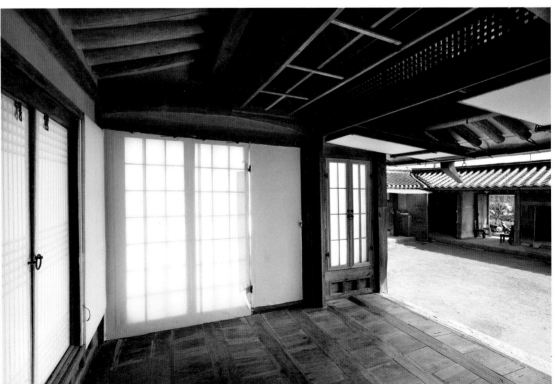

Frauenzimmer (*Anbang*) vom Frauenhaushof aus (oben). Frauenzimmer (*Anbang*) und *Geonneonbang* (unten).

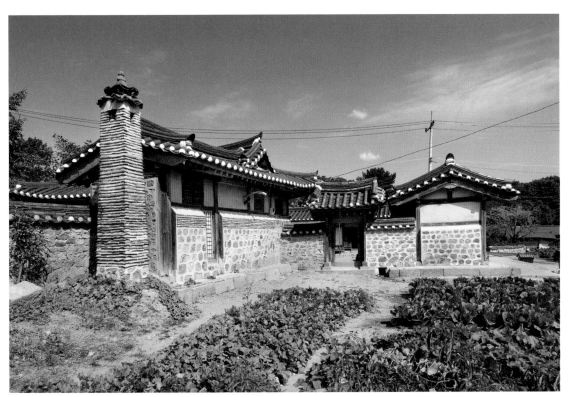

Gesamtansicht von außen (oben). Schlussziegel des Herrenhauses (unten).

Wohnhaus Gungjip

Erbaut: Mitte des 18. Jahrhunderts.
Adresse: 9 Pyeongnae-ro, Namyangju-si, Geonggi-do.

König Yeongjo schenkte seiner jüngsten Tochter Hwagil-Ongju ein Wohnhaus, als sie dem *Neungseongwi*[1] Gu Min-hwa versprochen wurde. Der König sandte dazu Bauarbeiter und Baumaterial zum Ort, an dem das neue Wohnhaus der Prinzessin erstellt werden sollte. Dabei entstand für das Haus der Name „Gungjip", das heißt „dem Palast gehörendes Haus".

Prinzessin Hwagil-Ongju lebte in diesem Haus von 1765 (41. Regierungsjahr des Königs Yeongjo) bis zu ihrem Tod im Jahr 1772. Auf einer Grundfläche von etwa 8000 *Pyeong*[2] standen außer dem Gungjip ca. 10 weitere Gebäude und ein Ausstellungsgebäude, was einen riesigen Baukomplex darstellt.

Jedes Haus wurde an den Ufern des inmitten des Grundstücks von Osten nach Westen laufenden Baches hangaufwärts gebaut. Der eigentliche Wohntrakt liegt am oberen Berghang, ist der natürlichen Landschaft angepasst und stellt bereits für sich mit den vielen hohen Bäumen eine harmonische Idylle dar.

Die Wohntrakte bestehen aus der nach einer Seite offenen Anlage des Frauenhauses, dem langgestreckten Eingangstorhaus (*Munganchae*) und sind um den inneren Hofplatz (*Anmadang*) so angelegt, dass die Anlage eine quadratische Form bildet.

Auf der südwestlichen Seite steht schräg abseits das in einem rechten Winkel angeordnete Herrenhaus (*Sarangchae*). Normalerweise wird das Herrenhaus vor das Frauenhaus (*Anchae*) platziert; aber in diesem Fall steht das Herrenhaus mit dem Nebengebäude (*Byeolchae*) an der Ecke des Frauenhauses auf gleicher Höhe. Der Grund für diese Abweichung ist, dass so Schutz für das Frauenhaus gewährleistet werden sollte und gleichzeitig die „regionale" Macht des Patriarchen in der herrschenden Klasse demonstriert wird.

Haus Gungjip kann nicht als ein übliches Gebäude angesehen werden, da die Besitzerin eine Königstochter war. Entsprechend weiträumig ist die Konstruktion konzipiert und – soweit die Nutzflächen und Räume dies zuließen – ausgesprochen vornehm gestaltet. Die Steinstufen (*Jangdaeseok*) sind von hervorragender Qualität; sorgfältig gemeißelte Fundamentsteine und gute Holzmaterialien, die nur in den oberen Gesellschaftsklassen benutzt wurden, legen dafür Zeugnis ab.

1. Ehrenbezeichnung.
2. *Pyeong* ist eine Einheit für die Grundfläche. 1 *Pyeong* hat 3,30 m², d.h. total umfasst das Grundstück etwa 264.000 m².

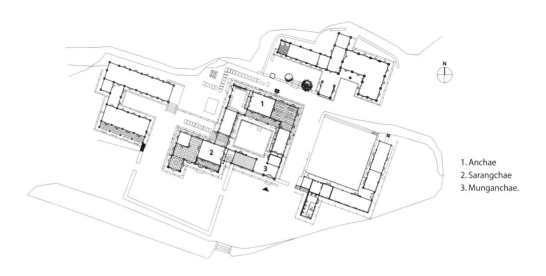

1. Anchae
2. Sarangchae
3. Munganchae.

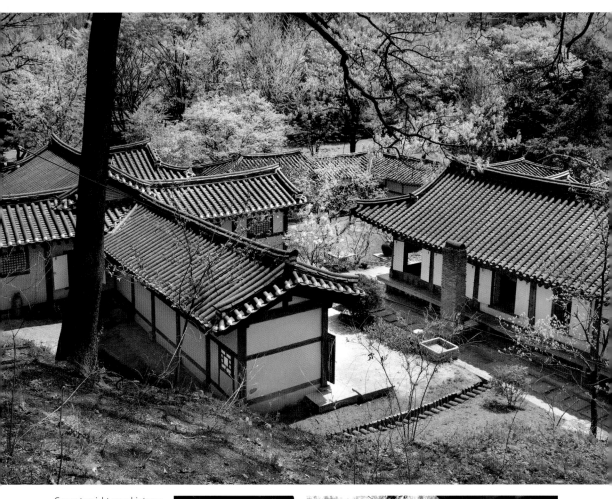

Gesamtansicht vom hinteren
Berg aus (oben).
Das Frauenhaus (*Anchae*)
von Osten aus (unten).

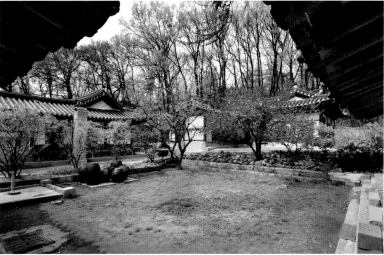

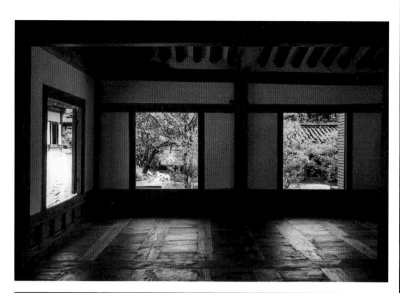

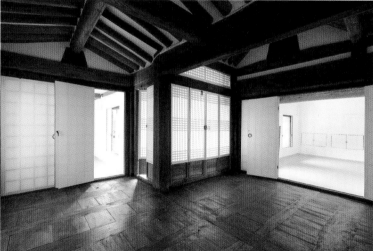

Repräsentativer Empfangsraum für Gäste (oben) und Frauenhaus (unten).

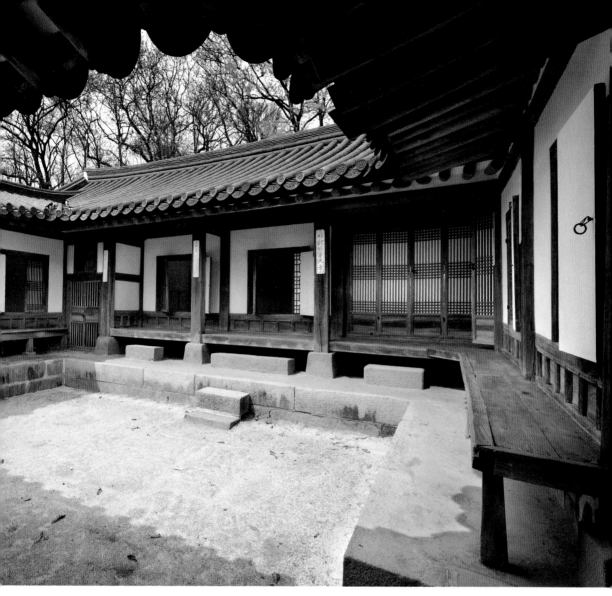

Hofplatz und Wohnzimmer
(*Anbang*) (oben).
Innenansicht des Wohnzimmers
(*Anbang*) (unten).

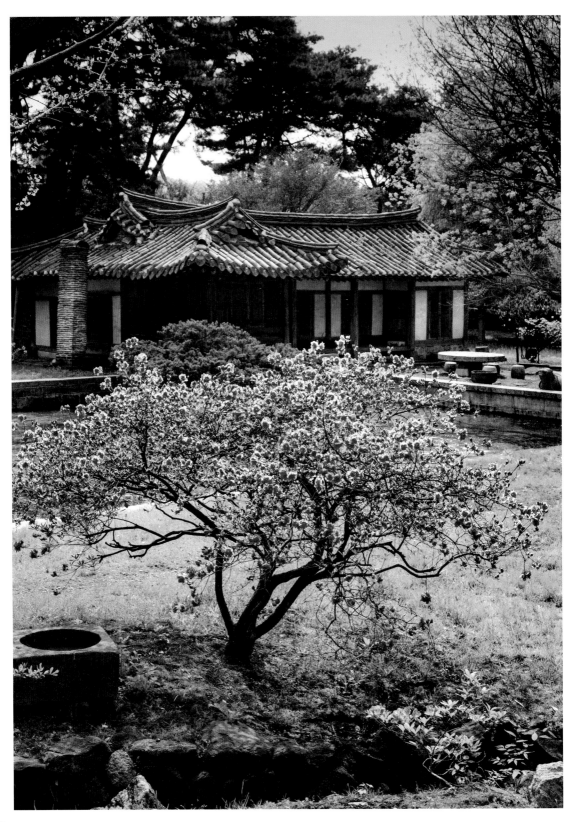

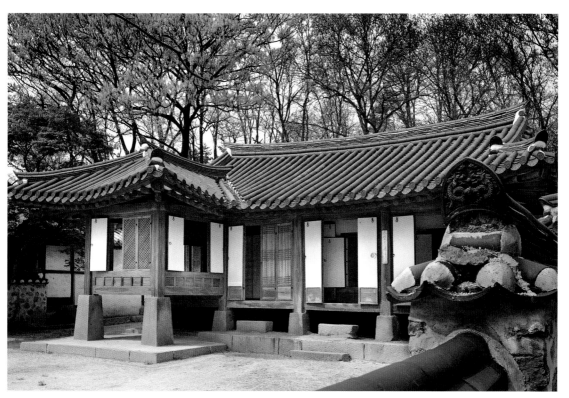

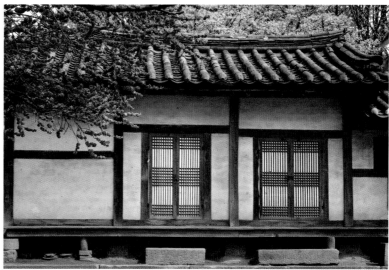

Ansicht des Nebenhauses (*Geonneochae*) (linke Seite).
Ansicht vom vorderen Herrenhaus (*Sarangchae*) aus (oben). Vorderseite des *Geonneochae* (unten).

Wohnhaus Seongyojang in Gangneung

Erbaut: Anfang des 18. Jahrhunderts.
Adresse: 63 Unjeong-gil, Gangneung-si, Gangwon-do.

Das Wohnhaus Seongyojang wurde von Mugyeong Yi
Nae-beon aus der 10. Generation des Prinzen Hyoryeong-
daegun erbaut. Volkstümlicher Überlieferung nach hieß
das Anwesen ‚Haus des Baedari-Yis',[1] denn man erreichte
das Seongyojang-Haus nur vermittels einer Fähre über
den Gyeongpo-See, der ehedem weit breiter und größer
war als heute.

Zur Anlage gehören vor allem das Herrenhaus
(*Sarangchae*), das östliche Nebengebäude
(*Dongbyeoldang*), das westliche Nebengebäude
(*Seobyeoldang*), das Bedienstetenhaus (*Haengnangchae*)
und ein Pavillon (*Jeongja*).[2] Der Baustil entspricht im
Wesentlichen dem der oberen gesellschaftlichen Schicht.
Die überaus ausgedehnte Wohnanlage zeigt sowohl
die Harmonie als auch die räumliche Ästhetik, in der die
Bewohner lebten.

Das Youlhwadang hat dieselbe Funktion wie das
Herrenhaus, das der Enkel des Yi Nae-beon 1815 bauen
ließ. Das Gebäude diente als kultureller Treffpunkt
für Intellektuelle, die über Wissenschaft und Kunst
diskutieren wollten.

Der Hwallae-Pavillon (Hwallaejeong), erbaut im
Jahr 1816 von Yi Hu, diente als Gästehaus sowie als
‚Informationscenter' für den Empfang der zahlreichen
Gäste. Dort tauschten sie z.B. aktuelle Neuigkeiten aus.
Das Frauenhaus (*Anchae*) ist von allen Gebäuden das
älteste. Es ist daher einfacher und in bürgerlichem
Charakter gestaltet. Das östliche Nebengebäude wurde
1920 auf Veranlassung von Yi Geun-u errichtet und ist
mit dem Frauenhaus unmittelbar verbunden, sodass
Treffen des engsten Familienkreises ungestört von
ankommenden und gehenden Gästen stattfinden
konnten. Das westliche Nebengebäude wurde durch
Yi Yong-gu, den Urenkel Yi Nae-beons, gebaut und als
Bibliothek und Buchlager benutzt. Ein Haus, das als die
erste gegründete, Privatschule in Korea gilt, befand sich
am Platz links des Bedienstetenhauses mit zusätzlichen
Lagerräumen. Es wurde im Koreakrieg niedergebrannt.

1. Baedari: Fahrt mit einer Fähre.
2. Offener Pavillon.

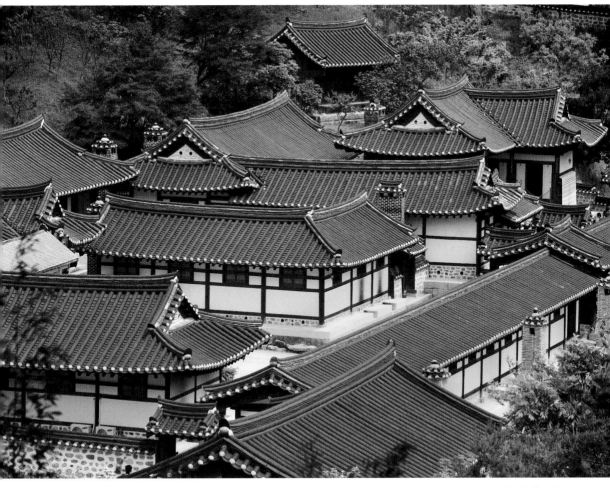

Gesamtansicht von
Seongyojang (oben).
Fernsicht von Seongyojang
(unten).

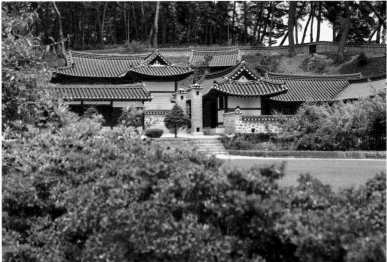

1. Gotganchae
2. Jungsarangchae
3. Youlhwadang
4. Haengnangchae
5. Seo-byeoldang
6. Yeonjidang
7. Anchae
8. Dong-byeoldang
9. Munganchae
10. Byeolchae
11. Jeongja
12. Sadang
13. Umul
14. Hwallaejeong
15. Yeonmot
16. Yeonmot

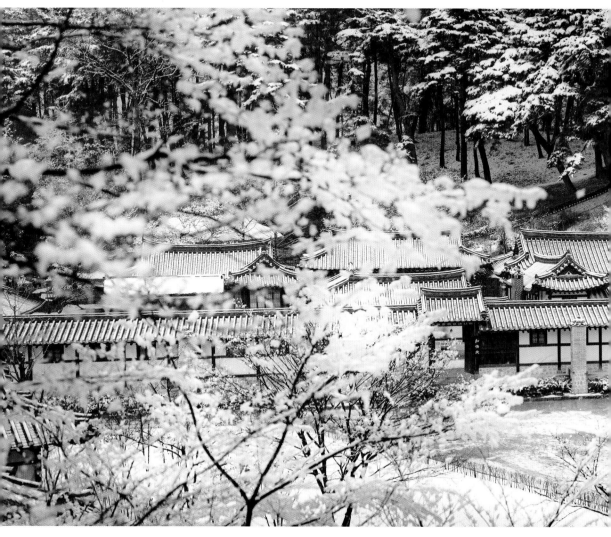

Winteransicht (oben).
Ansicht vom Berghügel aus (rechts unten).

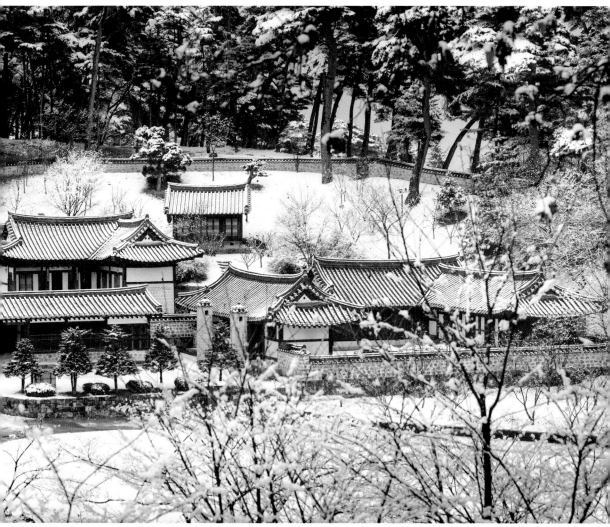

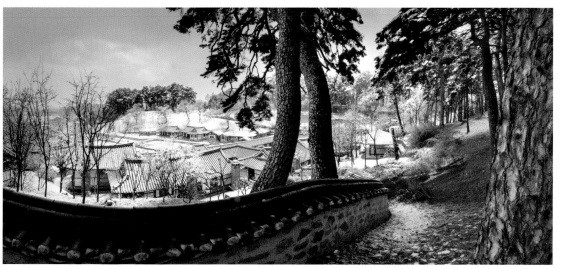

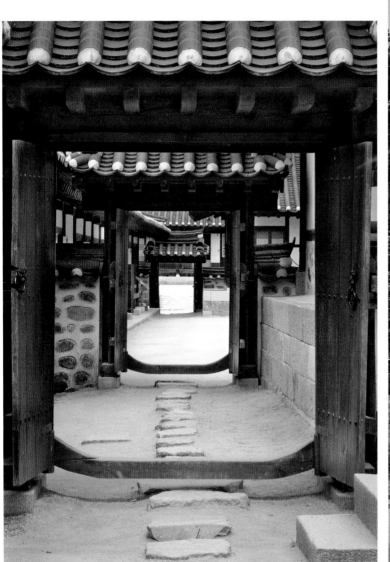

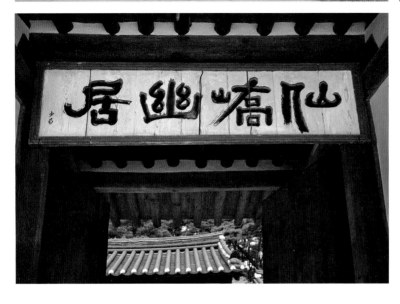

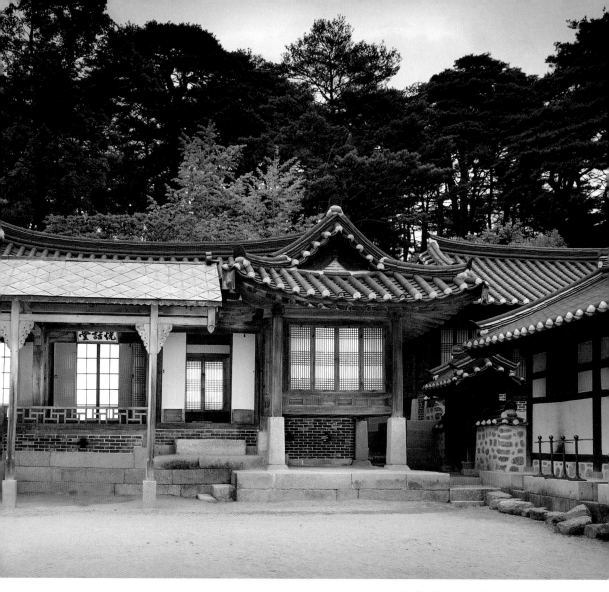

Ansicht des Wohnhauses Youlhwadang (oben).
Mittleres Eingangstor (*Jungmun*) und Eingangstor zum Bereich von Herren- und Frauenhaus (links oben).
Hausinschrift (links unten).

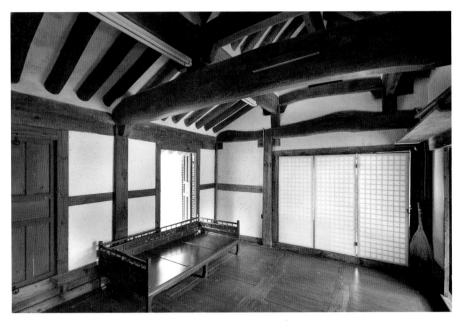

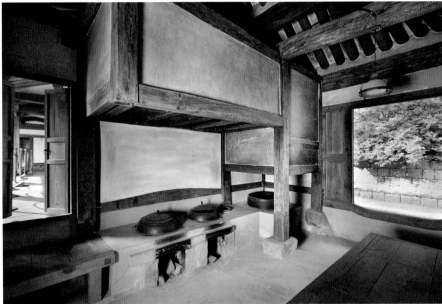

Innere Ansicht des Frauenhauses (oben). Küche (unten).

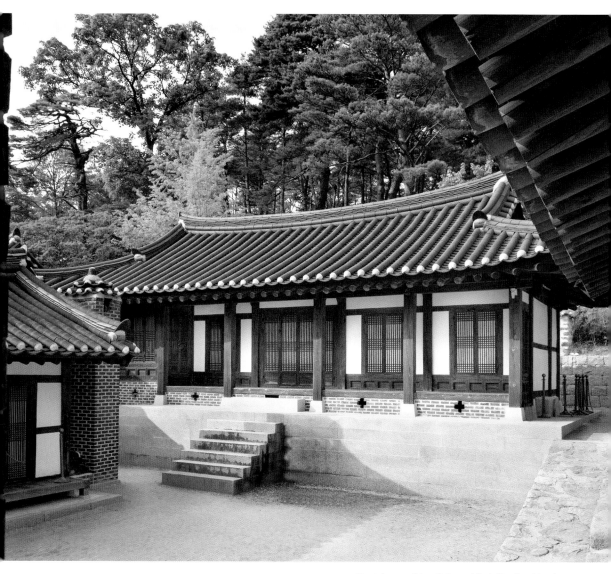

Front des westlichen Nebengebäude (*Seo-byeoldang*).

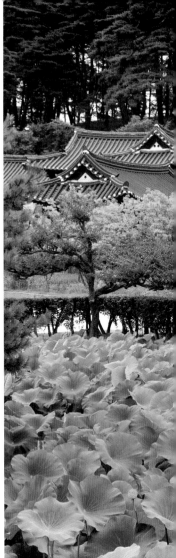

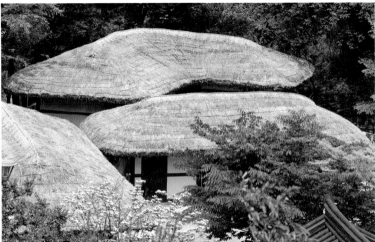

Teich vom Pavillon (Hwallaejeong) aus (oben).
Strohhaus (*Hojijip*) (unten).

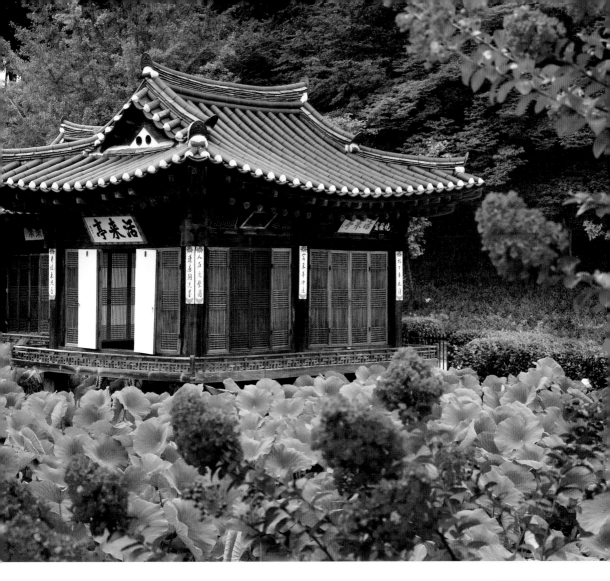

Hwallae-Pavillon (oben). Inschrifttafeln (unten).

Haus Daeiri Gulpi-jip in Samcheok

Erbaut: um 1930.
Adresse: 864-2 Hwanseon-ro, Singi-myeon, Samcheok-si, Gangwon-do.

Haus *Gulpi-jip* befindet sich im tiefsten Wald. Ursprünglich wurde das Dach mit *Neowa*[1]-Baumrinde gedeckt. Als aber *Neowa*-Bäume als Baumaterial immer schwieriger zu beschaffen waren, behalf man sich mit Eichenschindeln. Eichen (koreanisch: *Gulpi*) waren überall zu finden, auch die Verarbeitung ist einfacher als bei der *Neowa*-Baumrinde.

Die Bauweise des *Gulpi-jip* ist im Grunde genommen einem *Neowa-jip* ähnlich, bei dem die Wohnräume, der Arbeitsraum und der Speicherraum nebeneinander innerhalb einer Außenmauer und unter einem Hausdach angeordnet sind. Diese Art der gemeinsamen Wohn- und Arbeitsfunktion der Räumlichkeiten ist zwar zweckmäßig, ein Nachteil stellt jedoch das Rauchproblem dar, das das Zusammenleben stört. Eine gewisse Abhilfe hierfür stellt das *Kkachigumeong*[2], das sog. „Elster-Loch" auf dem Dach dar, das als Lüftung dient.

Im *Anbang,* dem gemeinsamen Wohnzimmer, ist ein offener Kamin eingerichtet. An der nördlichen Wand befindet sich ein *Sireong*, ein Haken mit zwei langen Stangen zum Aufhängen der Kleider.

Es war sehr schwierig, in den schroffen Gebirgen Gangwon-dos Kerzen und Öl zu bekommen; daher errichtete man eine offene Feuer- und Kochstelle (*Kokeul*) an der Wand, um mit harzreichen Kieferzweigen Feuer anzuzünden und diese als Feuerquelle zu nutzen.

Die Gulpirinden wurden in Daeiri aus Eichen gewonnen. Dazu mussten die Bäume mindestens 20 Jahre alt sein. Die Rindenstücke wurden vom unteren Teil des Stammes in Längen von 3–4 *Cheok* (ca. 30.3 cm) geschnitten und aufeinander gelegt. Anschließend wurden sie mit schweren Steinen beschwert, um sie für ca. einen Monat zu glätten. Je nach Bedarf wurden sie dann – in Form und Größe geschnitten – fischschuppenartig übereinander auf dem Dach verlegt.

1. *Neowa*: roter Kiefernbaum.
2. Ein kleines Loch auf dem Dach als Lüftung.

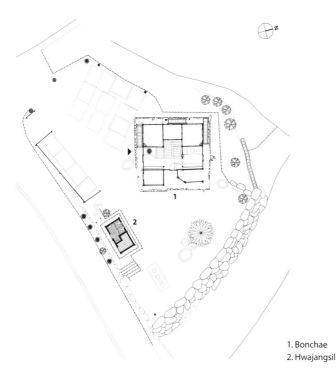

1. Bonchae
2. Hwajangsil

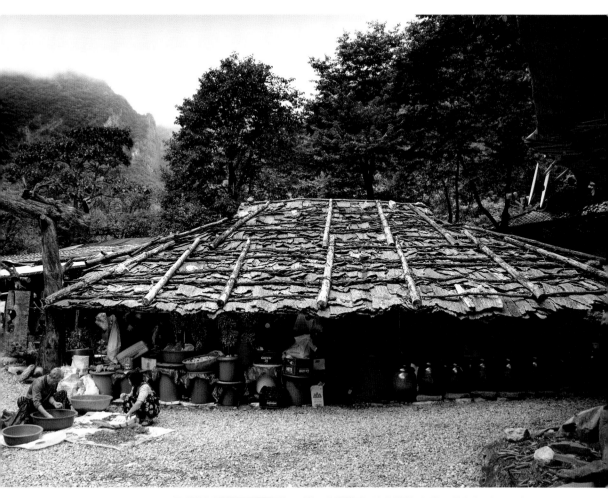

Gesamtansicht des
Gulpi-Hauses (oben).
Details des Daches (unten).

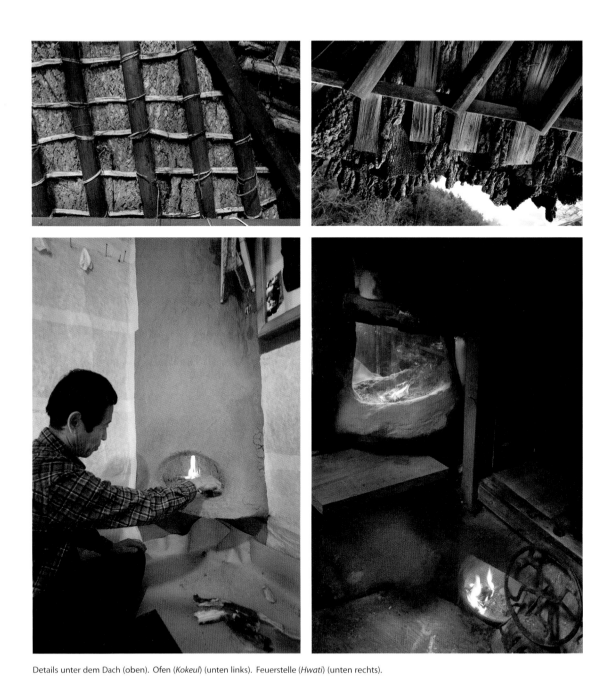

Details unter dem Dach (oben). Ofen (*Kokeul*) (unten links). Feuerstelle (*Hwati*) (unten rechts).
Haushaltswaren (rechte Seite).

Wohnhaus des Kim Champan in Yeongdong

Erbaut: 1769.
Adresse: 13-5 Goemok 1-gil, Yanggang-myeon, Yeongdong-gun, Chungcheongbuk-do.

Eine Inschrift, die an den *Jongdori*, den Firstpfetten des repräsentativen Empfangsraums (*Daecheong*) gefunden wurde, deutet mit der Jahreszahl 1769 (dem 45. Regierung des Königs Yeongjo) auf das Baujahr des Hauses von Kim *Champan*[1] hin. Das Wohnhaus wurde während der Regierungszeit von König Gojong nachweislich erweitert. Der veränderten Baukonstruktion und der Inneneinrichtung nach muss das Frauenhaus (*Anchae*) zu Zeiten von König Gojong letzte Restaurierungen und Erweiterungen in großem Umfang erfahren haben. Auch später wurde das Anwesen immer wieder bis zum heutigen Zustand verändert. Das Eingangstorhaus (*Munganchae*) und das Lagerhaus (*Gotganchae*) wurden anscheinend zu Beginn des 20. Jahrhunderts gebaut.

An der vorderen Seite der Wohnanlage breitet sich ein ziemlich weiträumiger Platz aus, während das Haus im hinteren Bereich nicht direkt hoch, jedoch vor einem Berghang gelegen ist. Heute befinden sich dort das Eingangstorhaus, ein weiteres Herrenhaus (*Ansarangchae*), das Frauenhaus (*Anchae*) und das Lager (*Gwangchae*). Auf der vorderen Seite steht das Eingangstorhaus (*Munganchae*); wenn man durch dieses hindurch in den Wohnbereich eintritt, sieht man von dort aus auf östlicher Seite das weitere Herrenhaus (*Ansarangchae*) und im Westen das Lager – nord-südlich ausgerichtet – beinah parallel gegenüber stehen. Wenn man noch tiefer in den inneren Bereich vordringt, befindet sich hinter dem Hofplatz der Innenhof des Frauenhauses, dessen offene Seite nach Südwesten hin ausgerichtet ist. Durch das Eingangstorhaus hindurch ist der breite Hofgarten mit Schlingpflanzen an der Hausmauer zu sehen. In diesem Garten sind verschiedene Blumen und Pflanzen in ansprechender Gestaltung gepflanzt.

Da das Herrenhaus (*Sarangchae*) selbst einem Brand zum Opfer gefallen ist, wirkt die Gesamtwohnanlage nicht sonderlich groß. In der Gesamtanlage bilden einzelne Gebäude wie z.B. das weitere Herrenhaus (*Ansarangchae*), das Frauenhaus und die übrigen Gebäude in etwa quadratische Formen. Eine derartige Bauweise ist typisch für die Mittelschicht der Chungcheong-Provinz.

1. *Champan*: zweithöchster Rang innerhalb eines Ministeriums im Joseonreich, d.h. eine Art Vize-Minister.

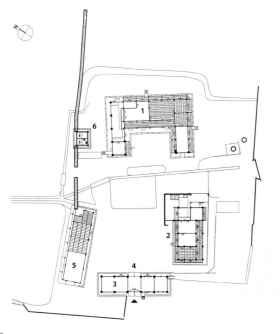

1. Anchae
2. Ansarangchae
3. Munganchae
4. Daemun
5. Gwangchae
6. Hwajangsil

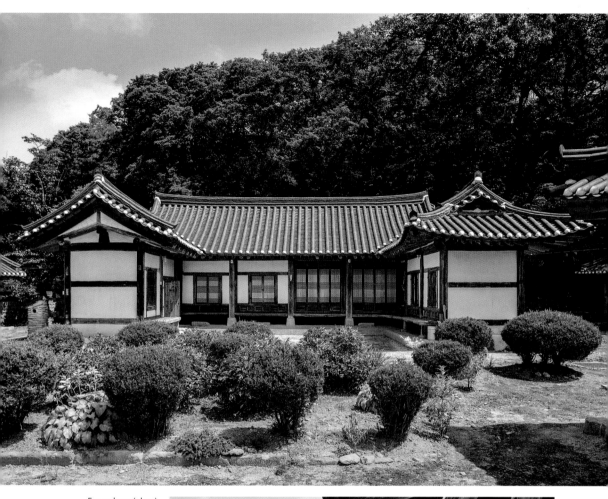

Frauenhaus (oben).
Blick vom Frauenhaus (unten).

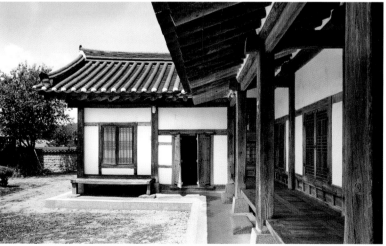

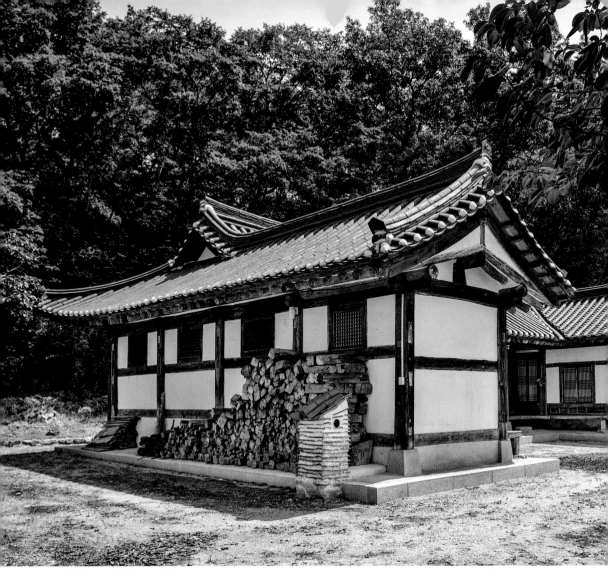

Frauenhaus von Westen (oben).
Seitenveranda mit Holzboden (*Toenmaru*) vor der Küche des Frauenhauses (unten links)
und Eingang zum Lager (*Gwangchae*) (unten rechts).

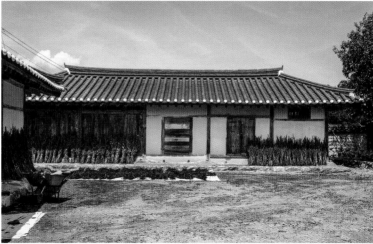

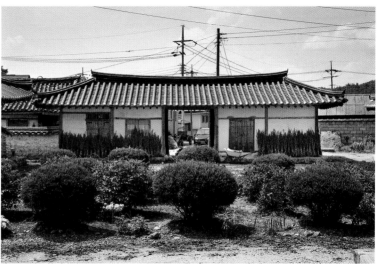

Vordere Ansicht des Lagerhauses (*Gwangchae*) (oben) und Eingangstorhaus (unten).

Wohnhaus des Yi Hang-hui in Cheongwon

Erbaut: 1861.
Adresse: 33-15 Witgobunteo-gil, Namil-myeon, Cheongju-si, Chungcheongbuk-do.

Der vordere Teil der Hausanlage ist hangabwärts gebaut und niedriger gelegen, was eine freie Aussicht ermöglichen soll.

Das rückwärtige Haus ist dagegen steil hügelaufwärts errichtet. Nach urkundlichen Belegen soll das Frauenhaus (*Anchae*) am Ende des Joseon-Königreichs 1861 (12. Regierungsjahr des Königs Cheoljong) erbaut worden sein; das Herrenhaus (*Sarangchae*) wurde etwas später errichtet.

Die Gesamtanlage ist in zwei Grundbereiche aufgeteilt: das Herrenhaus im vorderen Bereich und dahinter das Frauenhaus. Der Frauenhaus-Bereich mit seinem Hofplatz (*Madang*) ist in Gestalt eines rechten Winkels errichtet, während das rechteckige Herrenhaus (*Sarangchae*) sich davor erstreckt. Die im Osten errichteten Gebäudeteile, ein Lager (*Gotganchae*) und ein Speicherhaus (*Gwangchae*) ergänzen den Komplex. Der Bereich des Herrenhauses mit dem Hofplatz (*Madang*) und dahinter das Bedienstetenhaus (*Haengnangchae*) sind rechtwinklig zueinander errichtet.

Das Frauenhaus weist einen typischen Grundriss aus der mittleren Region Koreas auf. Es hat zwei Zimmer, zwischen denen ein ca. zwei *Kan* großer repräsentativer Raum zum Empfang der Gäste (*Daecheong*) bestimmt ist; im Osten schließen das gegenüberliegende Zimmer (*Geonneonbang*), im Westen das obere Zimmer (*Witbang*) und rechtwinklig daran das innere Frauenzimmer (*Anbang*) und die Küche an. Diese ganzen Räumlichkeiten sind in einer Reihe angeordnet.

Der äußere Hofplatz (*Bakkatmadang*) wird von den benachbarten Häusern umgeben. Auf der rechten Seite steht ein großer alter Hoehwa-Baum[1]; er befindet sich dort anstelle der sonst üblichen äußeren Mauer und ist damit ein Teil der Anlagengrenze; man kann dort ungehindert ins Freie gelangen. Die Dächer des Frauen- und Herrenhauses sind mit Ziegeln bedeckt, während das Bedienstetenhaus und die anderen zum Anwesen gehörenden Häuschen mit Stroh bedeckt sind, was ungewöhnlich ist.

1. In Asien wird der Hoehwa-Baum als glücksbringender und „göttlicher Baum" betrachtet und daher an hervorgehobenen Orten wie bei vornehmen Häusern oder in buddhistischen Klöstern gepflanzt.

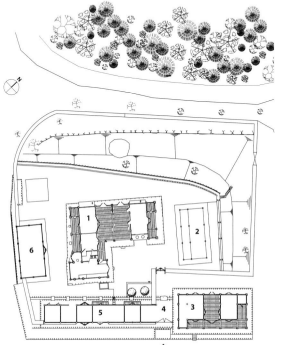

1. Anchae
2. Gotganchae
3. Sarangchae
4. Daemun
5. Haengnangchae
6. Gwangchae

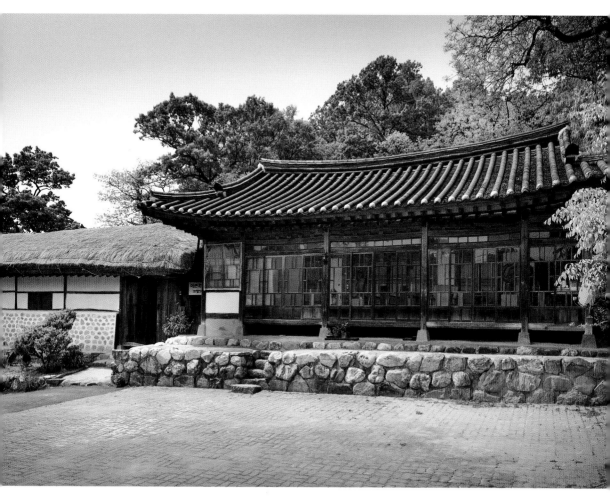

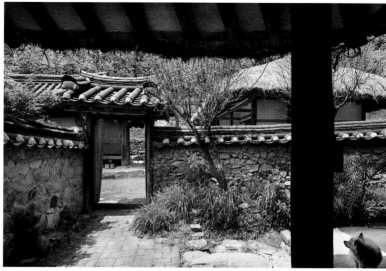

Vorderseite von Herren- (*Sarangchae*) und Bedienstetenhaus (*Haengnangchae*) (oben).
Blick vom Eingangstor (*Daemun*) zum mittleren Tor (*Jungmun*) (unten).

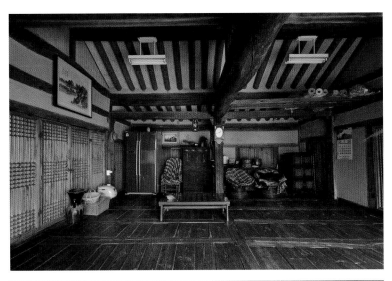

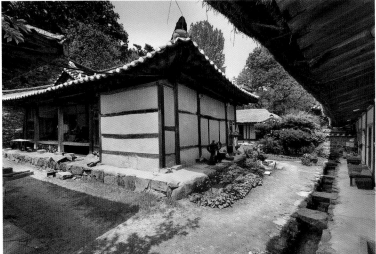

Innerer Empfangsraum (*Daecheong*) des Frauenhauses (oben).
Hintere Seite des Frauenhauses (unten).

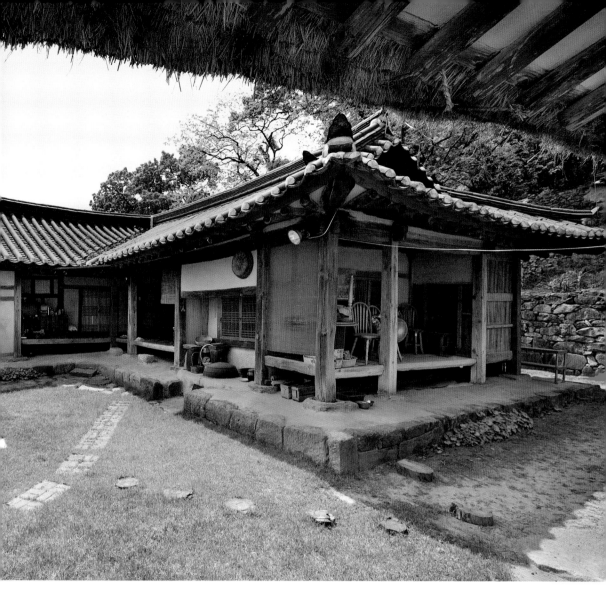

Gesamtansicht des Frauenhauses.

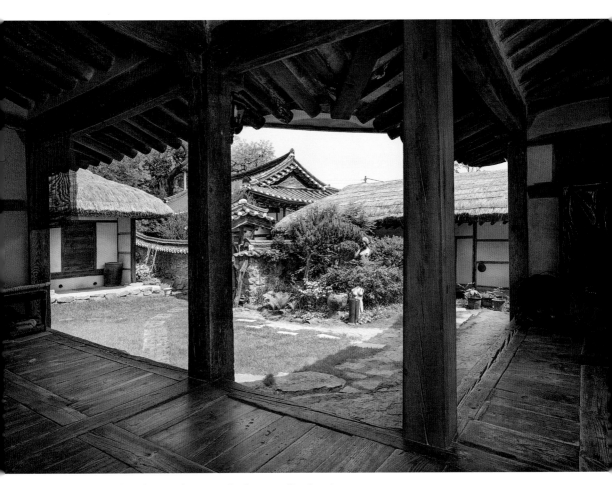

Blick auf den Hofplatz des Frauenhauses vom Empfangsraum (*Daecheong*) aus.

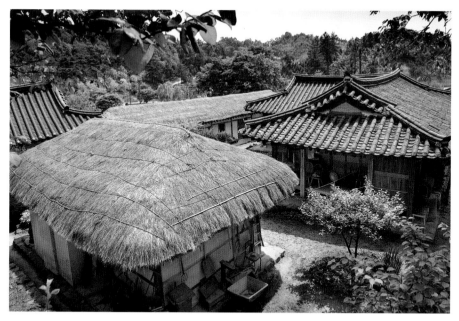

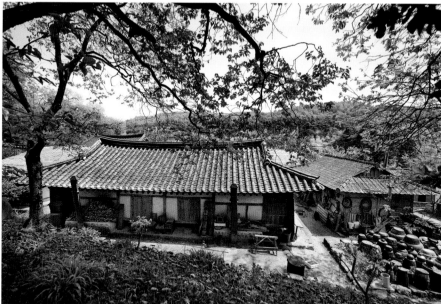

Rückwärtiger Blick auf die Wohnanlage (oben).
Rückwärtige Ansicht der Wohnanlage vom Lager (*Gotganchae*) aus (unten).

Wohnhaus des Seon Byeong-guk in Boeun

Erbaut: 1919–1924.
Adresse: 10-2 Gaean-gil, Jangan-myeon, Boeun-gun, Chungcheongbuk-do.

Dieses Wohnhaus befindet sich inmitten der Ortschaft Boeun. Auf beiden Seiten des Grundstücks fließt ein Bach, der in seinem unregelmäßigen Verlauf eine Insel umgibt. Das Wohnhaus ist nach Süden ausgerichtet. Östlich des Hauses ist eine nahegelegene, sanft-hügelige Landschaft zu sehen. In der Umgebung der Wohnanlage befinden sich hauptsächlich landwirtschaftliche Flächen.

Der Großvater Seon Byeong-guks kam im Jahr 1903 in seine Heimat Boeun zurück. Dort baute er von 1919 bis 1924 sein Haus – im typischen Stil eines reichen Großbauernhofs der Chungcheong-Region. Das Frauenhaus (*Anchae*) wurde als erstes Gebäude errichtet, dann kamen das Herrenhaus (*Sarangchae*) und anschließend ein Haus mit Küche (*Busokchae*) als zusätzlicher Anbau hinzu.

Die Wohnanlagen sind in drei Bereiche aufgeteilt: zunächst das Herrenhaus (*Sarangchae*) und sein Hofplatz mit Umgebung (*Madang*), dann das Frauenhaus samt Hofplatz mit Einfassung und schließlich das Gedenkhaus für die Ahnen (*Sadang*) und dem Vorplatz (*Sadangmadang*). Die Gesamtanlage, zu dem diese drei Teilbereiche zählen, ist mit einer dicken äußeren Mauer umgeben, worin wiederum jeder Bereich mit eigenen Mauern eigenständig abgeschirmt ist.

Es ist eine Besonderheit dieser Wohnanlagen, dass sowohl Herren- wie Frauenhaus die gleiche H-Grundriss-Form aufweisen und auf dem gleichen Niveau als Doppelhaus errichtet sind. Normalerweise werden solche Hausformen vermieden, da sie kein Glück bringen. Der Hausherr scheint jedoch bewusst diese Bauform gewählt zu haben, als ob sein Haus einem solchen negativen Omen widerstehen könnte.

Frauen- und Herrenhaus haben gleich große Grundflächen und besitzen durch die Einrichtung weit angelegter Trennflächen eine großzügige Atmosphäre. Das Speicherhaus (*Gotganchae*) in gewaltigen Dimensionen belegt den Reichtum dieser Großgrundbesitzer.

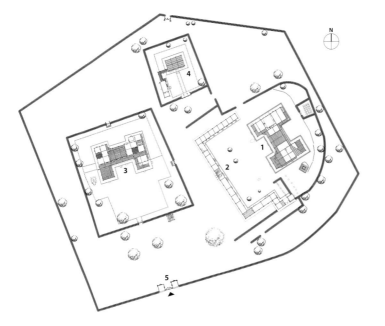

1. Anchae
2. Gotganchae
3. Sarangchae
4. Sadang
5. Daemun

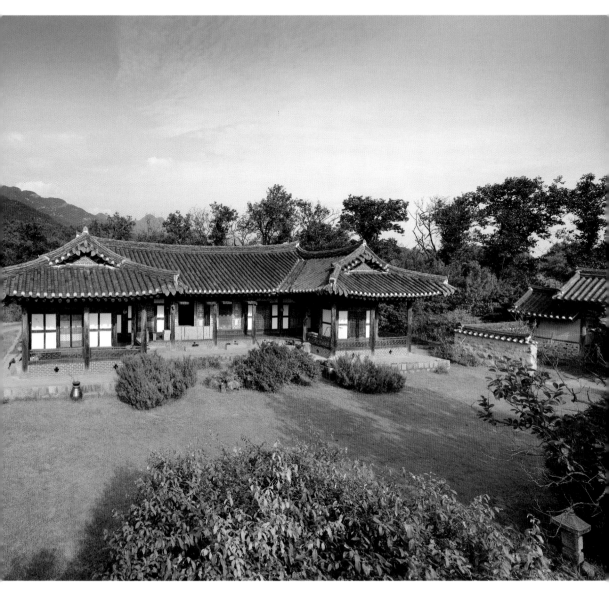

Gesamtansicht des Hauses.

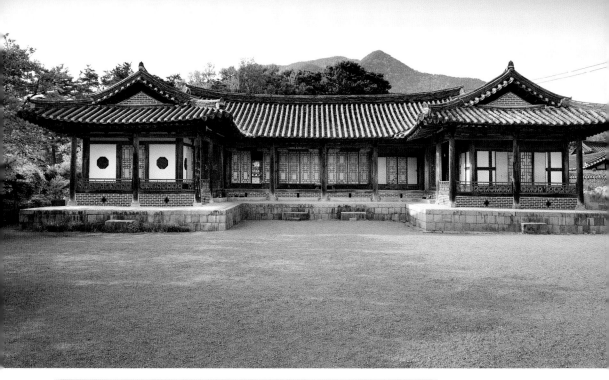

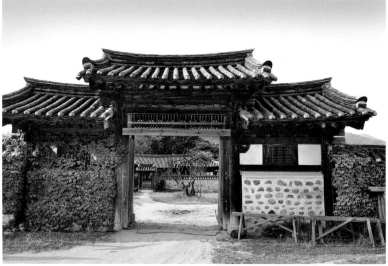

Ansicht des Herrenhauses (*Sarangchae*) (oben).
Das besonders hohe und mächtige Eingangstor (*Soseuldaemun*) (unten).

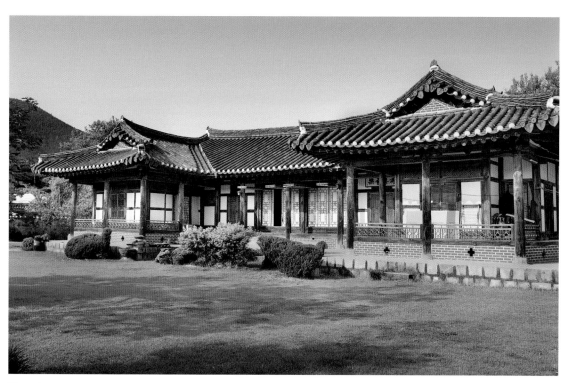

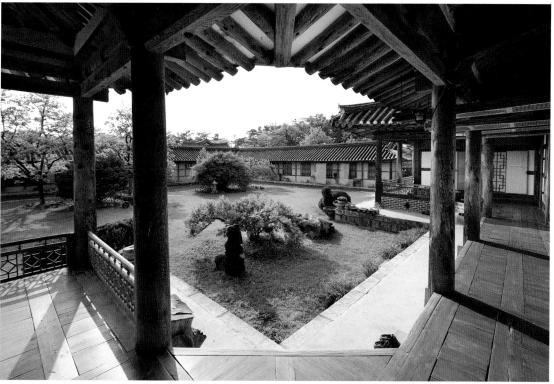

Blick auf das Frauenhaus (oben). Hofplatz (*Madang*) (unten).

Wohnhaus des Myeongjae in Nonsan

Erbaut: Ende des 17. Jahrhunderts.
Adresse: 50 Noseongsanseong-gil, Noseong-myeon, Nonsan-si, Chungcheongnam-do.

Das Wohnhaus von Myeongjae Yun Jeung ist an seinem Lebensende erbaut worden, während der Regierung von König Sukjong gegen Ende des 17. Jahrhunderts. Myeongjae[1] war zu seiner Zeit ein berühmter Neokonfuzianer.

Südlich des Dorfes, in dem sich das Anwesen befindet, breiten sich weite Felder voller Senfpflanzen aus, und durch die Felder hindurch schlängelt sich der Fluss Noseong. Nördlich vor dem Dorf erhebt sich der hohe Berg Isan, dessen Ausläufer sich schützend um das Dorf legen und seine südliche Grenze bilden. Im Westen liegt die konfuzianische Schule Noseong (Noseong Hyanggyo). Das Wohnhaus von Myeongjae steht gegenüber der Schule in östlicher Richtung. Über den östlichen Hügeln befindet sich der Schrein des Konfuzius Gwollisa, worin dessen Bildnis aufbewahrt ist. Um das Wohnhaus des Myeongjae herum befinden sich ebenfalls zahlreiche Kulturstätten der Joseon-Zeit, darunter das Gedächtnishaus Jeongnyeogak.

Das Herrenhaus (*Sarangchae*), Frauenhaus (*Anchae*), das Torhaus (*Munganchae*), der Schrein für die Ahnen (*Sadang*) und das Lager (*Gwang*) bilden das Wohnareal. Im Vordergrund der Hausanlage befindet sich ein Teich und in seiner Mitte eine künstlich geschaffene Insel mit symbolischer Darstellung eines „heiligen Berges". Vor der hügeligen Lage ist das Herrenhaus platziert, östlich dahinter der Schrein und im Westen das Frauenhaus.

Herren- und Frauenhaus sind nicht auf auf gleicher Höhe errichtet, sondern das Herrenhaus ist leicht schräg nach Osten versetzt gebaut worden. Im Westen des Herrenhauses steht das Haus mit dem Eingangstor (*Munganchae*), welches die Sicht auf die Frontseite des Frauenhauses versperrt. Um das Herrenhaus herum ist keine Mauer angelegt, so dass die Hausanlage frei zugänglich ist.

Das gesamte Anwesen ist seiner Art nach das Haus eines aristokratischen Großgrundbesitzers und um einen quadratischen Innenhof angelegt, wie es in der Region Chungcheong typisch ist. Eine Besonderheit dieses Anwesens besteht darin, dass auf ein Nebengebäude (*Byeoldang*) verzichtet dafür aber das Herrenhaus größer als sonst üblich gebaut wurde und damit die Funktion des Nebengebäudes mit übernehmen konnte. Das gesamte Anwesen ist großzügig angelegt, so dass in den einzelnen Häusern ein Wohnen ohne gegenseitige Ruhestörung möglich war.

1. Myeongjae ist der Künstlername von Yun Jeung.

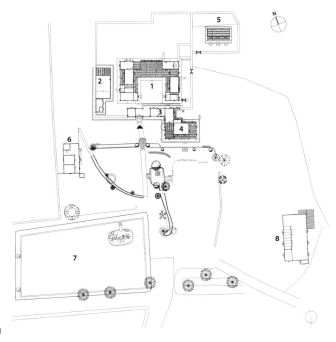

1. Anchae
2. Gwangchae
3. Munganchae
4. Sarangchae
5. Sadang
6. Gojiksa
7. Yeonmot
8. C hoyeondang

Ansicht der gesamten Wohnanlage vom Gartenteich aus gesehen.

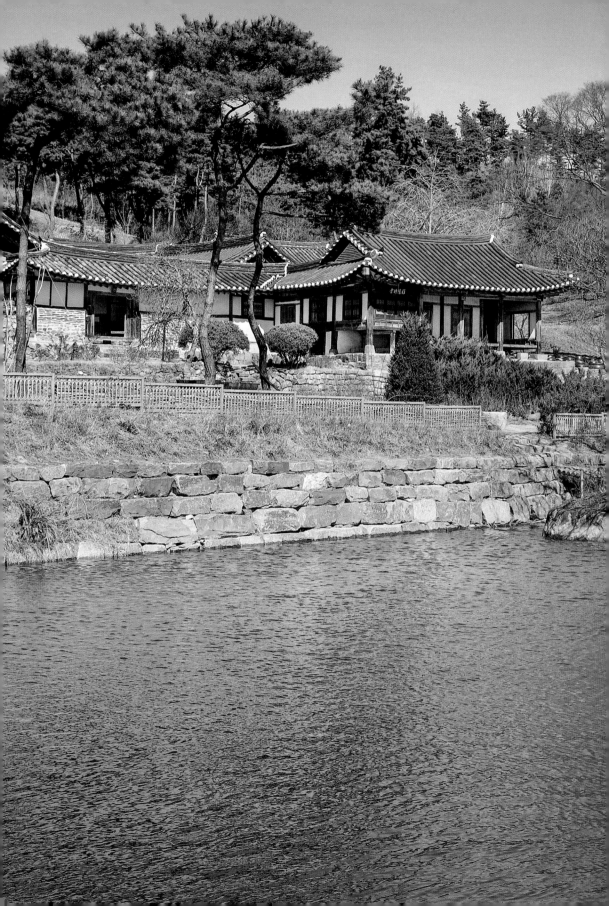

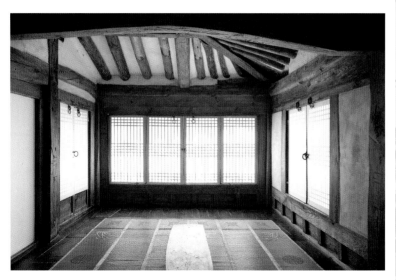

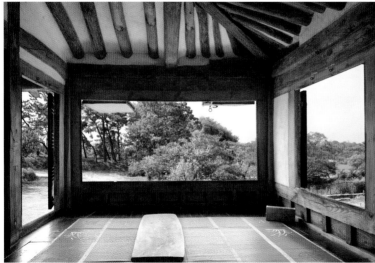

Innere Ansicht der überdachten Veranda (*Numaru*) des Herrenhauses (oben).
Veranda (*Numaru*) mit geöffneten Fenstern (unten).

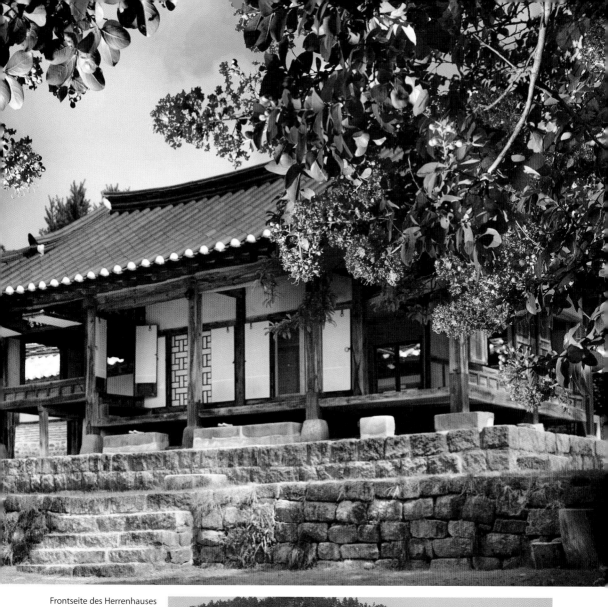

Frontseite des Herrenhauses
(*Sarangchae*) (oben).
Das Herrenhaus von unten
gesehen (unten).

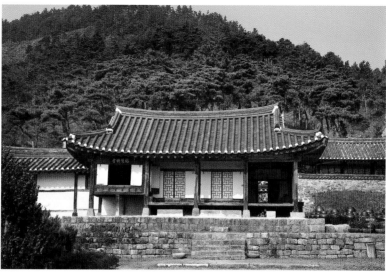

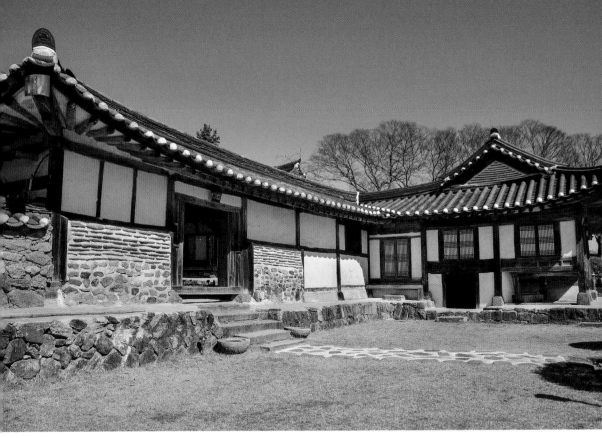

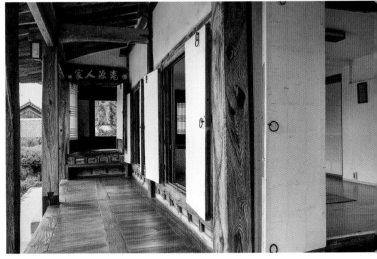

Eingangstor (*Munganchae*) und Herrenhaus von Westen aus (oben).
Das Seitentor (*Hyeopmun*) vom Herrenhaus aus gesehen (unten links).
Korridor (*Toenmaru*) des Herrenhauses (unten rechts).

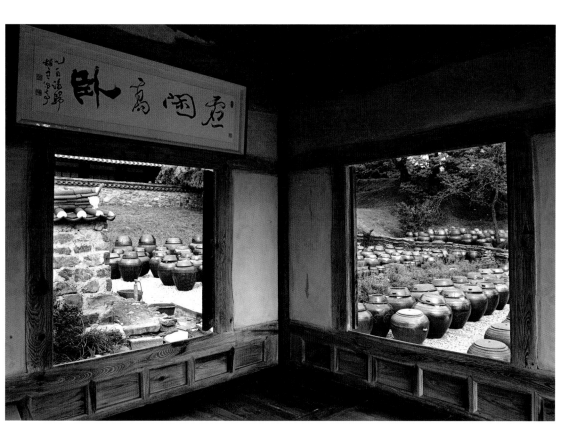

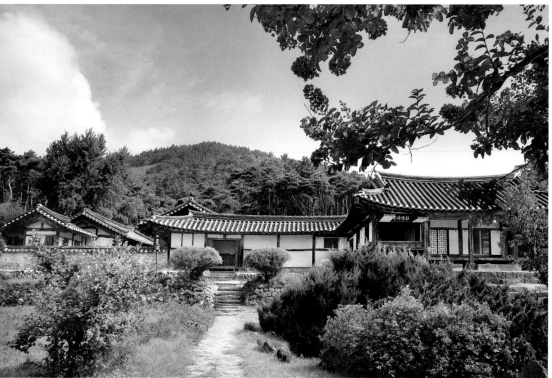

Blick durch die Fenster des Herrenhauses (oben). Südliche Ansicht (unten).

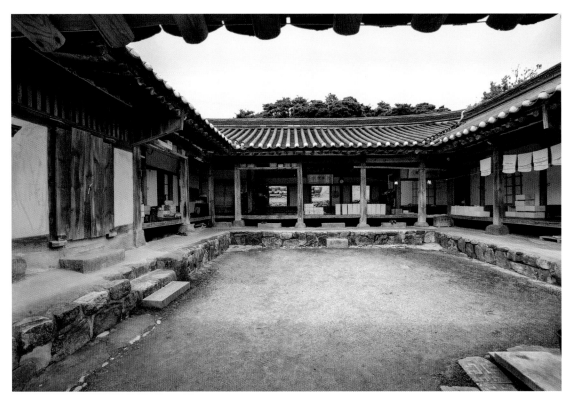

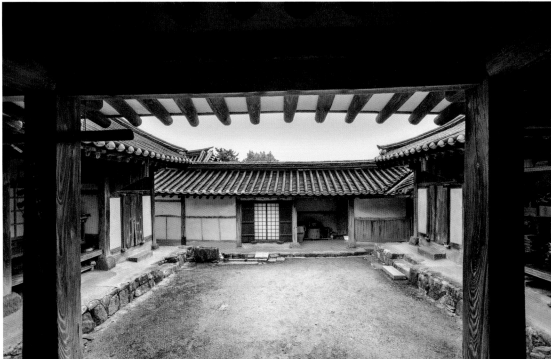

Das Frauenhaus (*Anchae*) vom Eingangstor (*Munganchae*) aus gesehen (oben).
Das Eingangstor vom Empfangsraum des Frauenhauses aus gesehen (unten).

Landschaft östlich der Hausanlage.

Wohnhaus des Min Chil-sik in Buyeo

Erbaut: Ende des Joseon-Königreiches.
Adresse: 179 Wangjung-gil, Buyeo-eup, Buyeo-gun, Chungcheongnam-do.

Das Baujahr des Wohnhauses von Min Chil-sik ist unbekannt, man vermutet aber, dass es gegen Ende der Joseon-Zeit erbaut wurde. Für umfangreiche Restaurierungsarbeiten am Wohnhaus im Jahr 1829 (29. Regierungsjahr des Königs Sunjo) wurden Hinweise gefunden. Der Überlieferung nach soll dieses Haus das Stammhaus der Familie Yi aus Yongin gewesen sein.

Hinter dem Anwesen befindet sich ein steiler Hang, im Vordergrund Felder und Wiesen, im Anschluss daran liegt das Dorf selbst. Vor dem Dorf schlängelt sich der Wangpo-Fluss von Westen nach Osten und mündet in den Baekma-Fluss. In der Wohnanlage befinden sich gegenwärtig das Frauenhaus (*Anchae*), das Herrenhaus (*Sarangchae*) und das Bedienstetenhaus (*Haengnangchae*). Das hochragende Eingangstor (*Soseuldaemun*) steht beim Herrenhaus. Im Hof des Bedienstetenhauses erstreckt sich horizontal eine lange Stufe (*Dan*). Dahinter liegen das Frauen- und das Herrenhaus. Die Hausmauer, die an das Bedienstetenhaus angrenzt, verbindet das hintere Haus mit dem Frauenhaus und hat schützende Funktion. Frauen- und Herrenhaus werden durch diese Mauer deutlich abgegrenzt.

Die Wohnanlage ist quadratisch um einen Innenhof angeordnet. Herrenhaus und Lager erstrecken sich wie lang gezogene Flügel, woher der Name ‚*Nalgae-jip*' (Flügelhaus) stammt.

Solche Flügelhäuser findet man oft im Flachland der Region des Yeongnam-Gebietes, während sie in der Region des Hoseo-Gebietes selten vorkommen. Die Baukonstruktion der Wohnanlage folgt dagegen wieder den Bauten des Hoseo-Gebiet; mit anderen Worten, diese Wohnanlage ist ein typisches Flügelhaus des Yeongnam-Gebietes im Hoseo-Gebiet, wodurch sie sich von den dortigen Bauten abhebt.

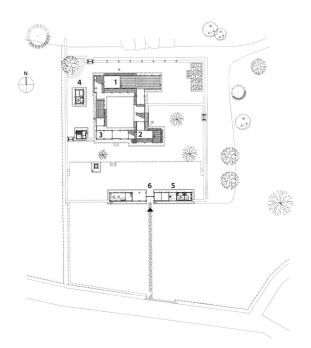

1. Anchae
2. Sarangchae
3. Gwangchae
4. Gwangchae
5. Haengnangchae
6. Daemun

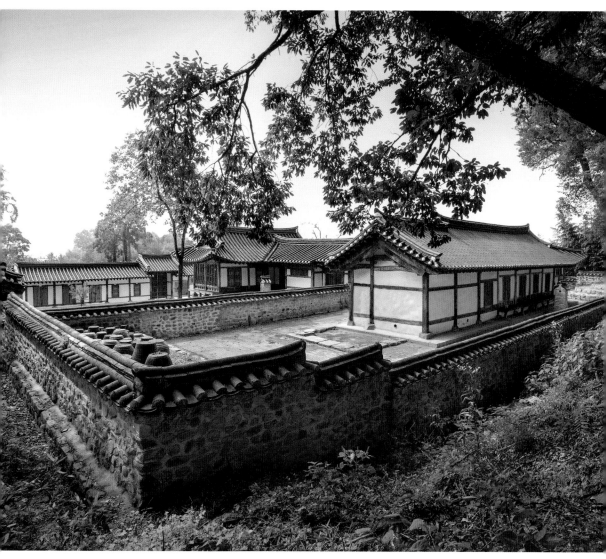

Gesamtansicht des Hauses aus Nordosten.

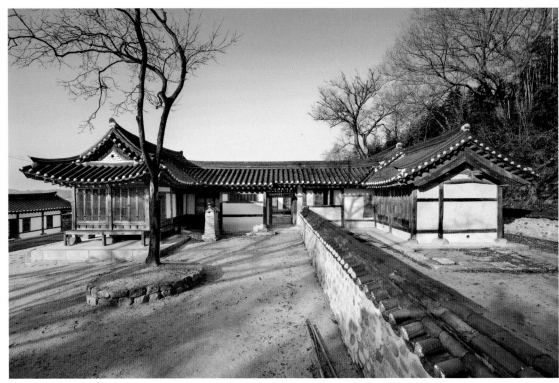

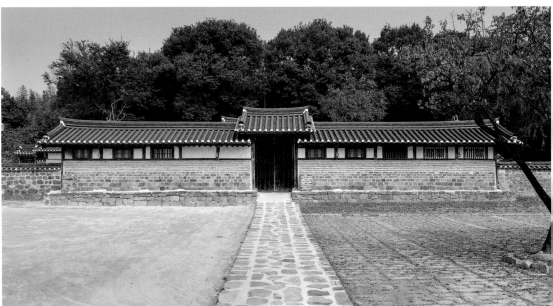

Herrenhaus (*Sarangchae*) und Frauenhaus (*Anchae*) aus östlicher Sicht (oben).
Vorderansicht des Bedienstetenhauses (unten).

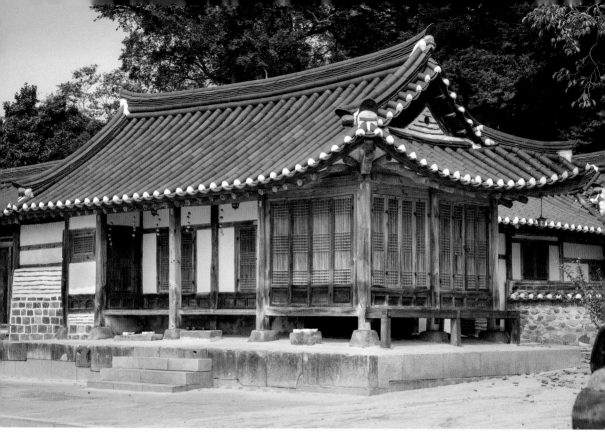

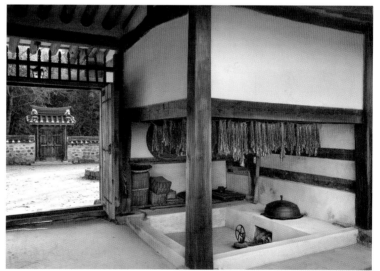

Herrenhaus (oben).
Toilette des Herrenhauses (unten links),
Eingang zum Frauenhaus von der Rückseite des Herrenhauses aus (unten rechts).

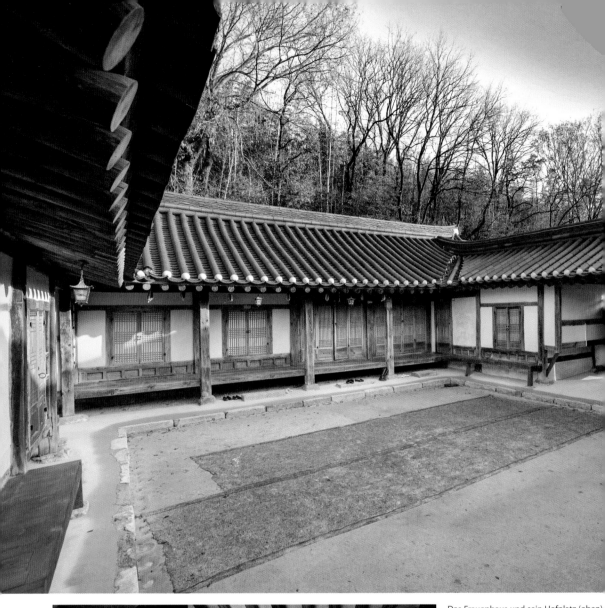

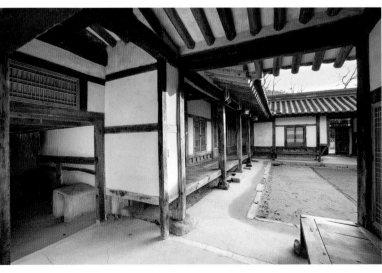

Das Frauenhaus und sein Hofplatz (oben)
Westansicht des Eingangstors zum
Frauenhaus hin (unten).

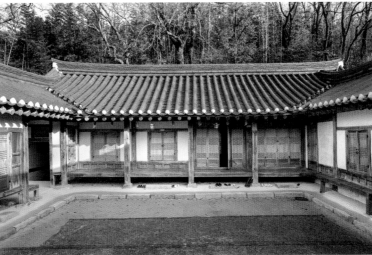
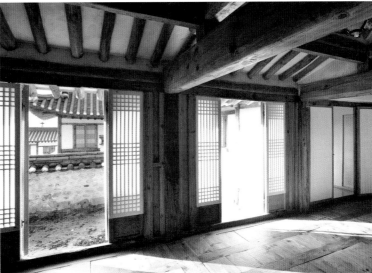

Vorderansicht des Frauenhauses (oben).
Blick vom Verbindungszimmer (*Marubang*) des Frauenhauses nach außen (unten).

Geburtshaus des Präsidenten Yun Bo-seon

Erbaut: 1903–1907.
Adresse: 29 Haewi-gil 52beon-gil, Dunpo-myeon, Asan-si, Chungcheongnam-do.

Das Haus wurde von Yun Chi-so, dessen Sohn Yun Bo-seon[1] später Staatspräsident Koreas wurde, in den Jahren zwischen 1903–1907 erbaut. Da sich Yun Chi-so mit seiner eigenen Familie vom ursprünglichen Stammhaus trennen und selbständig machen wollte, ließ er dieses Wohnhaus neu errichten.

Die Mitglieder der Familie Yun aus dem Dorf Haepyeong stiegen nach der Gründung der Republik Korea politisch auf, wobei die Nachfahren der Familie ihre Wohnhäuser jeweils dicht nebeneinander errichteten. Dabei dominierten sie jedoch noch nicht so, dass sie als „Stammdorfgemeinde" auftraten. Erst als das Wohnhaus des Yun Bo-seon dem Stammhaus gegenüber auf dem großen Dorfplatz errichtet wurde, wurde die Yun-Familie zur wichtigsten befestigten Dorfgemeinschaft.

Gegenwärtig befinden sich auf dem Grundstück das Frauenhaus (*Anchae*), Herrenhaus (*Sarangchae*), das Torhaus (*Munganchae*) und das Bedienstetenhaus (*Haengnangchae*). Zusammen mit den anderen Gebäuden bildet die Wohnanlage eine geschlossene Form.

Man erreicht das Anwesen durch das Eingangstor (*Munganchae*). Dahinter breitet sich der großzügig dimensionierte Hof des Bedienstetenhauses (*Haengnangchae*) aus, der von diesem parallel zum Eingangstor angelegten Gebäude abgeschlossen wird. Östlich vom Hof befindet sich das Herrenhaus, das von einer Mauer umgeben wird. Tritt man durch das Mitteltor (*Jungmun*), erreicht man den Hof des Frauenhauses. Das Herrenhaus liegt weit entfernt vom Frauenhaus und wirkt eher wie ein Nebengebäude.

Ein besonderes Merkmal des Hauses ist, dass als Baumaterial rote Ziegel verwendet wurden. Zur Errichtungszeit drangen europäische Bauweisen nach Korea ein, so dass der Ziegelbau auf den Einfluss westlichen Denkens hinweist.

1. Yun Bo-seon, zweiter Staatspräsident der Republik Korea, Amtszeit 1960–1962.

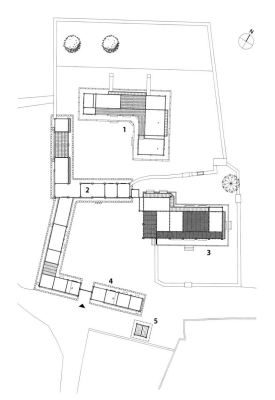

1. Anchae
2. Haengnangchae
3. Sarangchae
4. Munganchae
5. Hwajangsil

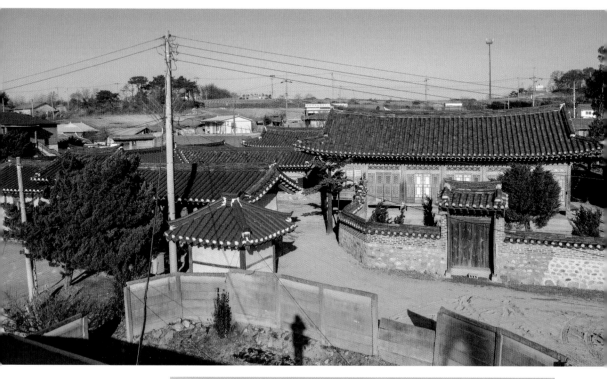

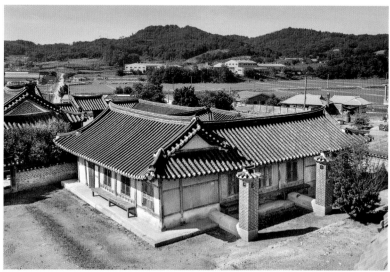

Gesamtansicht der Wohnanlage (oben).
Hintere Seite des Frauenhauses (unten).

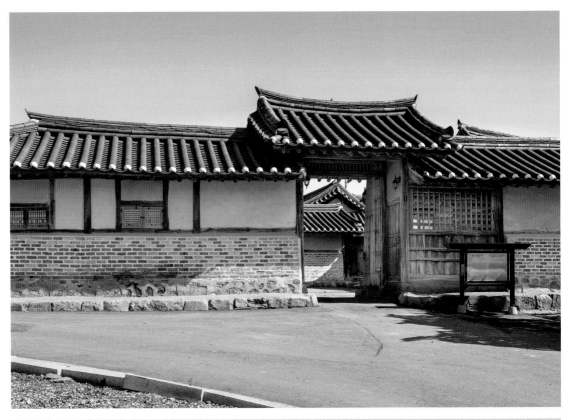

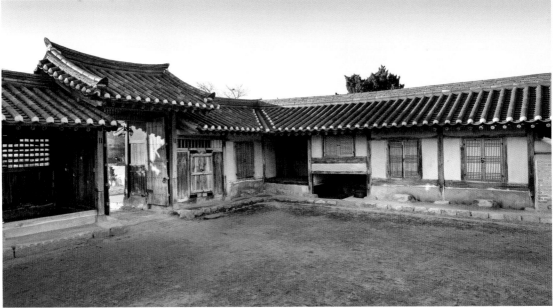

Torhaus (*Munganchae*) (oben).
Torhaus (*Munganchae*) vom Hof des Bedienstetenhauses aus gesehen (unten).

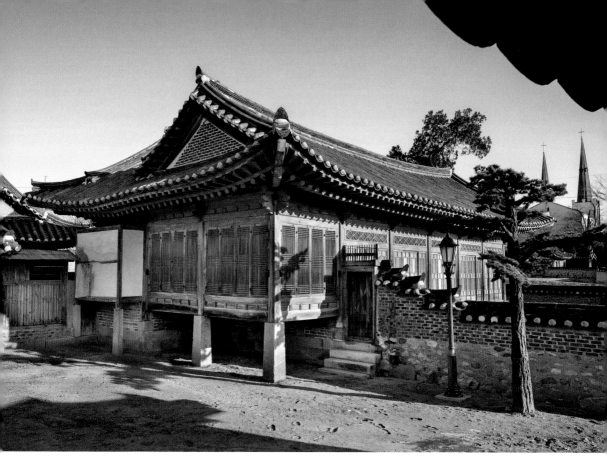

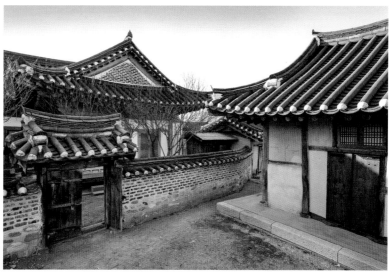

Das Herrenhaus vom Eingangstor aus gesehen (oben).
Hinteres Eingangstor des Herrenhauses (unten).

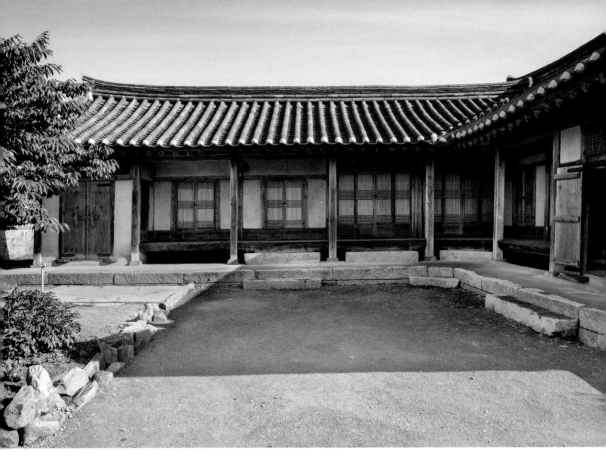

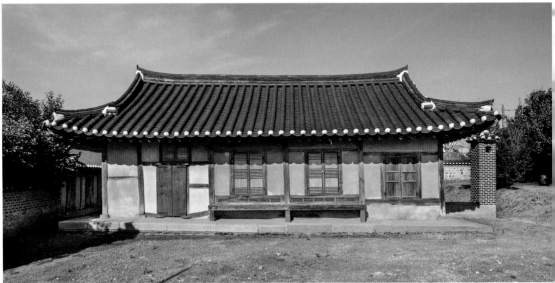

Sicht vom Mitteltor auf das Frauenhaus (*Anchae*) (oben).
Rückseite des Frauenhauses von Osten gesehen (unten).

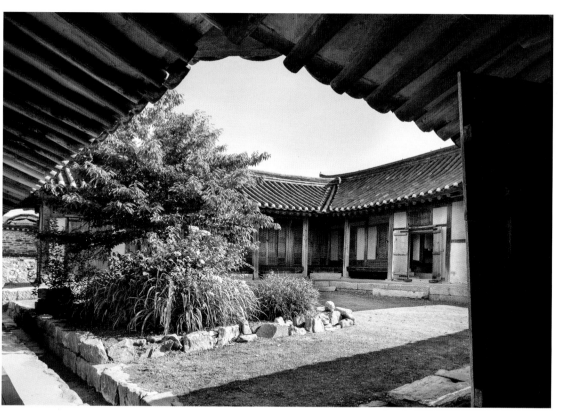

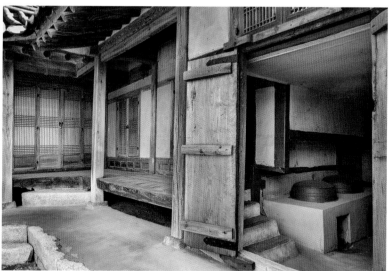

Hof des Frauenhauses durch das Mitteltor (*Jungmun*) gesehen (oben).
Küche des Frauenhauses von Osten aus (unten).

Wohnhaus des Geonjae in Asan

Erbaut: zweite Hälfte des 19. Jahrhunderts.
Adresse: 19-6 Oeamminsok-gil, Songak-myeon, Asan-si, Chungcheongnam-do.

Das Haus liegt an vorderster Stelle im Südwesten des Dorfes. Der Erbauer des Hauses, Yi Geon-chang, hatte gegen Ende der Joseon-Periode das Amt des Bezirksgouverneurs von Yeongam bekleidet; daher erhielt das Haus den Beinamen „Yeongam-Haus".

Bei dieser Anlage, die wahrscheinlich in der zweiten Hälfte des 19. Jahrhunderts errichtet wurde, liegt an vorderster Stelle das Bedienstetenhaus (*Haengnangchae*) auf flachem Gelände. Dahinter befinden sich das Herren- (*Sarangchae*) und das Frauenhaus (*Anchae*) und anschließend die übrigen Häuser auf einem beeindruckend weiträumigen Areal verteilt. Zur umfangreichen Anlage gehören noch der Garten zwischen Herren- und Bedienstetenhaus, der breite Hof zwischen dem Herren- und dem Frauenhaus und der ebenfalls weitläufige Hinterhof. Das Herrenhaus befindet sich hinter dem Garten (*Sarangmadang*), der mit Blumen geschmackvoll angelegt ist.

Die Raumgestaltung ist besonders hervorzuheben: Vor dem Eingangstor des Wohngebäudes liegt ein weiter Platz (*Haengnangmadang*), und die Gärten von Herren- und Frauenhaus sind ästhetische Höhepunkte. Die freie Gartengestaltung weicht dabei von den sonst üblichen konventionellen Formen ab: Die große Fläche wurde mit verschiedenen Nadel- und Laubbäumen vermischt bepflanzt, so dass der Eindruck eines natürlich gewachsenen Waldes entsteht. Eine auf der Innen- und Außenseite der Mauer entlang verlegte Wasserleitung speist einen etwa 30 cm hohen Wasserfall, der in den Hausteich mündet. Das Wasser fließt von dort aus durch die südliche Mauer nach außen. Diese ungewöhnliche Gartengestaltung ist wohl Ausdruck einer besonderen Naturliebe des früheren Hausbesitzers.

Mit seinen Baueigentümlichkeiten verkörpert die Anlage eine typische Hausform der Chungcheong-Region.

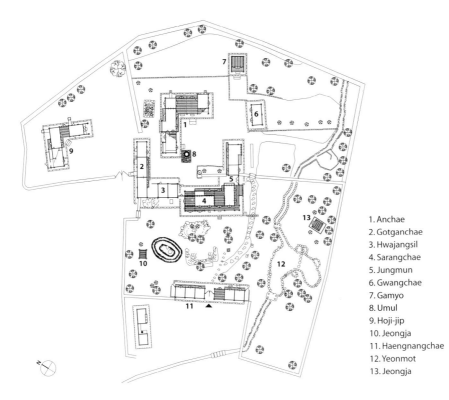

1. Anchae
2. Gotganchae
3. Hwajangsil
4. Sarangchae
5. Jungmun
6. Gwangchae
7. Gamyo
8. Umul
9. Hoji-jip
10. Jeongja
11. Haengnangchae
12. Yeonmot
13. Jeongja

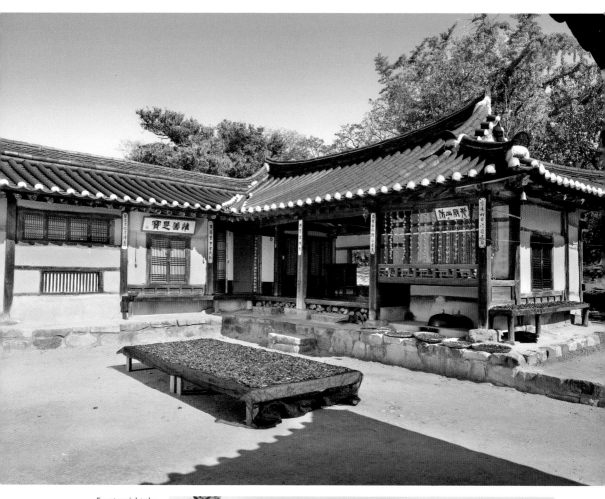

Frontansicht des
Frauenhauses (oben).
Eingangstor (*Daemun*)
(unten).

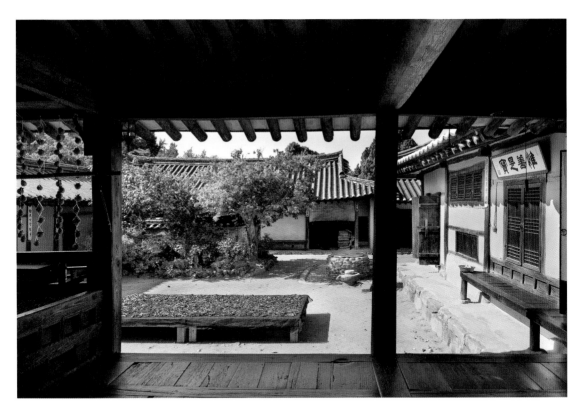

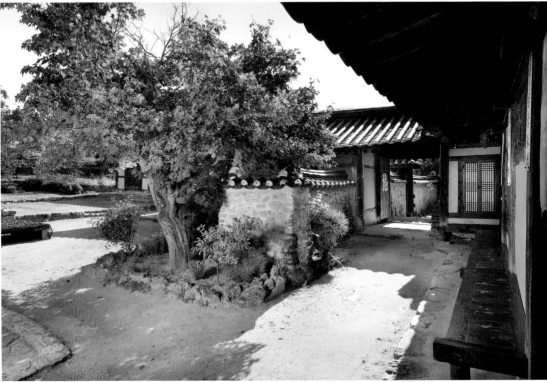

Sicht vom Empfangsraum des Frauenhauses (*Anchae-Daecheong*) aus (oben).
Mittleres Eingangstor zum Frauenhaus (*Jungmunganchae*) mit äußerer und innerer Mauer (unten).
Empfangsraum des Frauenhauses (*Anchae-Daecheong*) (rechte Seite).

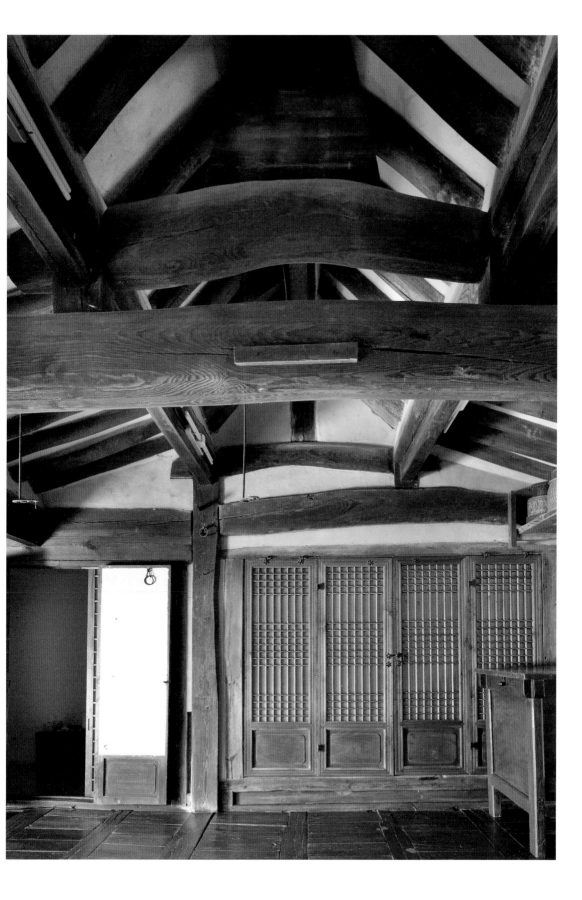

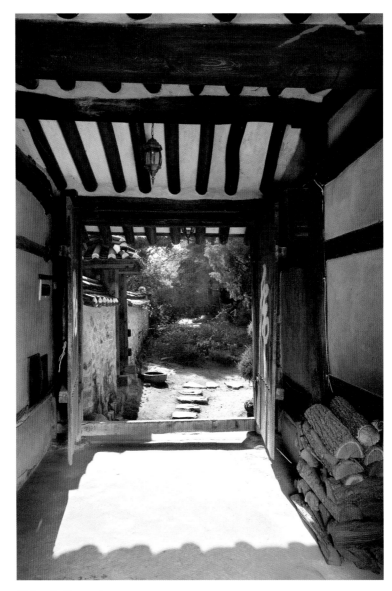

Mittleres Tor (*Jungmun*).

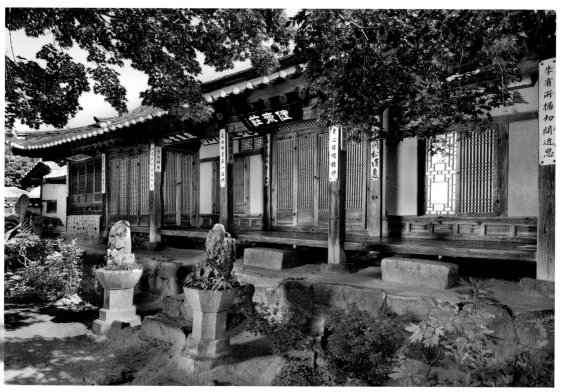

Herrenhaus (*Sarangchae*) (oben). Frauenzimmer (*Anbang*) (unten links). Korridor im Herrenhaus (unten rechts).

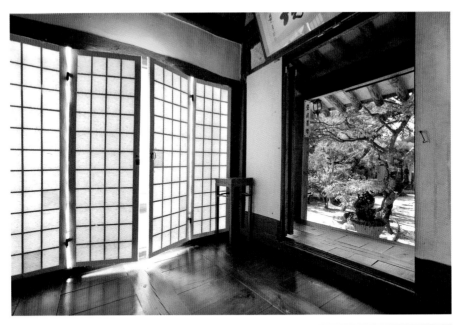

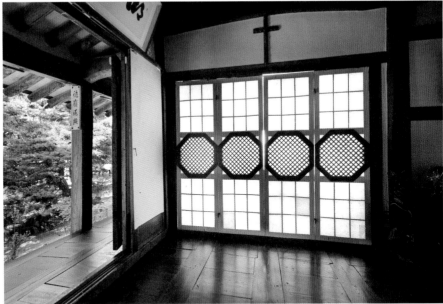

Türe im großen Herrenhaus (*Keunsarangbang*) (oben).
Türe im kleinen Herrenhaus (*Jageunsarangbang*) (unten).

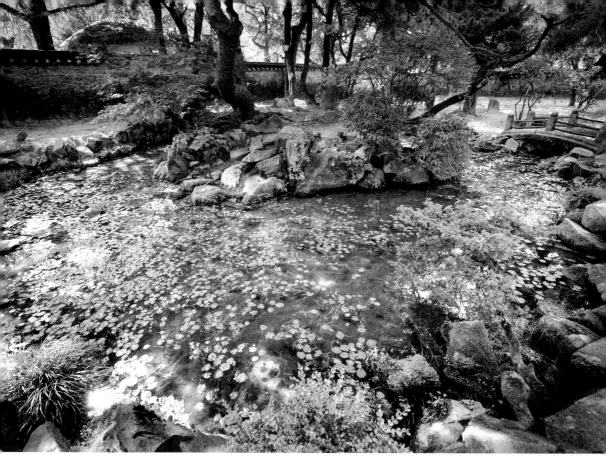

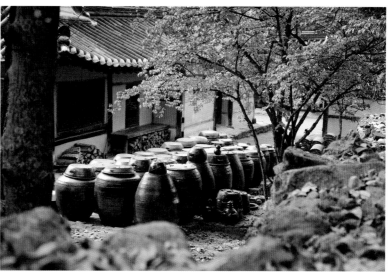

Gartenteich des Herrenhauses (*Sarangbang*) (oben).
Podest zur Lagerung von Gewürzvorratstöpfen (*Jangdokdae*) (unten).

Wohnhaus des Yi Ha-bok in Seocheon

Erbaut: Ende der Joseon-Zeit.
Adresse: 32-3 Sinmak-ro 57beon-gil, Gisan-myeon, Seocheon-gun, Chungcheongnam-do.

Das Dorf, in dem sich das Wohnhaus befindet, wird auf der nördlichen Seite von einem hohen Berg geschützt. Vom Eingangsbereich des Dorfes aus besteht freie Fernsicht. Eine weite Feldlandschaft breitet sich südlich des Dorfes aus. Geomantisch bedeutsam ist die Lage mit Sicht auf den Janggunbong als höchster Berggipfel einer Bergkette namens Oknyeobong, die – nach Osten auslaufend – die glücksbringende Bergformation *U-Baekho* (weißer Tiger) und nach Westen die Bergformation *Jwa-Cheongnyong* (blauer Drachen) bildet.

Das Haus ist das typische Bauernhaus eines wohlhabenden Großgrundbesitzers. Der Inhaber des Hauses Yi Byeong-sik bekleidete den Rang eines Uigwan[1] in Jungchuwon. Auf ihn geht das Frauenhaus (*Anchae*) mit seinen drei Gemächern zurück. Sein Sohn Yi Ha-bok erweiterte das Herrenhaus (*Sarangchae*), das Frauenhaus und das obere Haus (*Witchae*) zur heutigen Gestalt. Der Künstlername des Yi Ha-bok war Cheongam. Er war ein Aktivist gegen die japanische Herrschaft im Lande und trat als Anführer der Studentenbewegung in Gwangju in Erscheinung. Ursprünglich arbeitete er als Lehrer an der Boseong-Berufsschule.[2] Als er jedoch seinen Namen japanisieren und bei der Zwangsrekrutierung koreanischer Jugendlicher helfen sollte, kündigte er aus

Protest seine Lehrtätigkeit auf. Anschließend kehrte er in seine Heimat Seocheon zurück und lebte in diesem Haus, von wo aus er sich für Reformen im landwirtschaftlichen Bereich einsetzte.

Mit seiner nach geomantischen Vorstellungen optimalen Lage bewahrt das Anwesen bis heute die typische Atmosphäre traditioneller Strohhäuser. Das Frauenhaus (*Anchae*), das untere Haus (*Araechae*), das Herrenhaus (*Sarangchae*), das Lager (*Gwangchae*) und das Lagerhaus (*Heotganchae*) haben noch weitgehend ihre ursprüngliche Gestalt. Der Konstruktion nach gleicht das Frauenhaus weitgehend dem Herrenhaus, so dass das Herrenhaus eher wie ein Nebengebäude (*Byeolchae*) wirkt. Das Lager (*Gwangchae*) und das Lagerhaus (*Heotganchae*) befinden sich im hinteren Teil des Hofs, zu dem man durch das Eingangstor zwischen Frauen- und Herrenhaus gelangt.

Gegenwärtig wird das Haus von der Cheongam-Gesellschaft betreut, die das Gedächtnis an den ehemaligen Hausbesitzer Cheongam Yi Ha-bok pflegt.

1. Entspricht etwa einem Parlamentsmitglied.
2. Die Schule befand sich in Seoul.

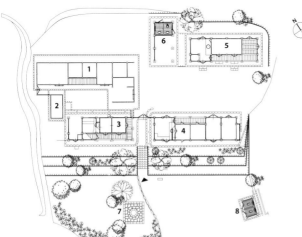

1. Anchae
2. Gwangchae
3. Araechae
4. Sarangchae
5. Heotganchae
6. Gwangchae
7. Umul
8. Hwajangsil

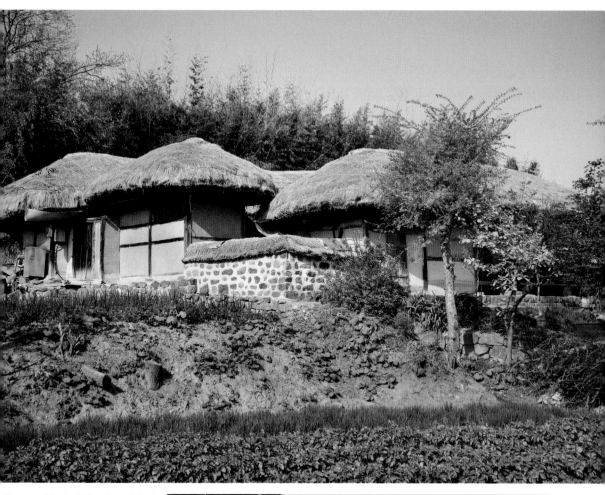

Gesamtansicht der Wohnanlagen (oben).
Mitteltor zwischen unterem
Haus (*Araechae*) und Herrenhaus
(*Sarangchae*) (unten).

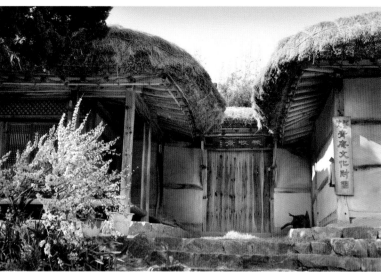

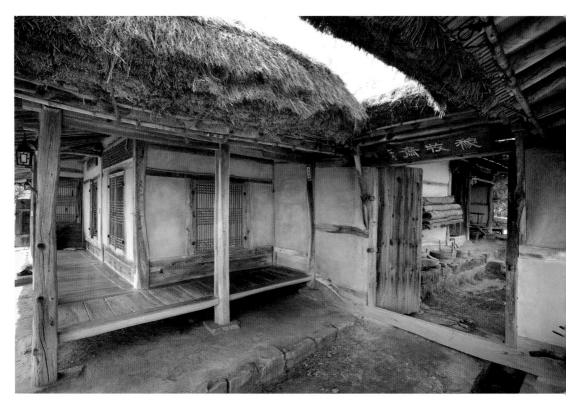

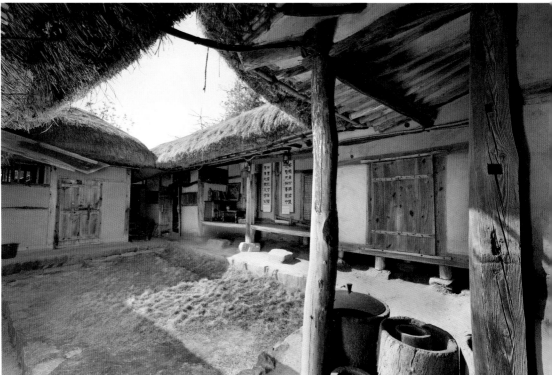

Unteres Haus (*Araechae*) und mittleres Tor (*Jungmun*) (oben).
Blick auf das untere Haus und den Frauenhof (*Anmadang*) (unten).

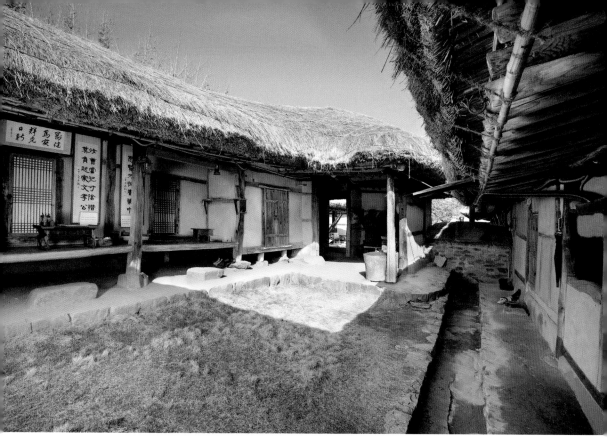

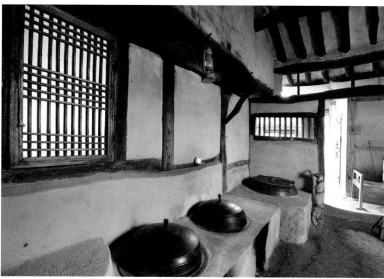

Blick aus dem Lager (*Gwangchae*) zum Frauenhaus (*Anchae*) und Frauenhof (*Anmadang*) (oben).
Küche (*Bueok*) des Frauenhauses (unten).

Häuser aus dem Yeongnam-Gebiet

Stammhaus des Choi-Clans aus Gyeongju, Dunsan-dong in Daegu

Erbaut: 1630.
Adresse: 541 Dunsan-gil, Dong-gu, Daegu Gwangyeok-si.

Das Stammhaus liegt am Dorfrand, jedoch mit bester Sicht nach Süden. Im Jahr 1630, während des 8. Regierungsjahrs von König Injo, wurde die erste Wohnanlage erbaut. 1694, während des 18. Regierungsjahres von König Sukjong, wurde die Restaurierung des Frauenhauses durchgeführt und dabei der Ehrentempel (*Daemyo*) der Ahnen miterrichtet. Im Jahr 1742, im 18. Regierungsjahr von König Yeongjo, ließ man den Ahnenschrein (*Bobondang*) errichten. Im Jahr 2005 richtete die Familiengesellschaft das *Sungmogak* als Museum für die Choi-Familie ein. Mehrmalige Restaurierungen und Erweiterungen wurden im Lauf der Jahre vorgenommen.

Man tritt durch ein langgestrecktes Eingangstorhaus (*Daemunchae*) in das Haus. Dahinter liegen das quadratisch angelegte Herrenhaus (*Sarangchae*) und die auf einer Seite offene Anlage des Frauenhauses (*Anchae*), die zusammengenommen eine abgeschrägte quadratische Form bilden. Um das Frauenhaus verläuft links und rechts eine Mauer, um dem Frauenbereich und seinem Hinterhof eine ungestörte Atmosphäre zu

bewahren und ein Betreten nur durch die Seitentür (*Hyeopmun*) neben dem westlich gelegenen Bächlein zu ermöglichen. Links vom Frauenhaus steht ein Lagerhaus (*Gobangchae*), quadratisch neben der Frauenhausküche angelegt. Rechts hinter dem Hauptgebäude (*Momchae*) befindet sich der Ehrentempel (*Daemyo*). Daneben liegen ein Gebäude zur Vorbereitung der Ahnenzeremonie (*Bobondang*) und ein Schrein für die Nebengeister (*Byeolmyo*). Diese religiösen Bauwerke stehen jeweils einzeln für sich.

Das Stammhaus selbst besteht damit aus einem Hauptgebäude, einem Lager, einem Raum für das Ahnenritual (*Jecheong*) und zwei Ahnentempeln, die entsprechend konfuzianischer Traditionen jeweils eigene charakteristische Räumlichkeiten aufweisen. Die traditionelle Bauweise des Frauenhauses und seine gelungene Umsetzung geomantischer Vorgaben des ,Yin und Yang' sowie die Berücksichtigung der traditionellen fünf Elemente architektonischer Perfektion beim Herrenhaus gelten als Musterbeispiele gelungener *Hanok*-Bauweise.

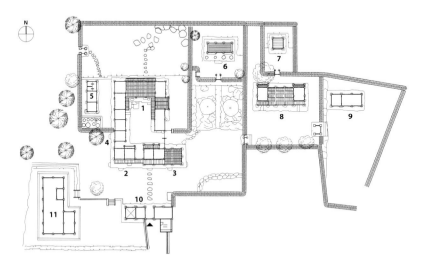

1. Anchae
2. Jungsarangchae
3. Keunsarangchae
4. Jungmun
5. Bangaganchae
6. Daemyo
7. Byeolmyo
8. Bobondang
9. Posa
10. Daemunchae
11. Sungmogak

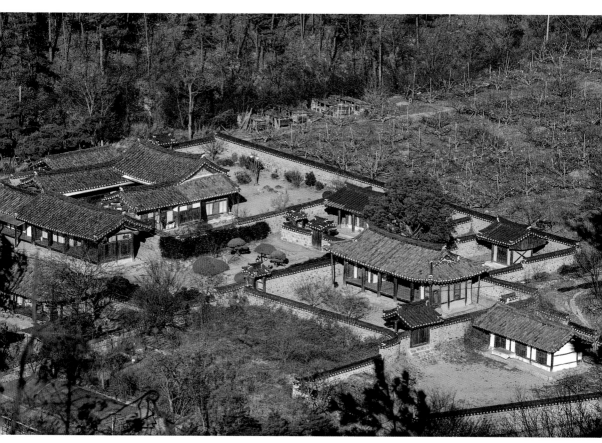

Gesamtansicht der Anlage (oben).
Ehrentempel (*Daemyo*) (unten).

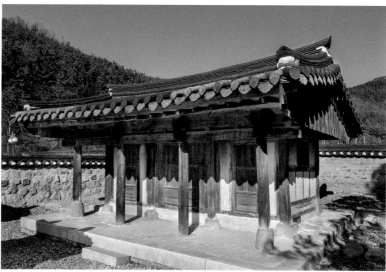

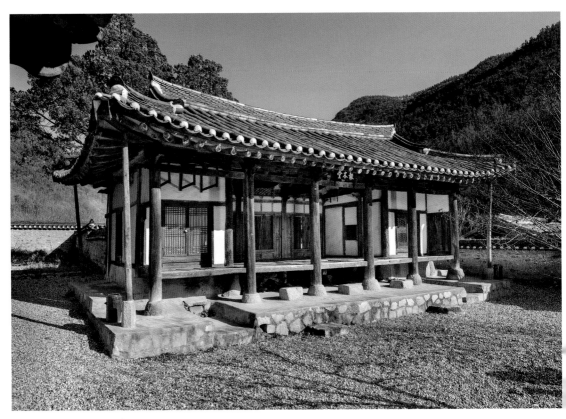

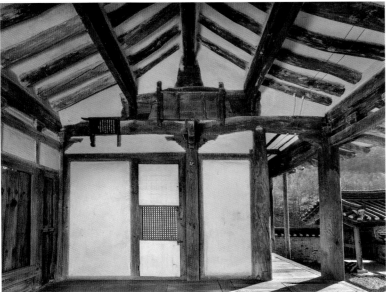

Gebäude für Ahnenzeremonie (*Bobondang*) (oben).
Innenansicht (unten).

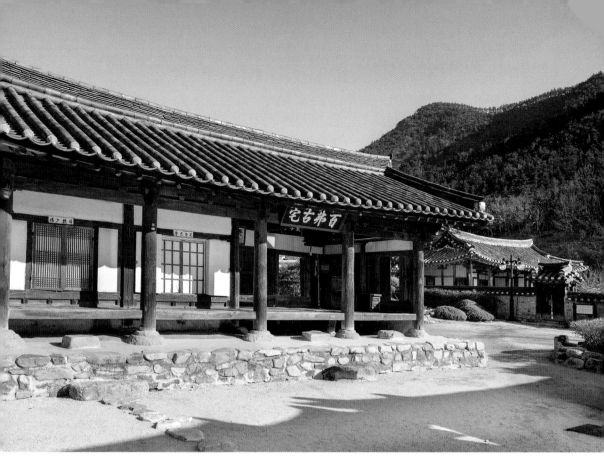

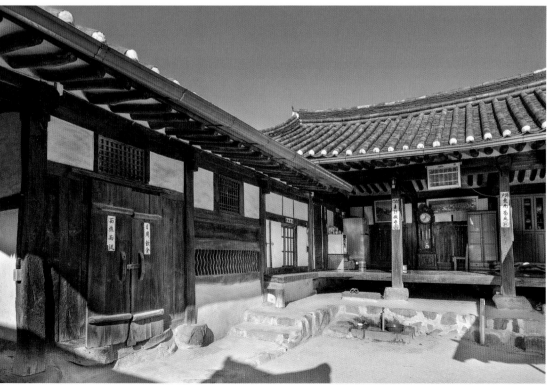

Herrenhaus (*Sarangchae*) (oben). Frauenhaus (*Anchae*) (unten).

Anwesen Seobaekdang in Yangdong

Erbaut: 1454.
Adresse: 75-12 Yangdongmaeulan-gil, Gangdong-myeon, Gyeongju-si, Gyeongsangbuk-do.

Das Seobaekdang-Anwesen befindet sich vom Berg Seolchang aus gesehen in südlicher Richtung auf einer Anhöhe im Südwesten der in die Tiefebene reichenden Bergkette.

Das Haus wurde zu Beginn der Joseon-Zeit im 2. Regierungsjahr von König Danjong[1] von Son So – damals 22 Jahre alt – im Dorf Yangdong als Stammhaus für sein Geschlecht erbaut.

Es handelt sich um ein typisch aristokratisches Wohnhaus. Es wurde insbesondere dadurch berühmt, dass in diesem Haus der bekannte Konfuzianer Son Jung-don als Sohn des Stammvaters Son So sowie der gleichfalls namhafte Yi Eon-jeok als der Enkel des Son So mütterlicherseits geboren wurden.

Die Hausanlage befindet sich an einem steilen Hang der oben genannten Anhöhe und ist auf einer Grundmauer errichtet, die aus einfachen kleinen Steinen besteht. Die Wohnanlage umfasst das langgestreckte Eingangstorhaus (*Daemunchae*), das Hauptwohnhaus (*Momchae*) in quadratischer Form, den Ahnenschrein (*Sadang*), das Geistertor (*Sinmun*) und das Lagerhaus (*Gotganchae*). Die Hausanlage ist von einer Außenmauer in Lehmbauweise umgeben.

Während das vordere Grundstück relativ ebenerdig liegt, verläuft der hintere Bereich des Grundstücks steil nach oben, sodass das quadratische Hauptgebäude und das Haupteingangstor auf dem nach vorne geneigten Hausgrund in südwestlicher Richtung direkt gegenüber errichtet sind.

Die Umfassungsmauer, das Eingangstorhaus und das Hauptwohnhaus sind besonders eng zueinander gebaut, was wahrscheinlich an der steilen Hanglage des Baugrundstücks liegt.

Die ebenso steile obere Seite des Hofes des Herrenhauses (*Sarangmadang*) wird von einer hohen Mauer aus Lehmziegeln gestützt. Der Ahnenschrein und das Geistertor wurden in einigem Abstand voneinander platziert. Auf der nordwestlichen Seite des Hauptwohnhauses steht das Lagerhaus.

Die Wohnhäuser entstammen dem 15. Jahrhundert und wurden ehemals von aristokratischen Familien des Yeongnam-Gebiets bewohnt. Sie gelten deshalb als wichtige Kulturzeugnisse.

Dem Baustil nach spiegeln sie die streng getrennten Hausformen der Geschlechter und den Ahnenkult gemäß der konfuzianischen Tradition wieder. Die einfachen und relativ bescheidenen Konstruktionen der Gebäude sind typisch für die aristokratische Wohnkultur der frühen Zeit des Joseon-Königreichs.

1. 6. König des Joseonreiches, der von 1452–1455 regierte, bis er von seinem Onkel entthront wurde.

1. Anchae
2. Araechae
3. Sarangchae
4. Daemunchae
5. Gotganchae
6. Oesammun
7. Sadang
8. Hyeopmun
9. Hwajangsil

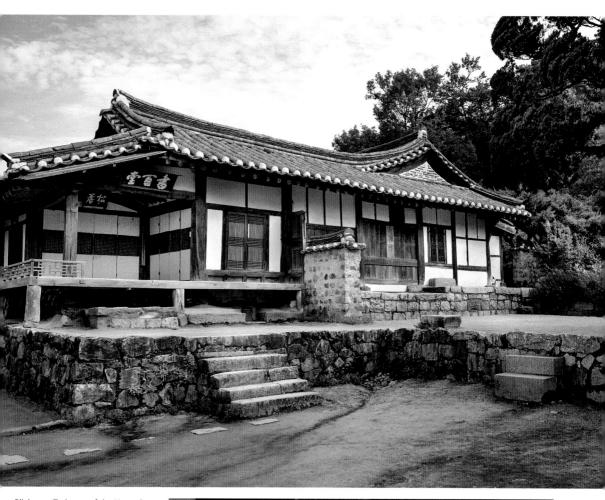

Blick vom Torhaus auf das Herrenhaus
(*Sarangchae*) (oben).
Der schmale Zwischenraum zwischen
dem Eingangstorhaus (*Daemunchae*) und
dem Hauptwohnhaus (*Momchae*) (unten).

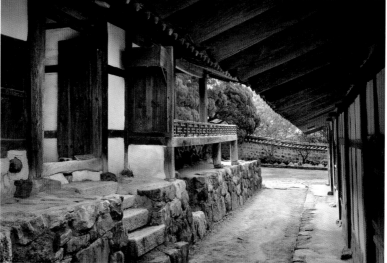

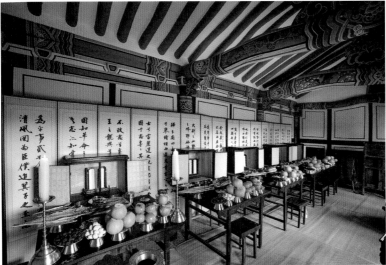

Ahnenschrein (*Sadang*) (oben).
Innenansicht des Ahnenschreines (unten).

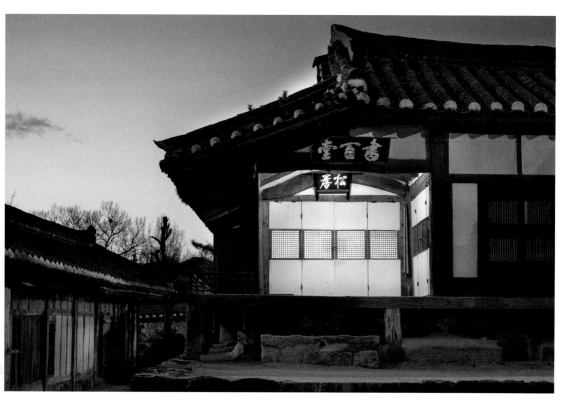

Herrenhaus zur Abendzeit (oben). Holzboden des Herrenhauses (unten links). Innenansicht des Herrenhauses (unten rechts).

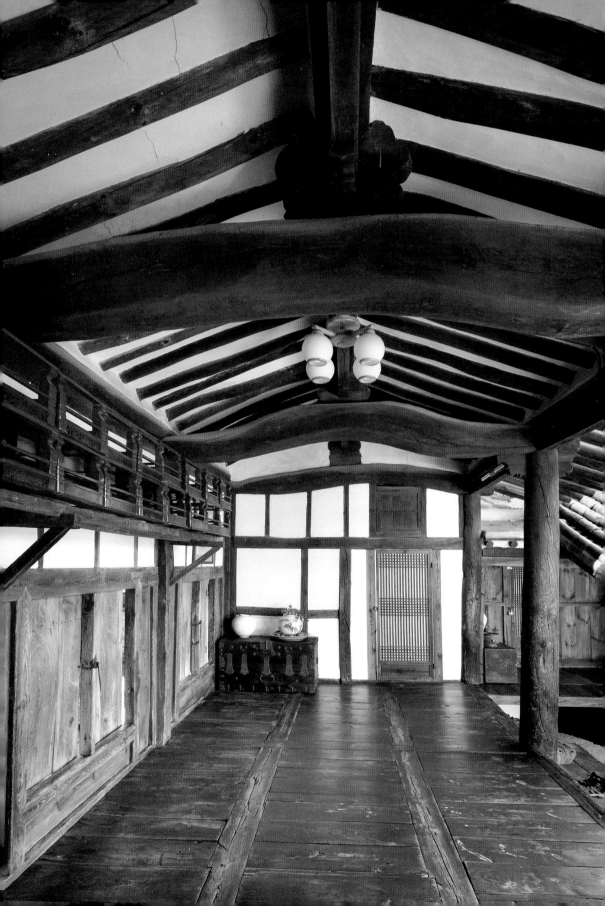

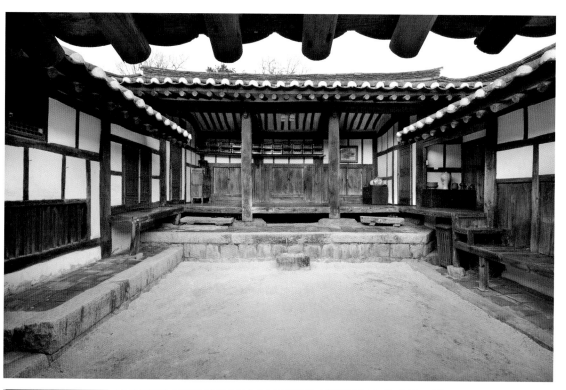

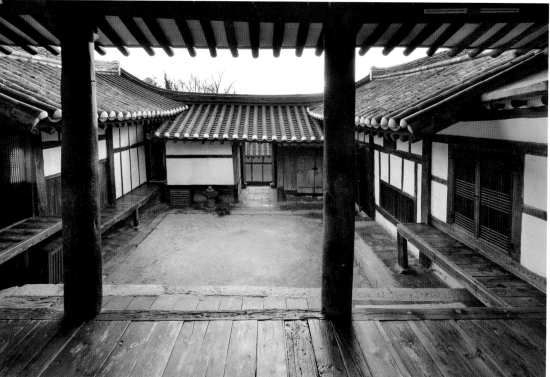

Gesamtansicht des Frauenhauses (oben). Aussicht vom Frauenhaus auf den Innenhof (unten).
Innenansicht im Frauenhaus (*Anchae*) (linke Seite).

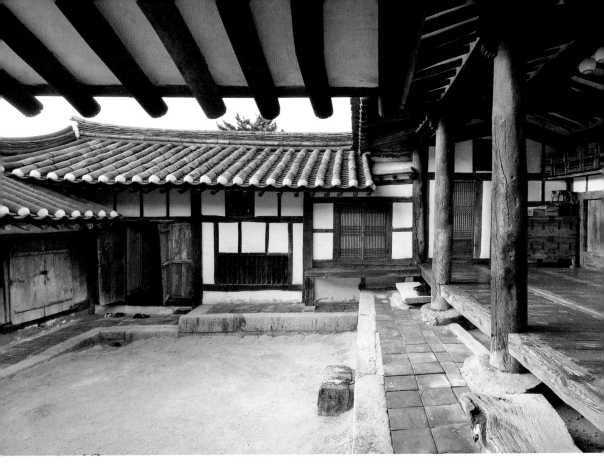

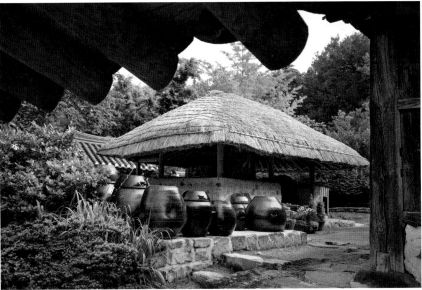

Sicht auf das Frauenhaus von der Rückseite des Herrenhauses aus (oben).
Podest für Vorratstöpfe (unten).

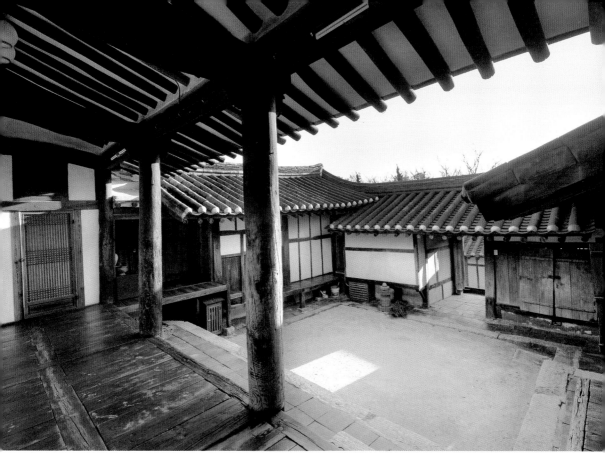

Blick aus dem Frauenhaus (oben).
Blick auf das Torhaus (*Daemunchae*) vom Tor des Frauenhauses aus (unten links).
Blick auf das Torhaus (*Daemunchae*) vom Haupthaus aus (unten rechts).

Wohnhaus des Sahodang in Yangdong

Erbaut: um 1840.
Adresse: 83-8 Yangdongmaeulan-gil, Gangdong-myeon, Gyeongju-si, Gyeongsangbuk-do.

Yi Neung-seung, der den Künstlernamen Sahodang trug, war der Besitzer dieses Wohnhauses. Er hatte bei den staatlichen Examen (*Gwageo*) den Titel eines *Jinsa* errungen und damit seine Karriere im Staatsdienst eingeleitet. Sein Wohnhaus stand am Hang des vorderen Dorfes und wurde um 1840 (während des 6. Regierungsjahres von König Heonjong[1]) erbaut. Damit stammt es aus der späten Joseonzeit und ist ein typisches Beispiel eines damaligen Aristokratenhauses.

Das Haus wurde auf flachem Grund in quadratischer Anlage errichtet. Dabei befinden sich in der Grundstücksmitte zunächst das langgestreckte Bedienstetenhaus (*Haengnangchae*), dann die auf einer Seite offene Anlage des Frauenhauses (*Anchae*) und das langgestreckte Herrenhaus (*Sarangchae*), die miteinander verbunden sind. Etwas schräg zueinander versetzt ergeben sie ebenerdig eine quadratische Form, wobei das Herrenhaus in östlicher Ausrichtung gebaut wurde. Hierzu baute man das Frauenhaus und das Herrenhaus auf einer Grundlinie und das Bedienstetenhaus so an den Vorplatz des Frauenhofes (*Anmadang*), dass der Frauenbereich eine ungestörte Zone bildet. Mit seiner gelungenen Raumverteilung und den wohl

bedachten äußeren Bereichen weist das Anwesen eine hervorragende Gestaltung auf.

Vor dem Herrenhaus befindet sich ein weiter Hofplatz (*Sarangmadang*). Auf dem Hügel an der Frontseite des Grundstücks blieb ein Strohhaus (*Garabjib*) erhalten, welches früher zu diesem Anwesen gehörte.

Besonders charakteristisch für dieses *Hanok* ist, dass sich ein weiteres Herrenhaus (*Ansarangchae*) mit einer offenen bedachten Veranda auf erhöhten Grundsteinen (*Numaru*) im Bereich des Frauenhauses befindet. Zusätzlich gibt es zwischen Frauen- und Herrenhaus ein verbindendes Zimmer mit Diele (*Marubang*). Eine andere Besonderheit ist, dass ein Schrein zur Aufbewahrung der Ahnentafel (*Gamsil*) und ein Raum für die Ahnenverehrung (*Jecheong*) im Herrenhaus vorhanden sind. Beidseitig geschnitzte kurze Balken (*Marudaegong*) am Dach des Herrenhauses sind ebenfalls ungewöhnlich. Auffallend ist auch die runde Säule zwischen der Hauptraum mit Holzboden des Empfangsraum im Herrenhaus und der Holzboden des Frauenhauses.

1. 24. König des Joseonreiches, der von 1834–1849 regierte.

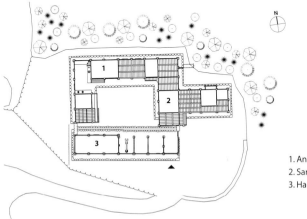

1. Anchae
2. Sarangchae
3. Haengnangchae

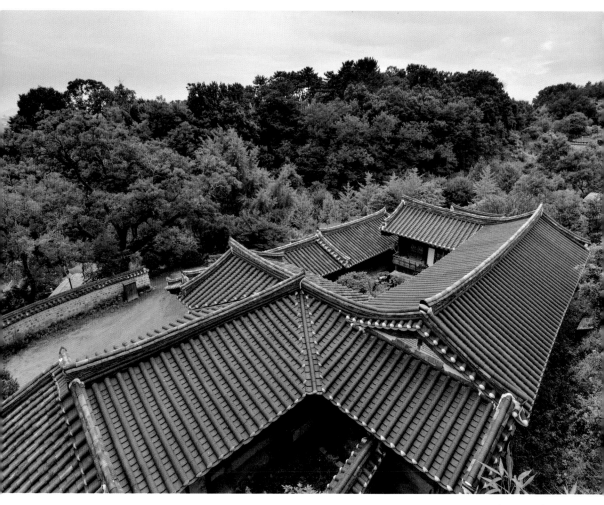

Gesamtansicht.

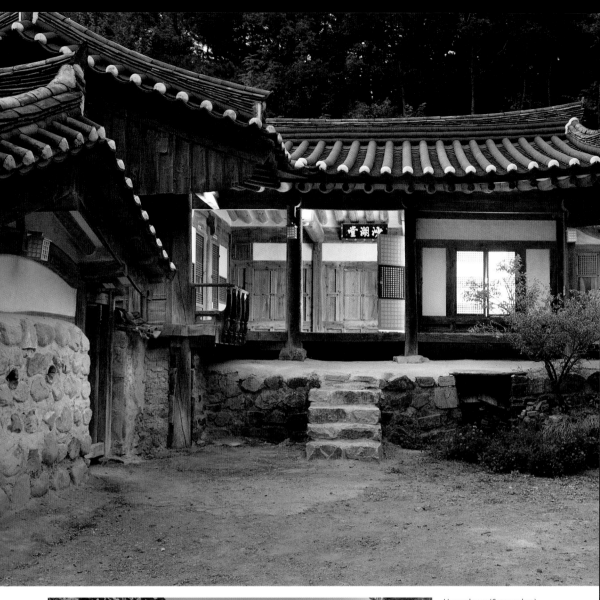

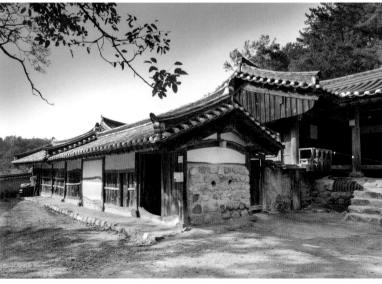

Herrenhaus (*Sarangchae*)
(oben).
Bedienstetenhaus
(*Haengnangchae*) (unten).

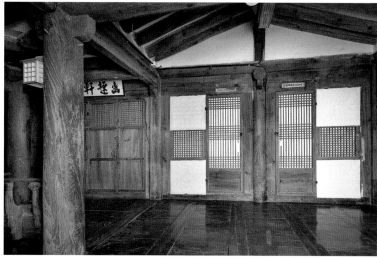
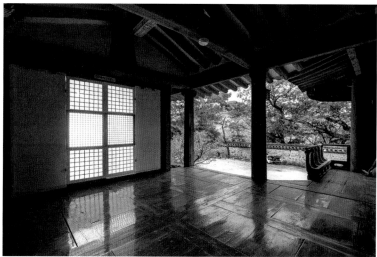

Innensicht des Herrenhauses (oben).
Sicht auf den Hof des zweiten Herrenhauses (*Ansarangbang*) vom
Empfangsraum des Herrenhauses (*Sarangbang-Daecheong*) aus (unten).

Eingangstür des Bedienstetenhauses.

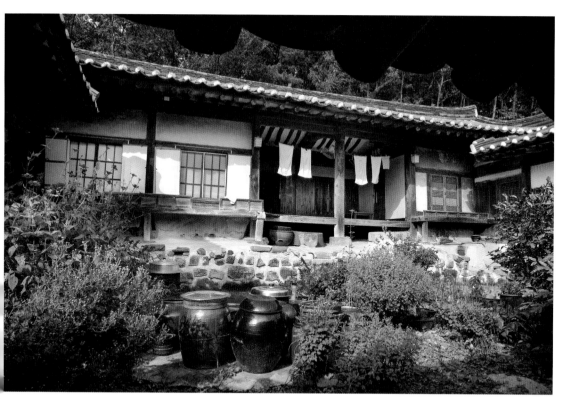

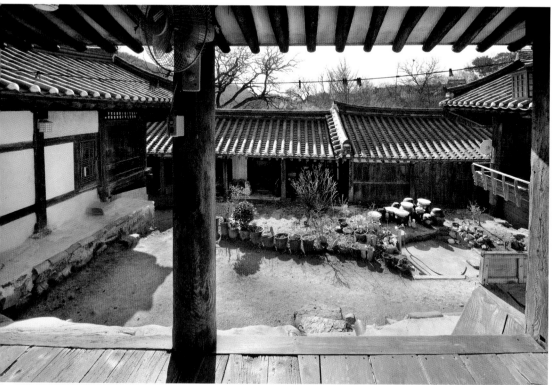

Frauenhaus (oben). Blick aus dem Empfangsraum des Frauenhauses (unten).

Haus der Familie Gyo-dong Choi in Gyeongju

Erbaut: Mitte des 18. Jahrhunderts.
Adresse: 39 Gyochon 1-gil, Gyeongju-si, Gyeongsangbuk-do.

Das Wohnhaus wurde um die Mitte des 18. Jahrhunderts erbaut und war seinerzeit im Volksmund als das „Haus des reichen Choi-Clans" bekannt. Als es errichtet wurde, umfasste das Grundstück ca. 2000 *Pyeong*[1], der Gartenbereich 10.000 *Pyeong* und das Wohnhaus 99 *Kan*[2], was für die damalige Zeit außergewöhnlich geräumig war. Das Anwesen fiel im Jahr 1970 einem Brand zum Opfer, wobei das alte Herrenhaus, das Bedienstetenhaus und das neue Herrenhaus (*Saesarangchae*) zerstört wurden. Erhalten blieben nur das Eingangstorhaus (*Munganchae*), das Frauenhaus (*Anchae*), der Ahnengedenkschrein (*Sadang*) und das Lagerhaus (*Gotganchae*). Der Wiederaufbau, dem die heutige wiederhergestellte Anlage zu verdanken ist, dauerte bis ins Jahr 2006.

Das Anwesen steht auf einer ebenen Fläche. Man erreicht durch eine breite und lange Gasse, die durch ein hohes Eingangstor (*Soseuldaemun*) führt, den eigentlichen Wohnbereich. Dort befindet sich zunächst das Bedienstetenhaus (*Haengnangchae*), das aus einem kleinen Zimmer und einem großen Lager besteht. Auf dem Grundstück stehen das in einem rechten Winkel angelegte Herrenhaus und die auf einer Seite offene Anlage des Frauenhauses sowie das langgestreckte Bedienstetenhaus mit einem mittleren Tor (*Jungmungan-Haengnangchae*), das später angebaut wurde. Zusätzlich wurden ein Ahnenschrein (*Sadang*) und ein Lager (*Gotgan*) errichtet.

Dem Grundriss nach liegen auf der südlichen Seite des leicht schräg versetzten Frauenhauses das Bedienstetenhaus mit einem mittleren Tor (*Jungmungan-Haengnangchae*) und das Herrenhaus auf parallelen Linien, sodass die Häuser und der Ahnenbereich (*Iksa*) eine schräg versetzte quadratische Form ergeben.

Die Rückwände von Frauen- und Herrenhaus zeigen nach Nordwesten und ermöglichen so an der Vorderfront einen Blick in südöstliche Richtung.

Insgesamt handelt es sich um ein klassisches aristokratisches *Yangban*[3]-Haus der Gyeongsang-Provinz, bei dem der Reichtum der Clans durch die Verwendung bester Baumaterialien und die schöne Gestaltung der Einrichtung deutlich sichtbar wird. Das Haus wird daher als kulturgeschichtliches Studienobjekt zur späteren Joseonzeit angesehen.

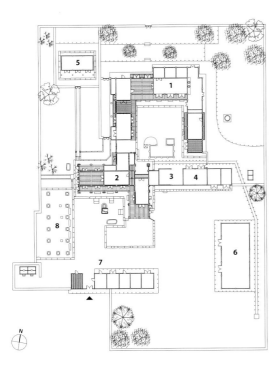

1. 1 *Pyeong* ist eine bis heute verwendete Maßeinheit, die 3,30 m² entspricht.
2. 1 *Kan* entspricht ca. von 1,8 m² bis 2,4 m². Ein Bürgerhaus durfte maximal 99 *Kan* umfassen.
3. Wörtlich „zwei Klassen": Damit sind Zivilbeamte und militärische Beamte gemeint.

1. Anchae
2. Sarangchae
3. Jungmungan
4. Haengnangchae
5. Sadang
6. Gotganchae
7. Daemunganchae
8. Saesarangchae teo (site)

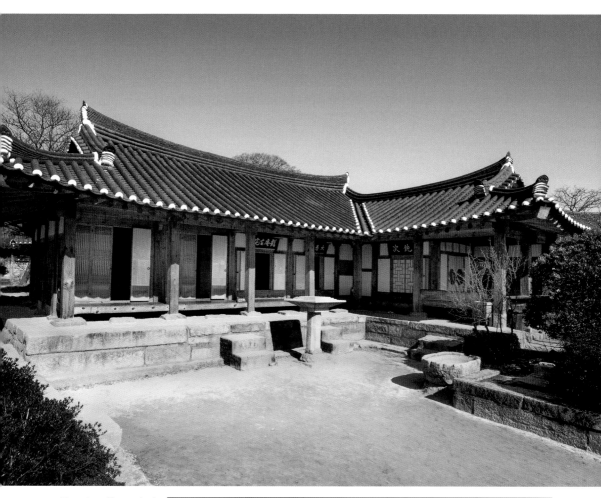

Herrenhaus (*Sarangchae*)
(oben).
Lagerhaus (*Gotganchae*)
(unten).

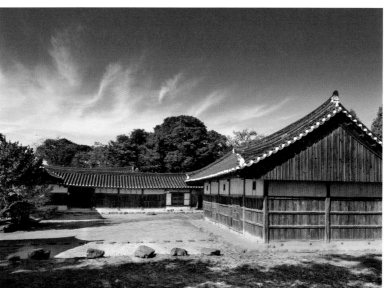

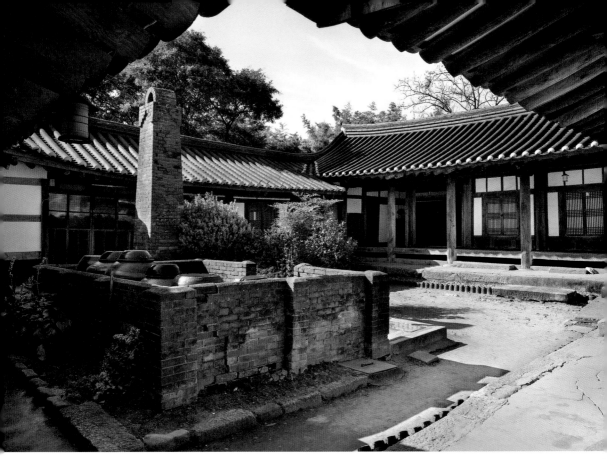

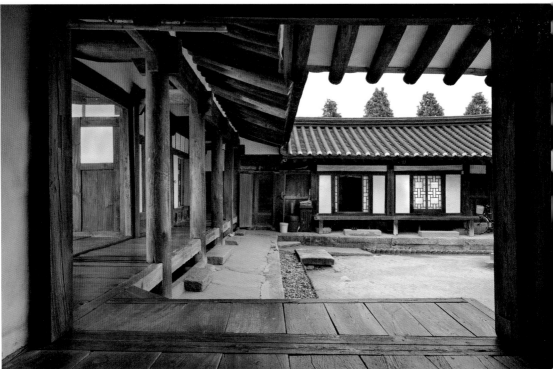

Frauenhaus (*Anchae*) vom mittleren Tor (*Jungmun*) aus gesehen (oben).
Frauenhaus vom westlichen Ahnenhäuschen (*Seo-iksa*) aus gesehen (unten).

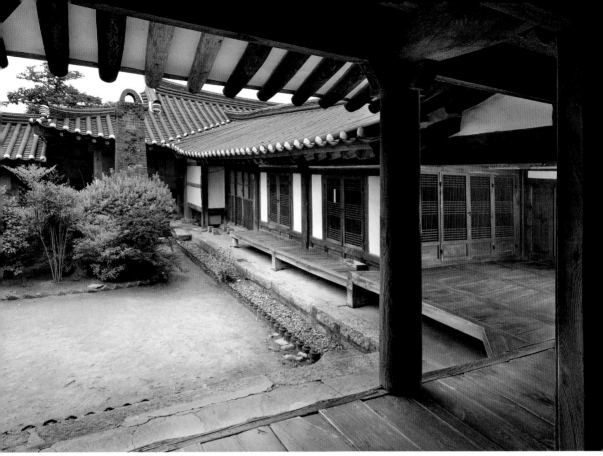

Blick auf das westliche Ahnenhäuschen vom Frauenhaus aus (oben).
Zimmer im Frauenhaus (unten).

Wohnhaus Bukchondaek in Hahoe

Erbaut: 1862.
Adresse: 7 Bukchon-gil, Pungcheon-myeon, Andong-si, Gyeongsangbuk-do.

Das Wohnhaus liegt auf einem weitläufigen Grundstück in der Mitte des Dorfes. Es ist das wichtigste Haus im nördlichen Bereich des Dorfes. Der Erbauer des Hauses, Ryu Do-seong, hatte das Gouverneursamt der Provinz Gyeongsang bekleidet und ließ den Quellen nach sein Wohnhaus im Jahr 1862 (13. Regierungsjahr von König Cheoljong[1]) erbauen.

Wenn man durch das Eingangstorhaus (*Soseuldaemun*) den Wohnbereich betritt, sieht man im Vordergrund das Herren- (*Sarangchae*) und das Frauenhaus (*Anchae*), die zusammen eine quadratische Form ergeben. Auf der rechten Seite befindet sich das Nebengebäude (*Byeolchae*) und auf der hinteren Seite des rechten Hauptgebäudes der Ahnenschrein außerhalb des Wohnbereichs.

Der freie Raum, den Herren- und Frauenhaus belassen, wurde mit einer Doppelmauer bis zur Außenmauer befestigt und zieht die Blicke der Besucher auf sich. Eine weitere Mauer wurde am Ende der Küche eingezogen, um das Frauenhaus vor fremdem Blick zu schützen.

Die auf dem Grundstück stehenden Gebäude Herren-, Frauen- und Nebengebaude haben ein geschwungenes Dach (*Paljak-jibung*). In den Empfangsräumen von Frauenhaus (*Andaecheong*) und Nebengebäude (*Byeoldangchae*) benutzte man runde Säulen, deren oberer Teil auf der Innenseite mit geschnitzten Blütenmotiven verziert ist. Hervorgehoben wurden auch die Bibliothek des großen Herrenhauses (*Keunsarangchae*) und der Korridor zur Küche (*Bueok*), indem sie im Dachbereich mit besonderen Ziegelstücken geometrisch ausgeformt wurden.

Im oberen Bereich des Mitteltors (*Jungmun*), der Küche, des Frauenzimmers (*Anbang*) und des Nebengebäudes wurde das Lager (*Darak*) eingerichtet. Man bedachte die Wohnanlage auch mit mehreren Toiletten und mit Veranden in den hinteren Bereichen.

1. König Cheoljong (1831–1863), der 25. König des Joseon-Königreichs, regierte von 1849 bis 1863.

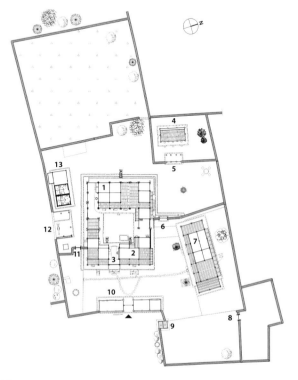

1. Anchae
2. Sarangchae
3. Jungmun
4. Sadang
5. Sadang sammun
6. Heonchunmun
7. Byeoldangchae
8. Hyeopmun
9. Hwajangsil
10. Daemunchae
11. Hyeopmun
12. Bangagan
13. Hwajangsil

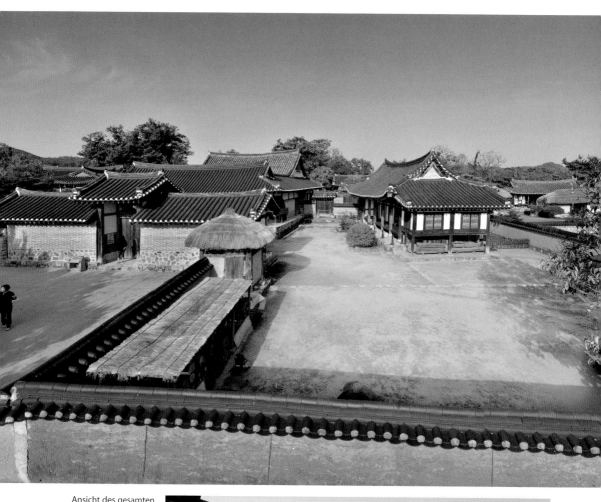

Ansicht des gesamten
Wohnbereichs (oben).
Ahnenschrein (*Sadang*)
(unten).

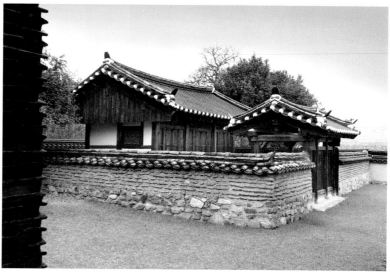

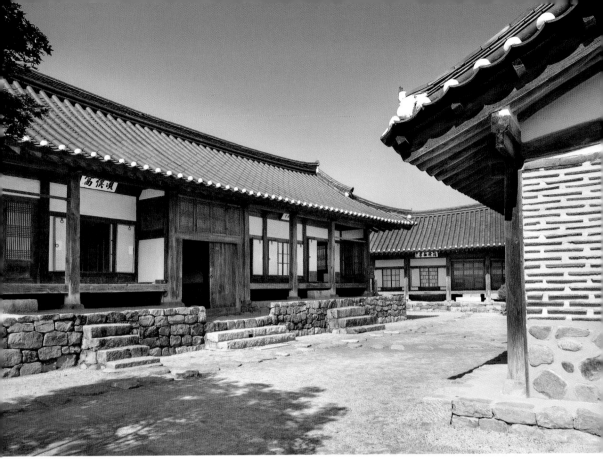

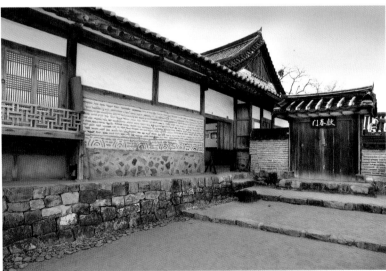

Seitenansicht des Herrenhauses (*Sarangchae*) (oben).
Tor (*Heonchunmun*), das zum Ahnenschrein führt (unten).

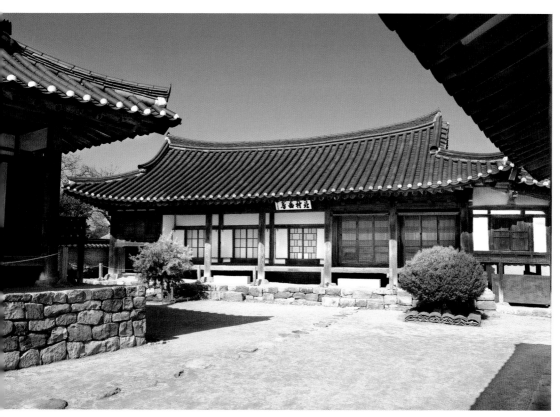

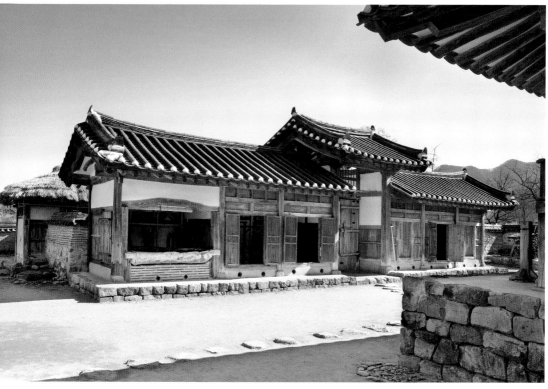

Nebengebäude vom Herrenhaus aus gesehen (oben). Eingangstorhaus vom Herrenhaus aus gesehen (unten).

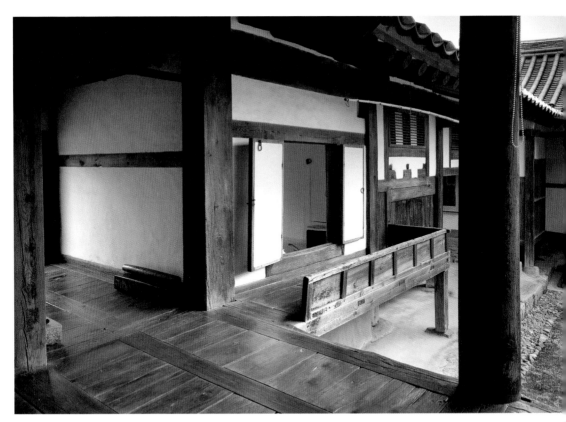

Oberes Zimmer im Frauenhaus (*Anchae-Daecheong*) (oben). Zimmeransicht im Frauenhaus (unten).

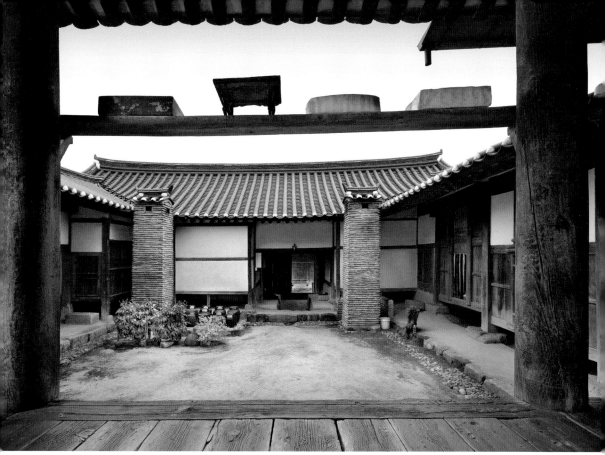

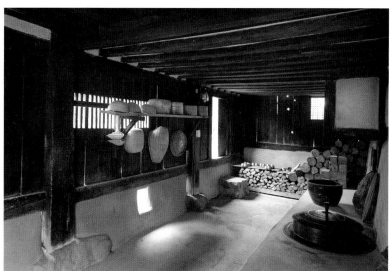

Hof des Frauenhauses (oben). Küche im Frauenhaus (unten).

Anwesen Wonjijeongsa von Hahoe

Erbaut: 1573.
Adresse: 17-7 Bukchon-gil, Pungcheon-myeon, Andong-si, Gyeongsangbuk-do.

Das Anwesen Wonjijeongsa[1] befindet sich in der hinteren Region des mittleren Bukchon-Gebiets. Nach Südosten ausgerichtet blickt der hochaufragende Buyongdae-Pavillon direkt auf den sich gegenüber schlängelnden Blumen-Fluss Hwacheon.

Im Jahr 1573 (6. Regierungsjahr des Königs Seonjo) wurde das Gebäude von Ryu Seong-ryong errichtet, der sich nach dem Tod seines Vaters an diesen Ort zurückgezogen hatte, um sich mit Wissenschaft und freien Künsten zu beschäftigen. Er nannte das Wohnhaus Wonjijeongsa.

Im Jahr 1781 (5. Regierungsjahr von König Jeongjo) ließ Ryu Seong-ryong einen weiteren Pavillon Yeonjwaru errichten. 1979 wurden sämtliche Pavillons von Grund auf renoviert, wobei das Sajumun, das Tor der Geister, neu erbaut wurde.

Im Vordergrund – hinter einer Steinmauer – begegnet man dem Jeongsa-Gebäude, das nach vorn gerichtet steht. Auf der rechten Seite des Jeongsa sieht man den Yeonjwaru-Pavillon. Das Jeongsa steht auf der aus verschiedenen kleinen Steinen errichteten Grundmauer; links davon ist ein Raum mit Holzboden (Maru) gelegen. Rechts davon befinden sich zwei nebeneinanderliegende Zimmer, die in Richtung Maru geöffnet sind, um Kühlung zu ermöglichen. An den linken und hinteren Wänden der Holzboden sind – wahrscheinlich wegen des Winddurchzugs – besondere Türen (Ddijangneolmun)[2] angebracht. Zwischen der Holzboden und den Zimmern mit Fußbodenheizung (Ondol) ist eine von unter her hochklappbare Tür (Deulmun) installiert, sowie zwischen den Zimmern eine Schiebetür, die je nach Bedarf und zu verschiedenen Gelegenheiten die Räumlichkeiten verkleinern oder vergrößern kann.

Der Yeonjwaru-Pavillon ist von der Konstruktion her ein zweistöckiger Pavillon mit geschwungenem Dach (Paljak) und steht mit runden Säulen auf Grundmauern, die aus verschiedenen, gemischten kleinen Steinen erstellt wurden. Im Zentrum des Raumes befinden sich die Säulen nur unterhalb der Holzboden (Maru), um die oberen Räume flächenmäßig besser zu nutzen. Um zu diesen Räumen zu gelangen, sind an der linken Seite Treppen angebaut.

1. Wonjijeongsa ist kein gewöhnliches Wohnhaus, eher ein offener Pavillon zur Freizeitnutzung. Darin wurden Gelage mit Dichtung, Gesang und gelehrten Unterhaltungen veranstaltet.
2. Türart, die aus dünnem Holz vertikal gezimmert ist.

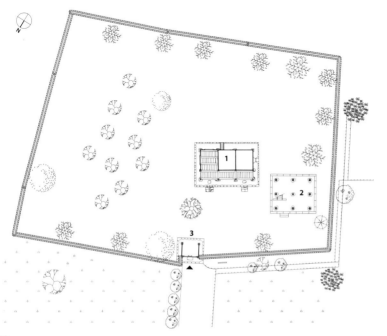

1. Jeongsa
2. Yeonjwaru
3. Sajumun

Blick auf den Pavillon
Wonjijeongsa

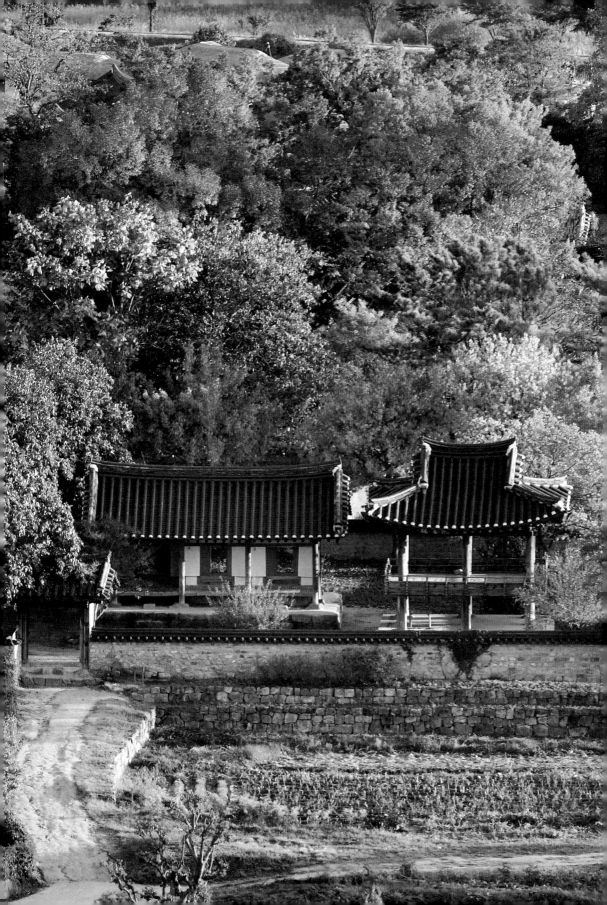

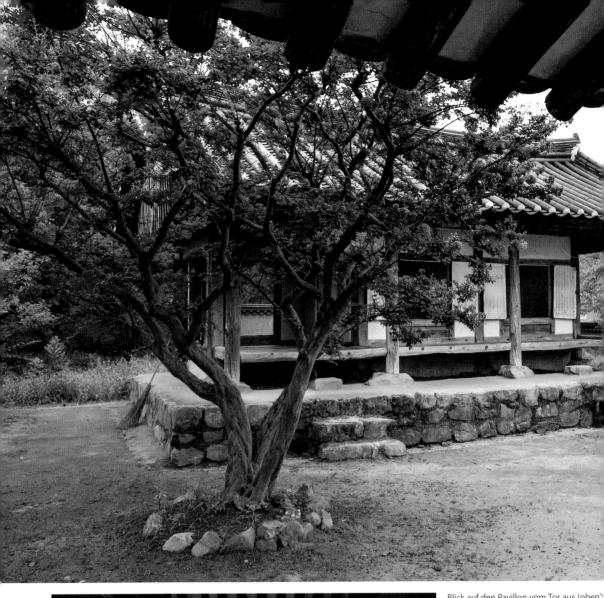

Blick auf den Pavillon vom Tor aus (oben).
Raum mit Holzboden (*Maru*) des
Pavillons (unten).

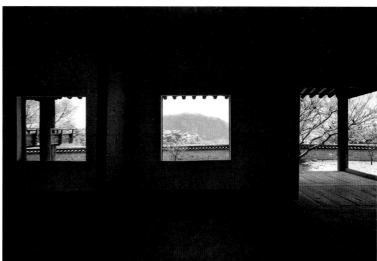

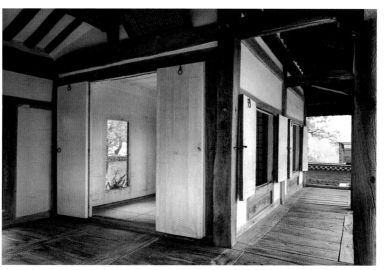

Innenansicht eines der Zimmer mit Fußbodenheizung (*Ondol*) (oben).
Blick auf das Zimmer von der Raum mit Holzboden aus (unten).

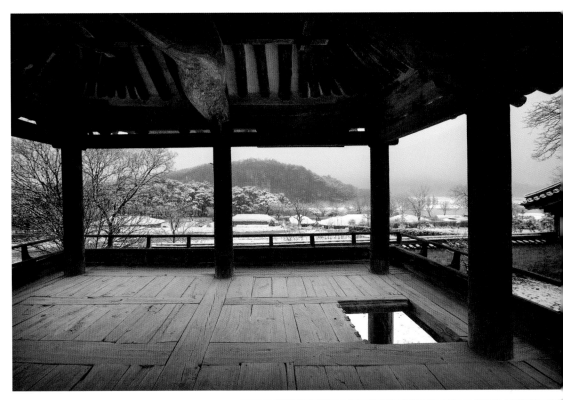

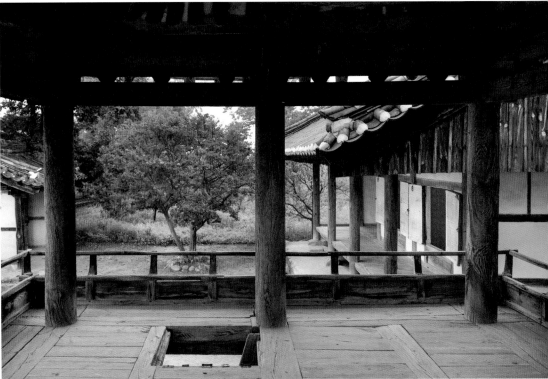

Holzboden im Obergeschoß des Pavillons Yeonjwaru (oben).
Blick nach außen von der Holzboden des Pavillons Yeonjwaru aus (unten).

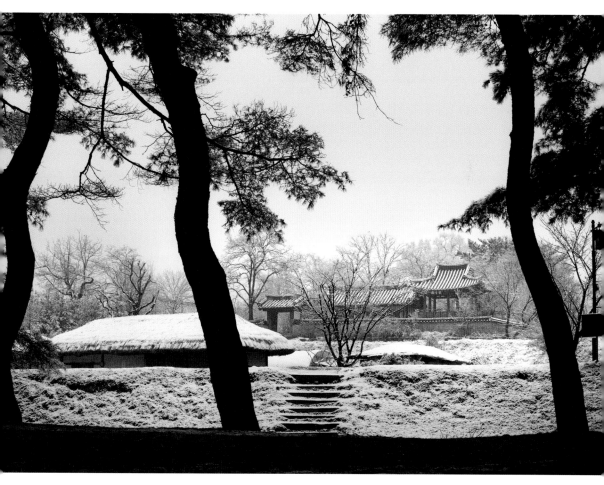

Pavillon in der Winterlandschaft.

Anwesen Neungdong Jaesa, der Ahnenschrein der Familie Gwon in Andon

Erbaut: 1653.
Adresse: 87 Gwontaesa-gil, Seohu-myeon, Andong-si, Gyeongsangbuk-do.

Das Anwesen *Jaesa* wurde als Ahnenschrein zu Ehren des Stammvaters Gwon Haeng der Familie Gwon aus Andong errichtet. Gwon Haeng ist einer der drei königlichen Berater (*Taesa*)[1], die sich bei der Gründung des Goryeo-Reiches[2] von Wanggeon besonders ausgezeichnet hatten. Im Jahr 1653 (9. Regierungsjahr des Königs Hyojong) ließ der Gwanchalsa[3] Gwon U als oberster Stammhalter nach Absprache mit den Familienältesten diesen Ahnenschrein, bestehend aus einem Zimmer (*Bang*), einer Raum mit Holzboden (*Maru*) und Lagerraum (*Gotgan*), erbauen. Im Jahr 1683 (9. Regierungsjahr des Königs Sukjong) wurde vom Gwanchalsa Gwon Si-gyeong ein kleiner Pavillon (*Nugak*) hinzugefügt. Sämtliche Gebäude des Ahnenschreins brannten 1743 (19. Regierungsjahr des Königs Yeongjo) vollständig ab, wurden jedoch bald darauf wieder aufgebaut. Danach fiel die Anlage im Jahr 1896 (33. Regierungsjahr des Königs Gojong) erneut einem Brand zum Opfer. Der gesamte Ahnenschrein wurde jedoch noch im selben Jahr erneut errichtet und ist bis heute in dieser Form erhalten.

Der Ahnenschrein liegt an einem steilen Hang auf der Rückseite eines Berges und ist nach Nordwesten ausgerichtet, sodass sich eine freie Sicht auf das darunter liegende Dorf ergibt. Auf der linken Seite steht im Vordergrund, auf ein hohes Steinpodest gestützt, ein zweistöckiger Pavillon: der Pavillon Chuwonru. Im Hintergrund dieses Pavillons befinden sich der Hauptahnenschrein (*Jaesa-Keunchae*), sowie links und

rechts vor diesem Gebäude der Ostschrein (*Dongjae*) und der Westschrein (*Seojae*), so als ob diese Gebäude den quadratischen Hof schräg versetzt umfassen würden. Auf einer leicht höher als das große Haus (*Keunche*) gelegenen Fläche liegt ein langgestrecktes Gebäude (*Imsacheong*), in dem die Vorbereitung der Ahnenzeremonie stattfindet. Vor diesem Haus befindet sich ein langer Hof, rechts davon die Küchen, in denen die Speisen für die Ahnenverehrung vorbereit wurden (*Jeonsacheong* und *Jusa*). Diese Häuser bilden einen Doppelhof.

Das große Haus (*Keunchae*) steht auf einem grob behauenen Naturstein-Unterbau und auf viereckigen Säulen und verfügt über ein geschwungenes Dach. Die Vorderseite und die angrenzenden Seiten des Souterrains wurden lediglich mit einfachen dünnen Holzbrettern geschlossen. Nur die vordere Seite ließ man frei zugänglich, um die Fläche als Lagerraum zu nutzen. Der Ahnenschrein ist aufgrund seiner beeindruckenden Größe beispiellos im ganzen Lande. Man kann sich ausmalen, wie aufwändig die Ahnenzeremonien hier früher gefeiert wurden.

1. *Taesa*: ein königlicher Berater – die höchste Auszeichnung, die ein König einem verdienten Untergebenen verlieh.
2. Das Königreich Goryeo währte von 918–1392 n.Chr.
3. Gwanchalsa: hoher Beamtentitel während des Joseon-Königreiches, etwa wie der Gouverneur einer der 8 Provinzen.

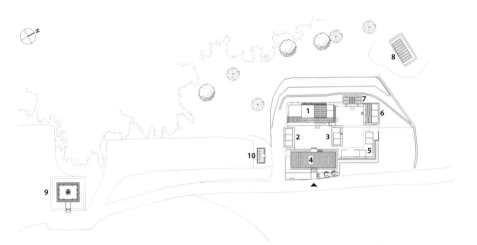

1. Jaesa-Keunchae
2. Seojae
3. Dongjae
4. Chuwonru
5. Jusa
6. Jeonsacheong
7. Imsacheong
8. Bopangak
9. Bigak
10. Hwajangsil

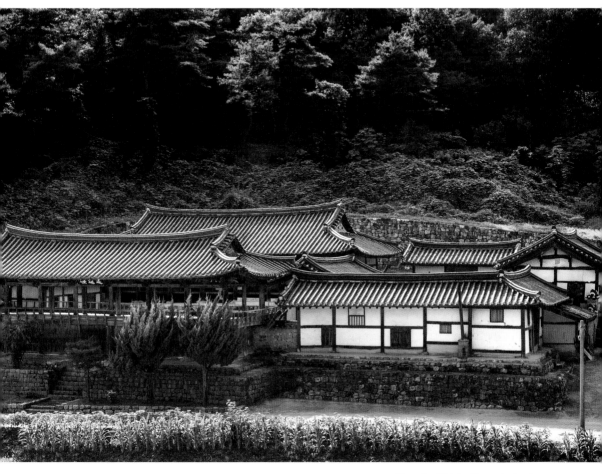

Gesamtansicht des Ahnenschreins *Jaesa*.

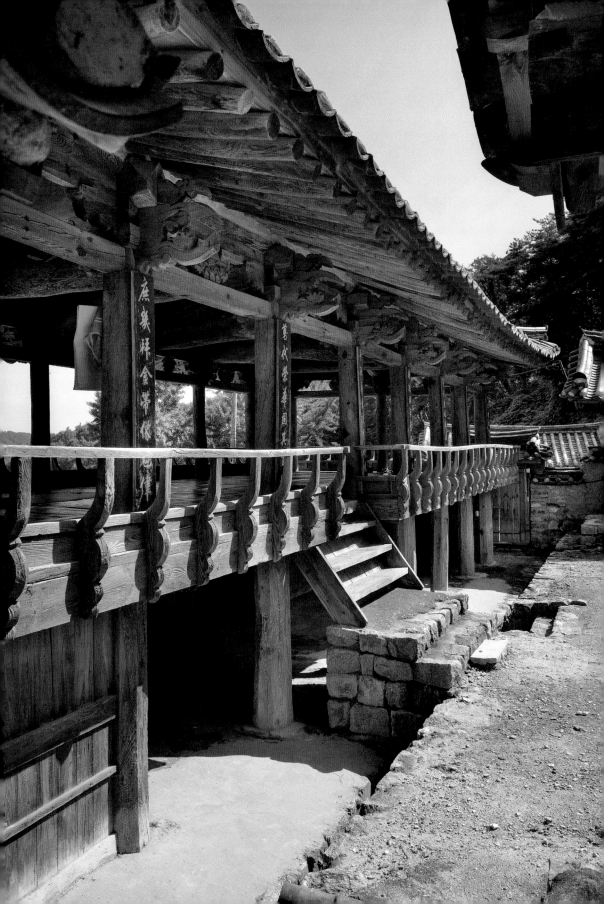

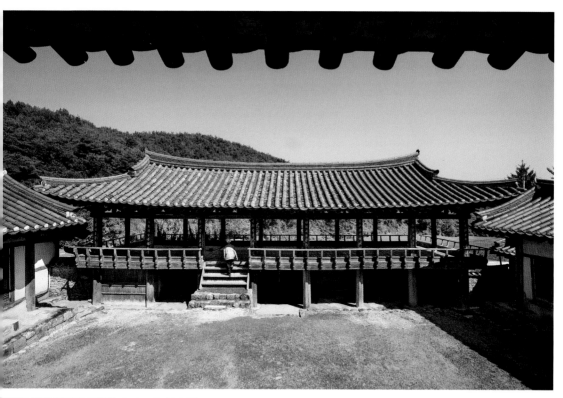

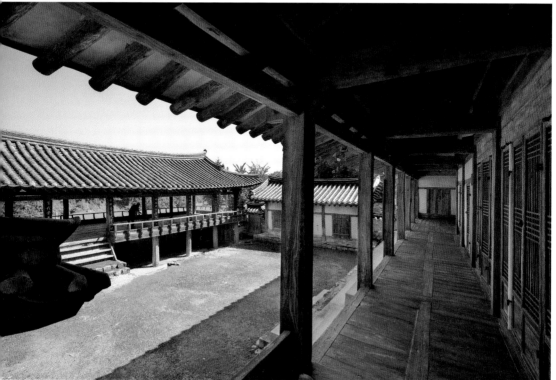

Der Pavillon Chuwonru vom Haupthaus (*Keunchae*) aus gesehen (oben).
Blick auf die Seitenveranda der Bibliothek, den Westschrein und den Pavillon Chuwonru (unten).
Der Pavillon Chuwonru von der Seite gesehen (linke Seite).

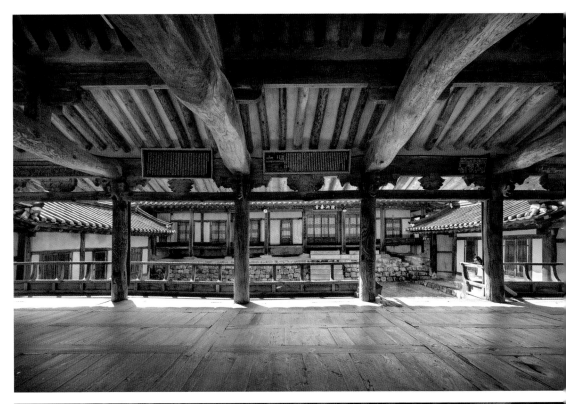

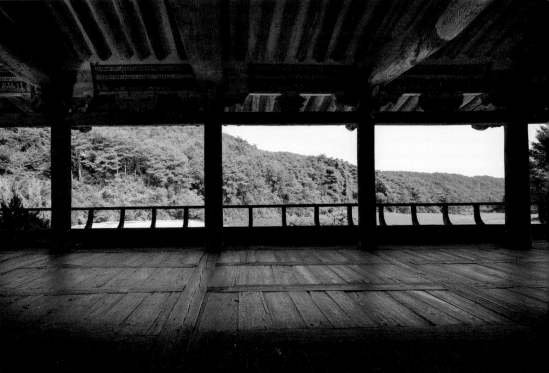

Blick vom Pavillon auf den Ahnenschrein (*Jaesa*) des großen Hauses (oben).
Blick vom Ahnenschrein (*Jaesa*) auf die Landschaft (unten).

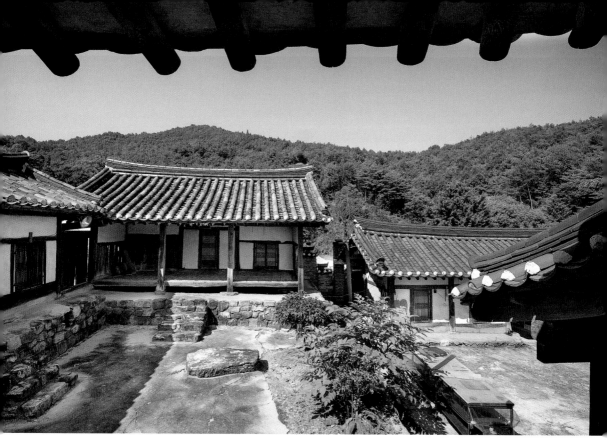

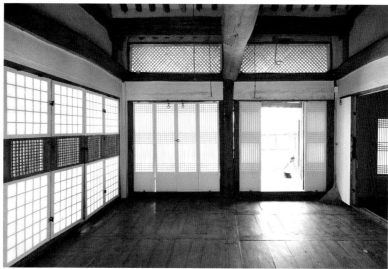

Ansicht der Küche für die Zubereitung ritueller Speisen (*Jeonsacheong*) (oben).
Raum mit Holzboden des großen Hauses (unten).

Stammhaus des Yi-Clans aus Goseong in Beopheung-dong

Erbaut: um 1700.
Adresse: 103 Imcheonggak-gil, Andong-si, Gyeongsangbuk-do.

Das Stammhaus liegt auf einem länglichen Grundstück am östlichen Hang des Yeongnam-Berges in Beopheundong. Es ist südöstlich ausgerichtet. Yi Hu-sik, der während der Regierung von König Sukjong mit dem Amt eines Jwaseungji[1] bekleidet war, begann zunächst mit dem Bau des Frauenhauses (*Anchae*). Sein Enkelsohn Yi Won-mi vollendete das Herrenhaus (*Sarangchae*) und fügte dabei ein Nebengebäude (*Yeongmodang*) hinzu.

Wenn man durch das Eingangstor (*Soseuldaemun*) tritt, das sich an der südwestlichen Ecke des Torbaus (*Daemunchae*) befindet, steht man vor einem quadratisch angelegten großen Teich inmitten des Hofes. Ihm gegenüber ist das Lusthaus (Yeongmodang) platziert. Auf der rechten Seite des Teiches befinden sich Frauen- (*Anchae*) und Herrenhaus (*Sarangchae*).

Der Ahnenschrein (*Sadang*) steht neben dem Frauenhaus in steiler Hanglage. Um dieses Gebäude wurde eine Mauer gezogen, um den Sakralraum abzugrenzen. Diese Platzierung eines Ahnenschreins ist eine Besonderheit, da er normalerweise auf der hinteren Seite rechts des Frauenhauses auf einer Anhöhe errichtet

wird. In einer gewissen Entfernung zum Lusthaus steht am Hang einer bewaldeten Anhöhe ein Pavillon (*Bukjeong*). Rechts außerhalb der Außenmauer befindet sich die größte siebenstöckige Steinpagode Koreas aus der Vereinten Silla-Zeit (7.–8. Jh.). Das representative *Daecheong* wird von einer Holzveranda (*Jjok-maru*) als bequemem Verbindungsweg umgeben. Das verbindende Zimmer mit Diele (*Marubang*) verfügt über großformatige gitterförmige Türen, die nach außen und vom Boden aus nach oben geklappt werden.

Das Stammhaus ist so konstruiert, dass Herrenhaus und Nebengebäude (*Byeoldang*) baulich getrennt um den Teich stehen. Dahinter erhebt sich der Pavillon. Die äußere Form und die verschiedenen inneren Einrichtungen der Anlage, die umsichtig verteilten Räumlichkeiten und die traditionellen Türkonstruktionen machen das Haus zu einem besonders lohnenden Studienobjekt für *Hanok*-Architektur.

1. Ein hochrangiger Beamter im Joseonreich.

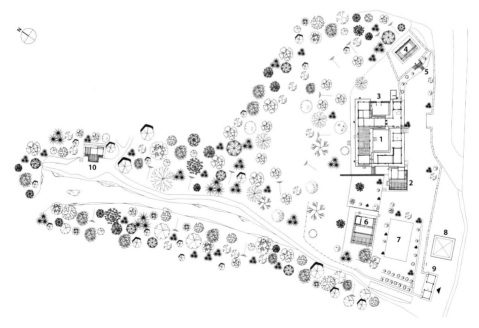

1. Anchae
2. Sarangchae
3. Sajumun
4. Sadang
5. Sajumun
6. Yeongmodang
7. Yeonmot
8. Chilcheung Jeonta
9. Daemunchae
10. Bukjeong

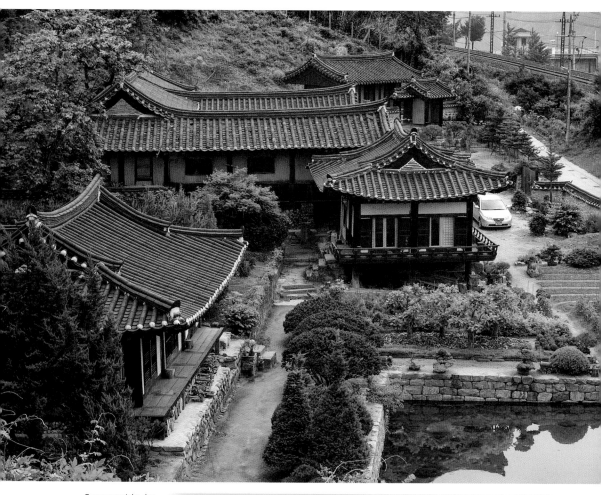

Gesamtansicht des
Stammhauses (oben).
Torhaus (*Daemunchae*)
und die siebenstöckige
Steinpagode (unten).

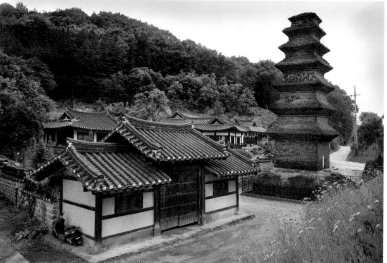

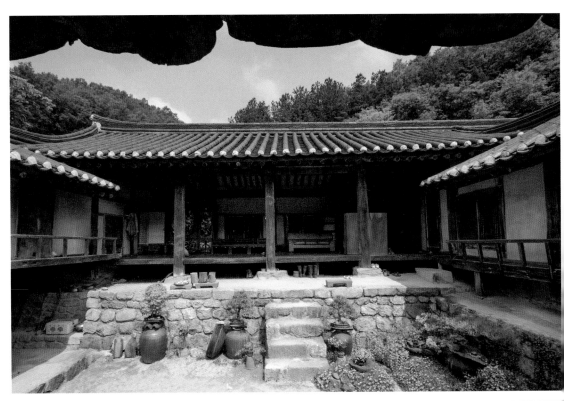

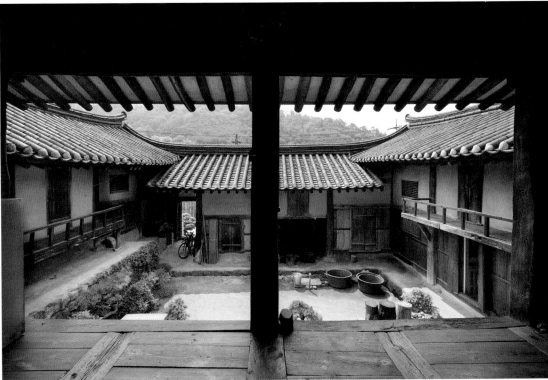

Frontseite des Frauenhauses (oben).
Blick vom Innenbereich des Frauenhauses (*Andaecheong*) (unten).

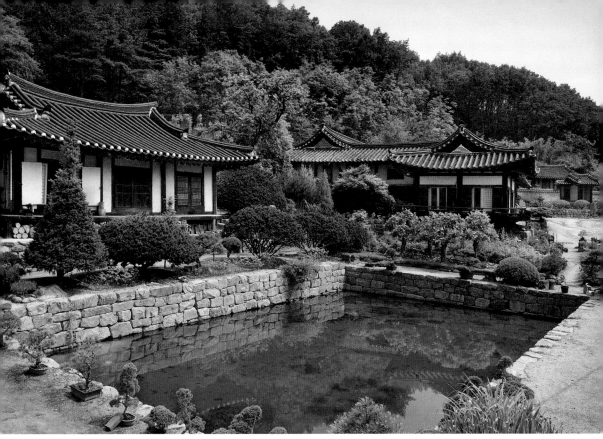

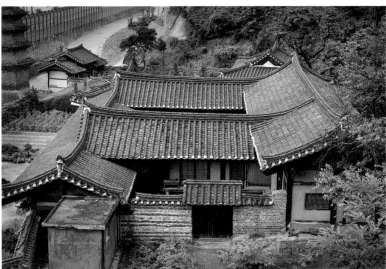

Teich und Lusthaus (Yeongmodang) (oben). Ansicht aus der Vogelperspektive (unten).

Anwesen Seoseokji in Yeongyang

Erbaut: 1613.
Adresse: 16 Seoseokji3-gil, Ibam-myeon, Yeongyang-gun, Gyeongsangbuk-do.

Seoseokji bedeutet „Teich zum glücksbringenden Stein". Im Jahr 1613 (5. Regierungsjahr von König Gwanghaegun[1]) wurden der Teich und der Pavillon Gyeongjeong, der als zum See hin gewandter Meditationsort dient, von Jeong Yeong-bang angelegt. Jeong Yeong-bang hatte 1605 das Staatsexamen Gwageo bestanden. Er verzichtete jedoch auf die ihm sich dadurch eröffnende Laufbahn und kehrte in seine Heimat zurück. Hier ließ er das Wohnhaus, den Pavillon und den Teich innerhalb des Grundstücks bauen.

Das am südlichen Berghang des Jayangsans angelegte Anwesen ist so angelegt, dass sich der Garten im inneren Wohnbereich (*Naewon*) befindet. Ein als Wohngebäude genutzter Bau liegt direkt am Teich innerhalb einer Mauer, das Wohnhaus (Gyeongjeong) selbst und die Bibliothek (Juiljae) sind im äußeren Garten außerhalb der Mauer errichtet.

Beim Betreten durch ein viereckiges Tor (Sagakmun), das auf der linken Seite steht, erreicht man um den Teich herumgehend das nach Südosten ausgerichtete Wohnhaus (Gyeongjeong), von wo aus der Teich betrachtet werden kann. Rechts vom Wohnhaus befindet sich die Bibliothek. An den Wänden der Bibliotheksveranda hängen Gedichttafeln von Gelehrten. Hinter dem Wohnhaus steht ein Wachhäuschen (*Sujiksa*). Eine erdbeschichtete Mauer grenzt die Außen- und Innenbereiche ab.

Sozial gesehen ist die Teichanlage einer bürgerlichen Schicht zuzurechnen. Sie ist nicht sonderlich groß, dafür ist jedoch das Landschaftsbild um den Teich herum, das für das Paradies stehen soll, um so beeindruckender angelegt. Der Garten wurde nicht auf einer Ebene angelegt, sondern wird von realistisch nachgeformten kleinen Felsen durchzogen, wie es sich oft in damaliger koreanischer Gartenarchitektur findet.

1. Der wegen Tyrannei entthronte König regierte von 1608 bis 1632.

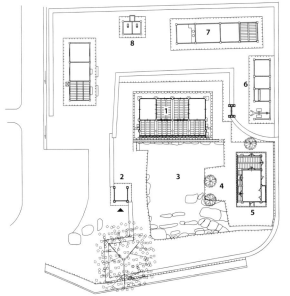

1. Gyeongjeong
2. Sagakmun
3. Yeonji
4. Saudan
5. Juiljae
6. Gwallisa
7. Sujiksa
8. Hwajangsil

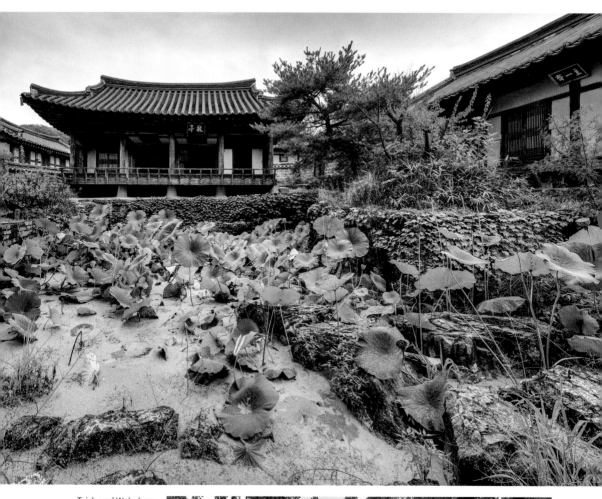

Teich und Wohnhaus
(Gyeongjeong) (oben).
Tor (Sagakmun) und
erdbeschichtete Mauer
(unten).

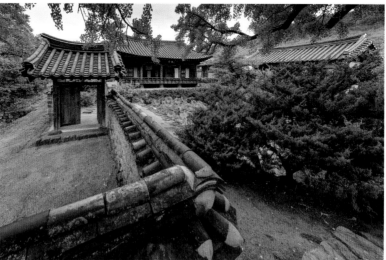

139

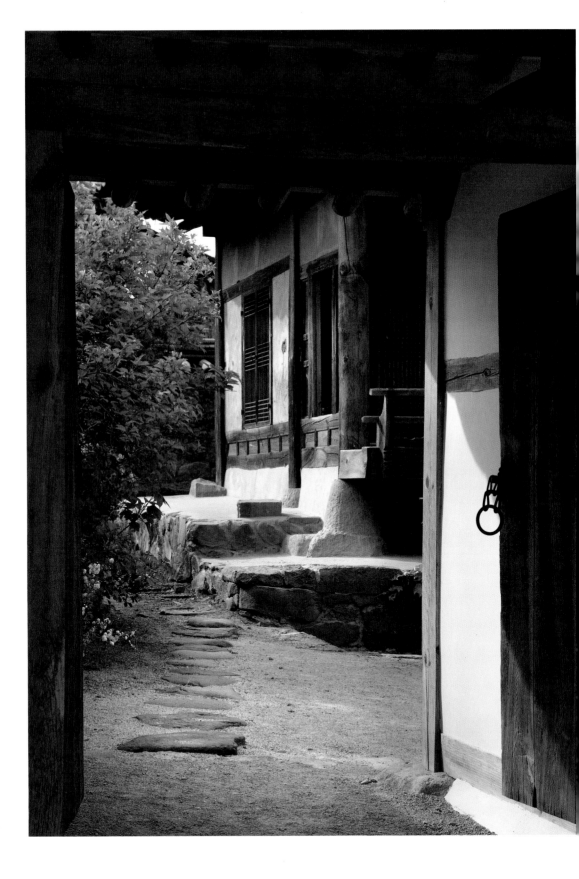

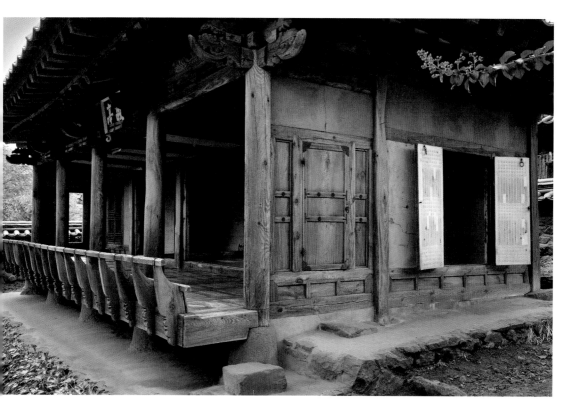

Ansicht des Wohnhauses von der Bibliothek (Juiljae) aus (oben).
Seitenansicht des Wohnhauses vom Tor aus gesehen (linke Seite).
Blick in die Dachkonstruktion des Wohnhauses (unten).

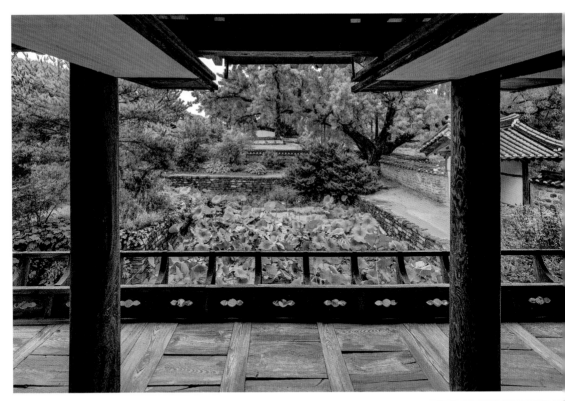

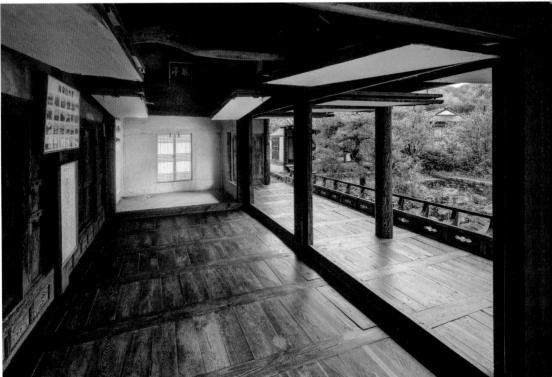

Blick auf den Garten vom Wohnhaus aus (oben). Inneres des Wohnhauses (unten).

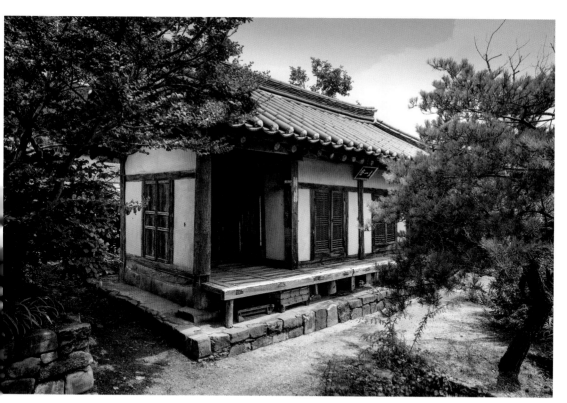

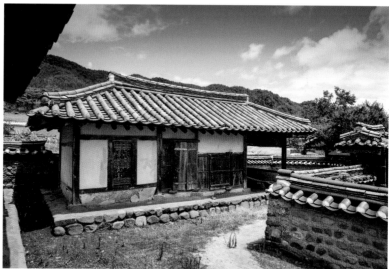

Blick auf die Bibliothek vom Wohnhaus aus (oben). Wachdiensthäuschen (unten).

Stammhaus Chunghyodang in Yeongdeok

Erbaut: 15. Jahrhundert.
Adresse: 48 Inryang6-gil, Changsu-myeon, Yeongdeok-gun, Gyeongsangbuk-do.

Das Chunghyodang wurde in der Mitte des 15. Jahrhunderts von Yi Ae, dem Stammvater der Familie Yi aus Jaeryeong, erbaut. Sein Nachfolger Yi Ham erbaute das heutige Stammhaus im Jahre 1576 hinter dem ursprünglichen Haus auf einer Anhöhe.

Das Dorf Inryang, in dem sich das Chunghyodang befindet, brachte zahlreiche Gelehrte hervor, vor allem Yi Hyun-il, der während der Regierungsjahre von König Sukjong in diesem Haus geboren wurde. Der südliche Ausläufer des Deungunsan umfasst den hinteren Teil des Dorfes wie eine Art natürlicher Schutzwall. Inmitten weiter Wiesen im Süden fließt der Fluss Songcheon in östliche Richtung. In dieser Lage befindet sich das Stammhaus, welches ebenfalls östlich ausgerichtet ist. Das Bergtal hat die Form eines Vogels, der seine beiden Flügel ausgestreckt hält und erhielt daher den Namen Naraegol, „Flügeltal".

Das Chunghyodang besitzt heute noch die Funktion einer Bildungsstätte. Es wurde auf einem erhöhten Grundstück nach Süden hin errichtet. Auf der rechten Seite steht das in einem rechten Winkel errichtete Frauenhaus (*Anchae*) dem mittleren Haus mit Eingangstor zum Wohnbereich (*Jungmunchae*) gegenüber. Das Herrenhaus (*Sarangchae*) mit einer Tafel, die den Hausnamen Chunghyodang angibt, wurde nach den Kriegsjahren des Imjinwaeran[1] erbaut. Es übernimmt dem Baustil nach die Funktion eines Pavillons. Zwischen dem Männer- und dem Frauenhaus wurde auf einer steilen Anhöhe der von einer Mauer umgebene Ahnenschrein (*Sadang*) errichtet, an dessen rechter Seite sich ein Bambushain befindet.

Dieses Haus ist, gemessen an Größe und Konstruktion, das ehrwürdigste aller koreanischen Stammhäuser und zeigt mit Frauenhaus, Herrenhaus und Ahnenschrein die typische Gebäudeaufteilung eines Aristokratenhauses der Joseonzeit. Die Anlage ist quadratisch aufgebaut mit einem typisch regionalen Grundriss, der den Herrenhausbereich separat anlegt.

1. Japanische Invasion von 1592–1598 während der Regierungsjahre von König Seonjo. Es gab insgesamt zwei Invasionen in dieser Zeit.

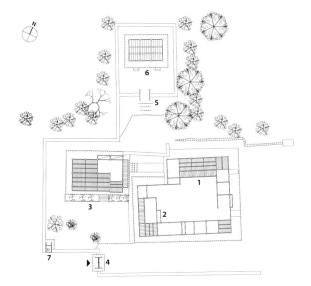

1. Anchae
2. Jungmunganchae
3. Chunghyodang
4. Sajumun
5. Sajumun
6. Sadang
7. Hwajangsil

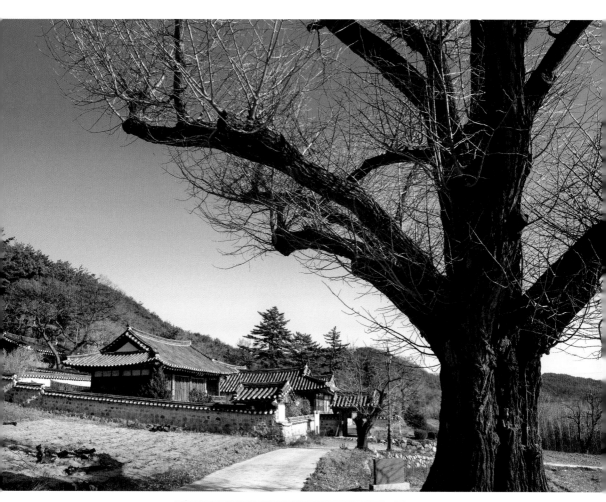

Außenansicht des
Stammhauses
Chunghyodang (oben).
Mittleres Torhaus
(*Jungmunganchae*) (unten).

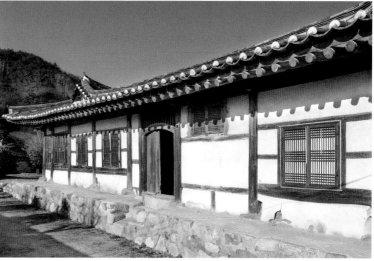

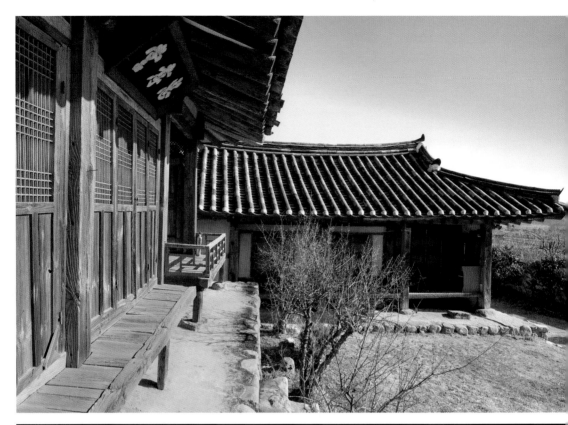

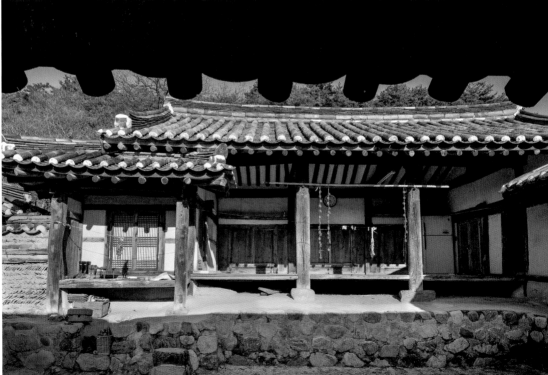

Chunghyodang mit Holzveranda (*Toenmaru*) und mittlerem Torhaus (oben). Blick auf das Frauenhaus (*Anchae*) (unten).

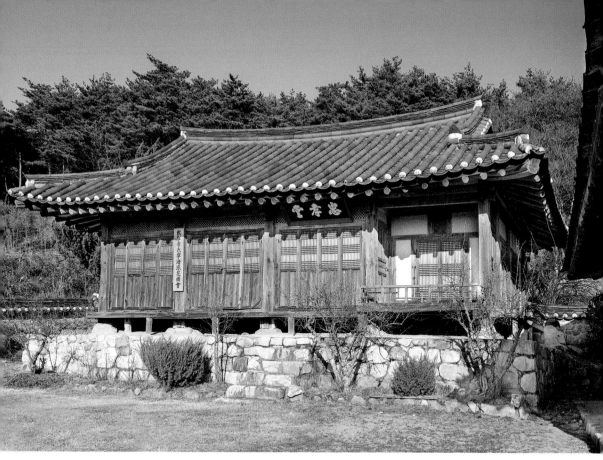

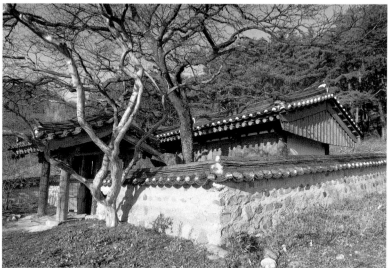

Blick auf das Stammhaus Chunghyodang (oben). Ahnenschrein (unten).

Haus Segyeop Kkachigumeong-jip in Seolmae-ri, Bonghwa

Erbaut: um 1840.
Adresse: 50-12 Seolmae2-gil, Sangun-myeon, Bonghwa-gun, Gyeongsangbuk-do.

Das Haus mit Namen „Dreifaches Elsterloch-Haus" (*Segyeop Kkachijip*) liegt in südwestlicher Richtung an der niedrigen Bergkette des Oknyeobong am Nordrand des Dorfes. Das Baujahr des Hauses ist unbekannt, doch lokale Überlieferungen datieren seine Entstehung um 1840. Ursprünglich war das Haus mit Stroh gedeckt. Um etwa 1970 wurde das Strohdach durch Zementziegel ersetzt, die jedoch 1996 wieder entfernt wurden, um die ursprüngliche Strohbedeckung wieder herzustellen.

Am Haus befinden sich an Vorder- und Rückseite direkt unter der Dachtraufe drei Einfluglöcher für Vögel. Vor dem Haus liegt der Hof, jedoch ohne umgebende Außenmauer. Auf diesem Grundstück befanden sich bis 1980 an der Westseite des Hofes Strohhaufen als Dünger (*Dueom*) und die Toiletten (*Cheukgan*) und an der vorderen Seite das Lagerhäuschen (*Gobang*).

Das Gebäude betritt man durch den Eingang über gestampften blanken Erdboden (*Bongdang*)[1]. Im Inneren befinden sich auf der linken Seite der Kuhstall und auf der rechten Seite die Küche. Hinter dem Eingangsraum betritt man der Raum mit Holzboden (*Maru*). Von dort aus liegen links das Herrenzimmer (*Sarangbang*) und ein Behelfszimmer (*Saetbang*) auf der vorderen und hinteren Seite und auf der rechten Seite das Frauen- bzw. Wohnzimmer (*Anbang*).

Der relativ große Kuhstall wurde auf der linken Seite bewusst auf einer Anhöhe platziert. Darin ist auch ein Speicher (*Darak*) zur Aufbewahrung landwirtschaftlicher Geräte eingerichtet. Die Küche, die sich auf der Vorderseite des Gebäudes befindet, ist mit einem vorgezogenen Lagerhäuschen (*Toitgan*) versehen, wo Essgeräte und Speisereste aufbewahrt wurden. Rechts von der Küche befindet sich eine Tür nach draußen.

Als Doppelhaus bestehend aus eng ineinander gebauten Gebäuden stellt das Anwesen eines der wenigen überlieferten Beispiele dieser Bauweise dar.

1. Solcher durch Stampfen verdichteter Erdboden findet sich auch in einem zum Frauenhof gerichteten Hauptraum mit Holzboden (*Daecheongmaru*) (siehe letzte Abbildung).

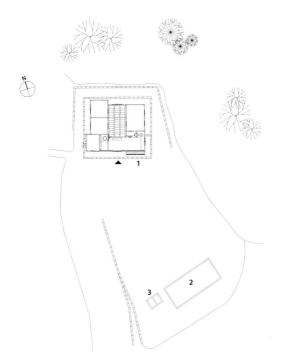

1. Kkachigumeong-jip
2. Chuksa
3. Hwajangsil

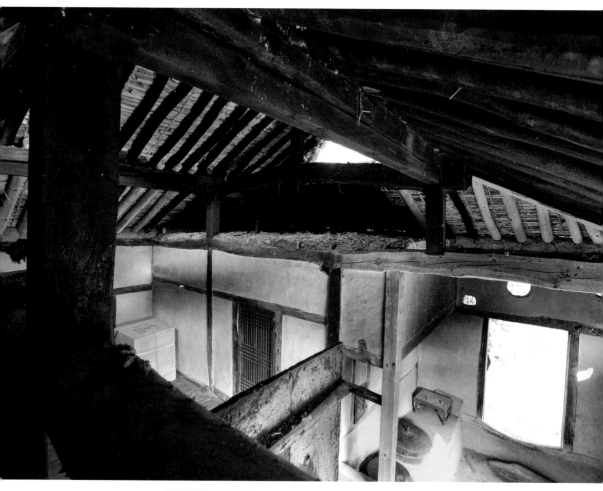

Innere Teilansicht mit
Dachpartie (oben).
Blick auf die Hausanlage von
der Rückseite her (unten).

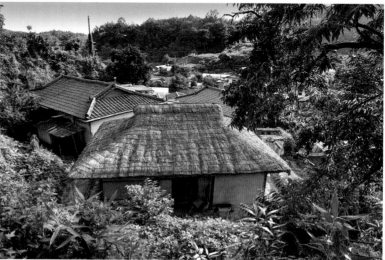

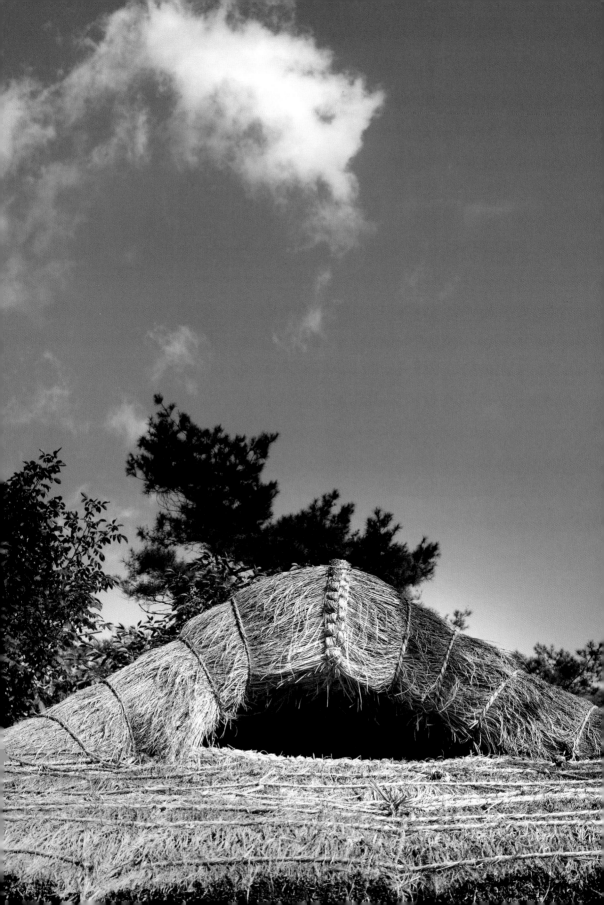

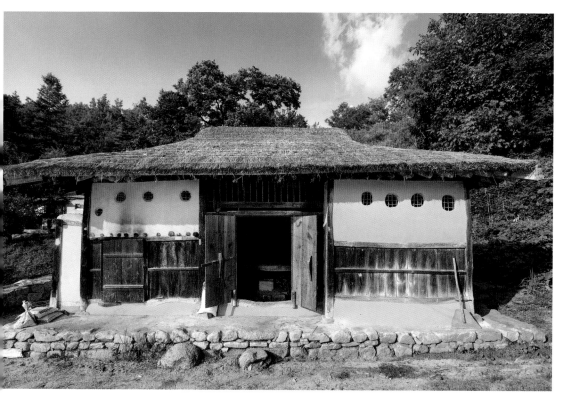

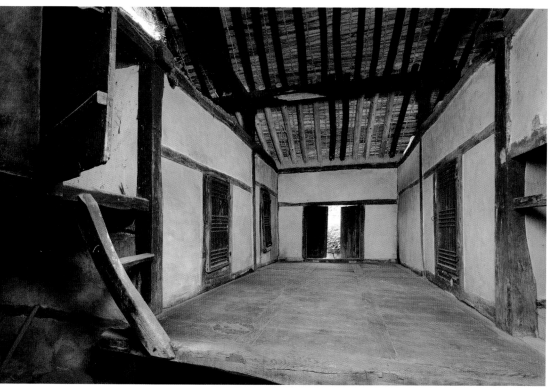

Frontseite des Hauses (oben). Blick auf Innenraum mit gestampftem Boden (unten).
„Elsterloch" auf dem Dach (linke Seite).

Chogan Stammhaus des Gwon-Clans aus Yecheon

Erbaut: 1589.
Adresse: 43 Jungnim-gil, Yongmun-myeon, Yecheon-gun, Gyeongsangbuk-do.

Der Erbauer dieses Stammhauses ist Gwon O-sang. Er ist der Großvater des konfuzianischen Gelehrten Chogan[51] Gwon Mun-hae und entstammt der Gwon-Familie aus Yecheon. Das Anwesen wurde von ihm im Jahre 1589 (22. Regierungsjahr des Königs Seonjo) gegen Mitte der Joseonzeit errichtet. Es ist ein typisches Aristokratenhaus, das noch vor dem Imjinwaeran, der japanischen Invasion (1592–1598), gebaut wurde. Aus diesem Grunde gilt es aufgrund seines guten Erhaltungszustand als wissenschaftliches Musterobjekt für traditionelle Baustile.

Das Haus wird von einem Berg umschlossen, der wie eine Mondsichel geformt ist und links und rechts an die Berge Baekmasan und Amisan angrenzt.

Die gesamte Wohnanlage steht auf einer leicht geneigten Ebene, überragt von einem Berg, und ist nach Osten hin ausgerichtet. Das Herrenhaus (*Sarangchae*) in seiner Bauart nach als Nebengebäude errichtet und befindet sich etwas im Vordergrund. Links davon befindet sich im Hintergrund das Hauptgebäude (*Momchae*), verbunden mit dem Nebengebäude (*Byeoldang*). Neben dem Eingangstorhaus (*Daemunganchae*) und dem Herrenhaus befand sich ursprünglich ein Nebenhaus mit integrierter Küche (*Busokchae*), das jedoch abgerissen

wurde. Auch das ursprünglich vor dem Nebengebäude stehende große Torhaus (*Daemunchae*) in der Funktion eines Bedienstetenhauses (*Haengnangchae*) ist heute nicht mehr vorhanden, da es während der japanischen Invasion niedergebrannt wurde.

Der Ahnenschrein (*Sadang*) befindet sich – umgeben von einer Mauer – hinter dem Nebengebäude in einem gesonderten Bereich. Südlich des Nebengebäudes liegt ein Inschriftenhäuschen (*Baekseunggak*), worin Gedenkinschriften (*Pangak*) aufbewahrt werden.

Eine Besonderheit der Inneneinrichtung besteht darin, dass an der Rückseite des Empfangsraums im Frauenhauses (*Andaecheong*) eine spezielle Türform (*Yeongssang-chang*) zu finden ist. Zwischen den zwei Türflügeln wurde dort ein schmaler Holzpfeiler (*Jungganseolju*) angebracht, an der sich weitere Türen innenseitig befestigen lassen. Diese historische Türform findet man nur bei Häusern aus der ersten Hälfte bis zur Mitte der Joseonzeit. Sie gelten als Vorläufer späterer Türkonstruktionen des koreanischen Baustils.

1. Chogan ist der Bei- bzw. Künstlername des Kwon Mun-hae.

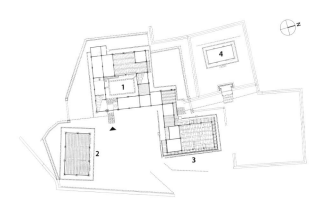

1. Anchae
2. Baekseunggak
3. Byeoldang
4. Sadang

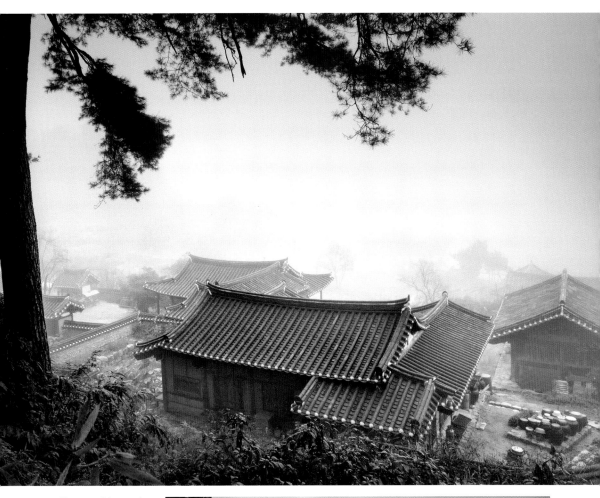

Gesamtansicht von oben
(oben).
Blick von der Seite (unten).

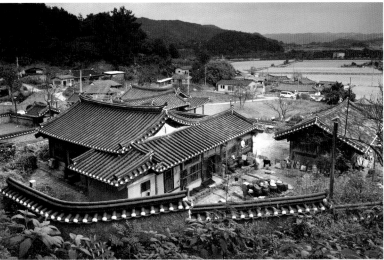

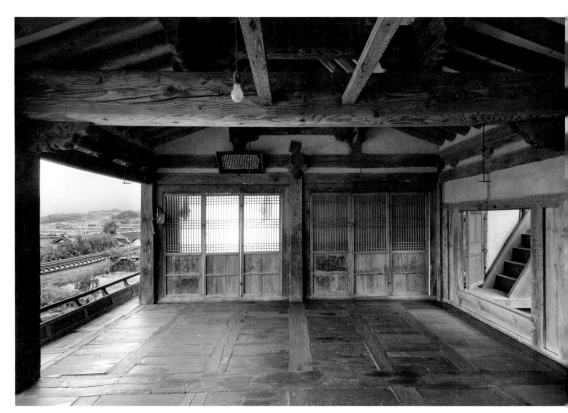

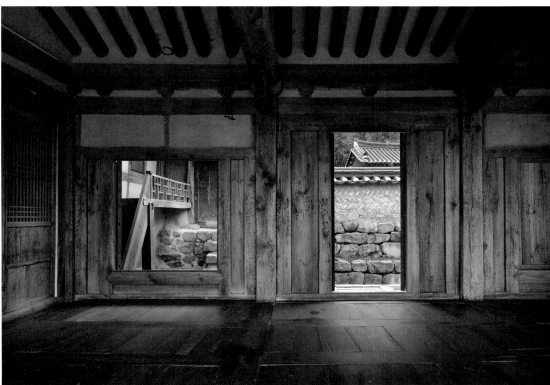

Innenansicht des Nebengebäudes (*Byeoldang-Daecheong*) (oben).
Türkonstruktion im Empfangsraum des Frauenhauses (*Ansarangchae*) (unten).

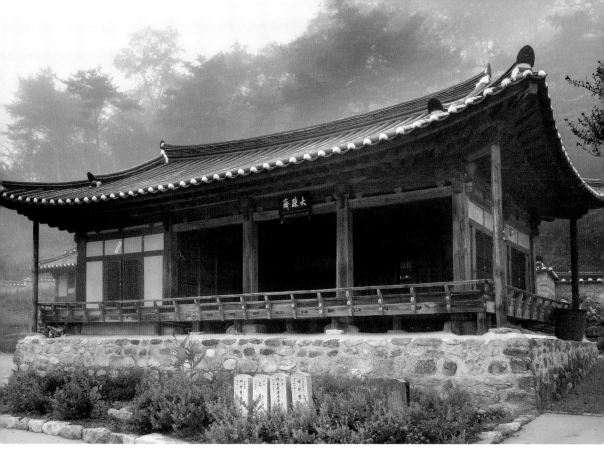

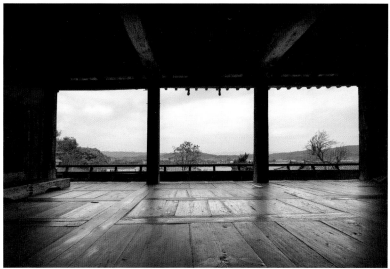

Außenansicht des Nebengebäudes (*Byeoldang*) (oben).
Blick in die Landschaft vom Empfangsraum des Nebengebäudes (*Byeoldang-Daecheong*) aus (unten).

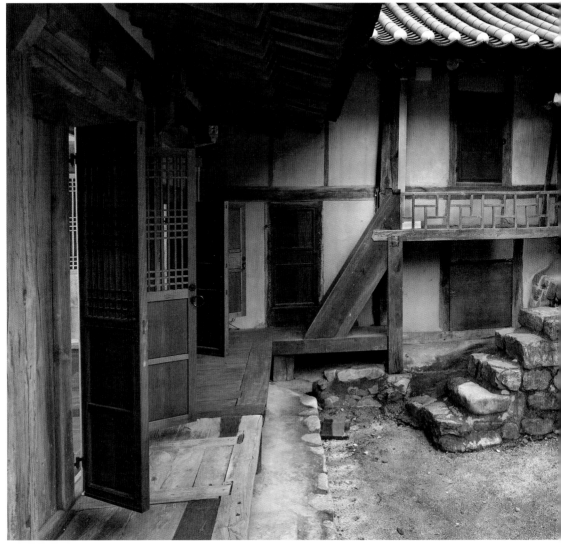

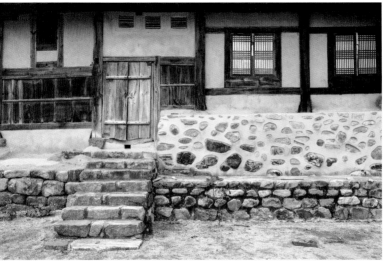

Seitentor (*Hyeopmun*) und Korridor vom Souterrain- zum Frauenhaus (oben). Durchgangstor zum Frauenhaus (*Andaemun*) (unten).

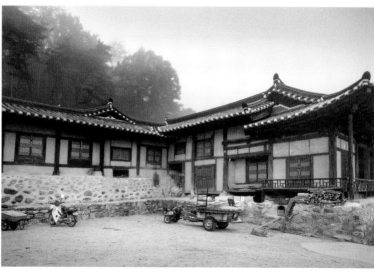

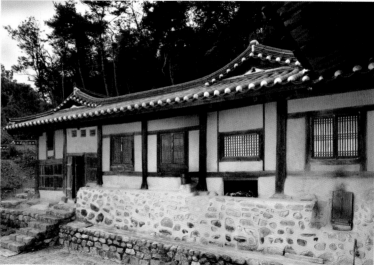

Seitenansicht des Nebengebäudes (oben).
Durchgangstor zum Frauenhof und Frauenhaus (unten).

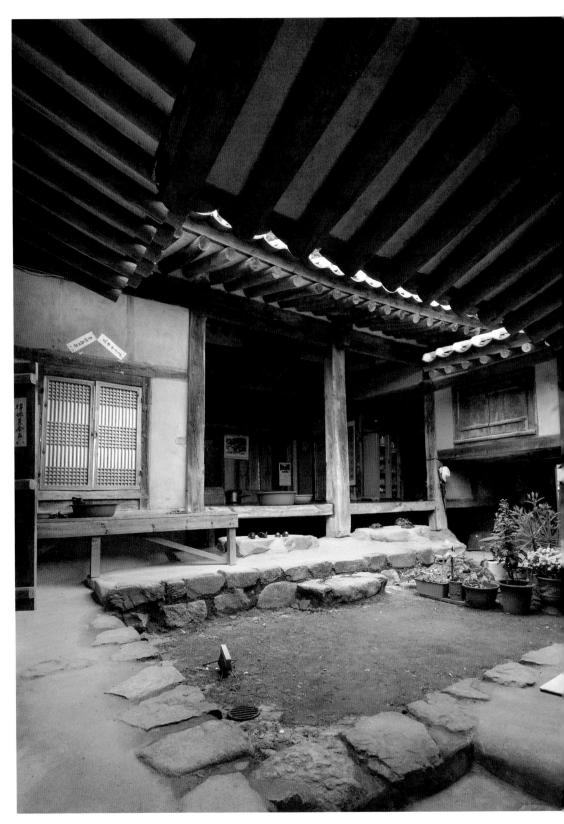

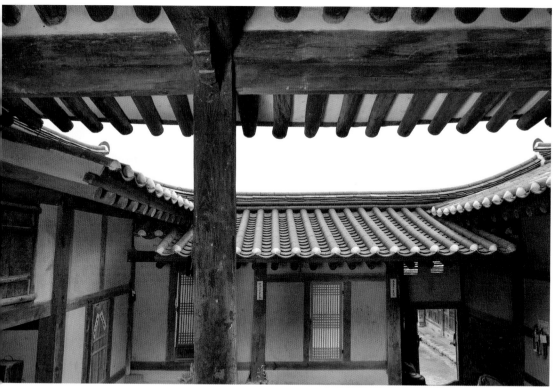

Blick aus dem Empfangsraum des Frauenhauses (*Anchae-Daecheong*) (oben).
Küche des Frauenhauses (*Andaemungan*) (unten).
Blick zum Frauenhaus (linke Seite).

Anwesen Soudang in Uiseong

Erbaut: Anfang des 19. Jahrhunderts.
Adresse: 65 Sanun-gil, Geumseong-myeon, Uiseong-gun, Gyeongsangbuk-do.

Das Dorf Sanun, in dem sich das Stammhaus Soudang befindet, liegt in einer hügeligen Landschaft auf den Changi-Feldern zwischen den Nordhängen des Geumseongsan und den anschließenden flachen Ebenen. Das Dorf entwickelte sich zum Stammort der Familie Yeongcheon Yi, nachdem der Stammvater während der Regierung König Myeongjong (1534–1567) in die Heimat zurückgekommen war und das erste Wohnhaus erbaut hatte.

Auf dem Grundstück von Soudang soll im 19. Jahrhundert Sou Yi Ga-bal das Herrenhaus (*Sarangchae*) errichtet haben. Das Frauenhaus (*Anchae*) scheint im Jahr 1880 renoviert worden zu sein.

Das Anwesen ist in zwei Bereiche unterteilt: einerseits in den engeren Wohnbereich der Familie (*Salimchae*), wo sich das eigentliche Leben abspielte, andererseits in einen weiteren Bereich mit dem Nebengebäude (*Byeoldang*) als Herrenhaus (*Ansarangchae*).

Das Hauptgebäude (*Momchae*) mit seinem quadratischen Bauplan ist nach Süden ausgerichtet. Im Süden des Gebäudes steht das rechteckige Torhaus (*Daemunchae*) und westlich davon liegt das Nebengebäude.

Östlich des im Süden gelegenen Torhauses (*Daemunganchae*) befinden sich folgende nach Westen verlaufende Räumlichkeiten: das Lagerhaus (*Gwang*), ein Torhaus (*Daemungan*), darin ein Zimmer (*Munganbang*) sowie ein Speicherhaus (*Gobang*). Ausgesprochen repräsentativ ist das Eingangstor (*Soseuldaemun*) gestaltet. Das in einem rechten Winkel angelegte Herrenhaus steht auf der linken Seite des Eingangstors zum Frauenbereich (*Jungmungan*). Herrenhaus und das dazugehörige Tor (*Sarangmun*) sind nach Süden hin ausgerichtet, ebenso wie das in einem rechten Winkel angelegte Frauenhaus zusammen mit Küche, Frauenzimmern und repräsentativem Empfangsraum.

Um den Frauenhof herum liegen das Frauenhaus, das Herrenhaus und das Torhaus. Durch ein eigenes Tor (*Jungmungan*) betritt man das Frauenhaus, das am östlichen Ende des Herrenhauses gelegen ist. Diese Gebäudeteile stehen mehr oder weniger auf einer Ebene. Die Einteilung stellt eine typische Gebäudegliederung des späteren Joseonreiches im Baustil eines Aristokratenhauses dar. Links neben dem Hauptwohnbereich des Frauen- und Herrenhauses umfasste man ein größeres Terrain durch eine erdbeschichte Mauer und erbaute dort ein weiteres Nebengebäude (*Byeolseo*). Das ist ebenfalls eine Besonderheit.

In der Mitte des Gartens stehen das Frauen- und das Herrenhaus, südlich davon der Teich und ein Wäldchen, zu dem ein schön angelegter Spazierweg führt.

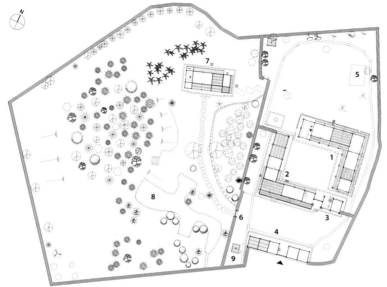

1. Anchae
2. Sarangchae
3. Jungmunganchae
4. Daemunchae
5. Jangdokdae
6. Hyeopmun
7. Ansarangchae
8. Yeonmot
9. Hwajangsil

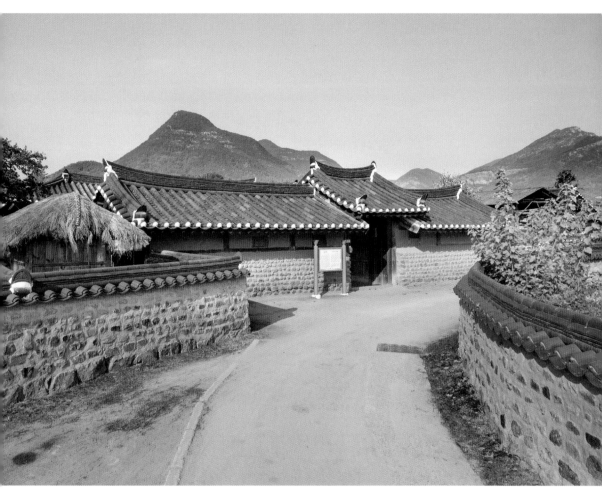

Blick auf das Torhaus
(*Daemunganchae*) und das
Eingangstor (*Soseuldaemun*) (oben).
Ansicht über die Mauer (unten).

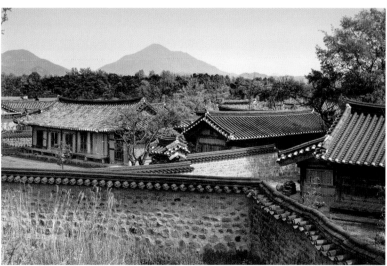

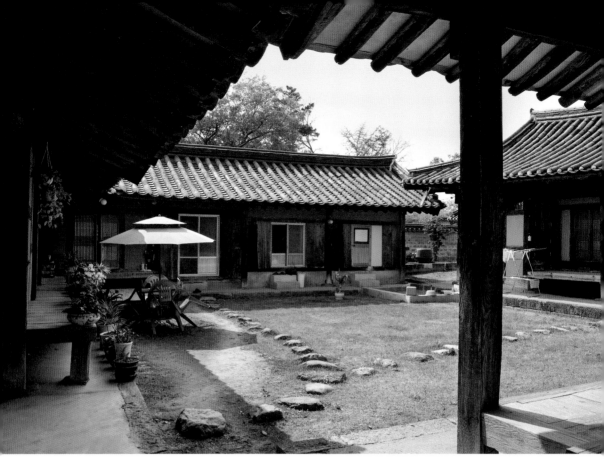

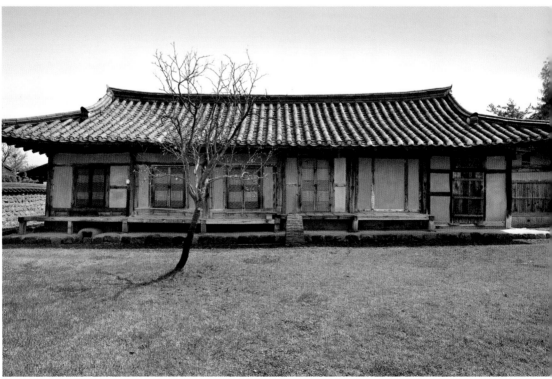

Blick auf den Frauenhof (*Anmadang*) und das Herrenhaus vom mittleren Torhaus aus gesehen (oben).
Hintere Seite des Frauenhauses (unten).

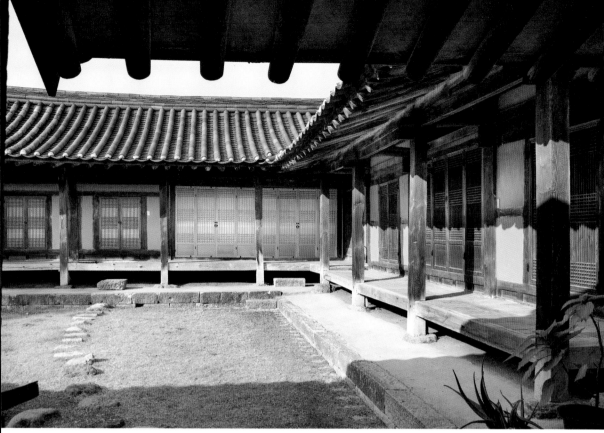

Frauenhaus vom mittleren Torhaus aus gesehen (oben). Ansicht des Tores (*Daemun*) (unten).

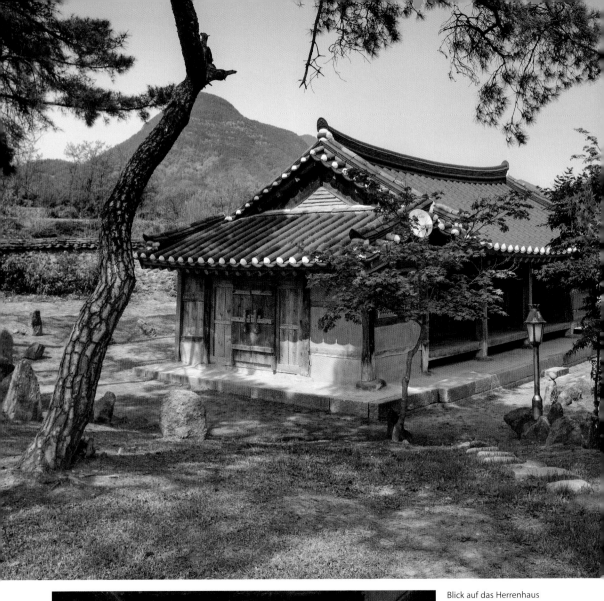

Blick auf das Herrenhaus
(*Ansarangchae*) (oben).
Innenansicht des
Empfangsraums des
Herrenhauses (unten).

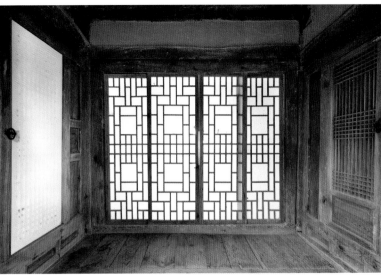

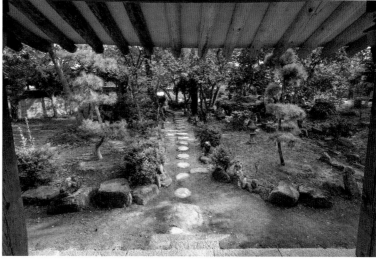
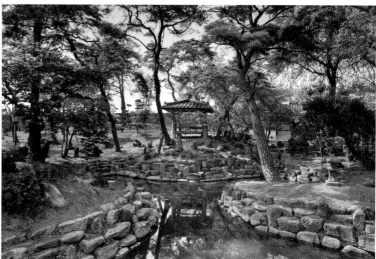

Gartenblick aus dem Frauenhaus (oben). Teich (unten).

Haus Nari-dong Tumak-jip auf der Insel Ulleung

Erbaut: um 1945.
Adresse: 71-316 Nari-gil, Buk-myeon, Ulleung-gun, Gyeongsangbuk-do.

Dieses Haus aus Holz, Schilf und Lehm (*Tumakjip*) liegt in einer leichten Senke und ist nach Südwesten ausgerichtet. Außerhalb des Anwesens befindet sich ein gesondertes Toiletten-Häuschen.

Die tragende Konstruktion der Gebäudeaußenwände besteht aus Holzstämmen, wie bei einem Blockhaus. Allen vier Seiten vorgesetzt sind nichttragende Umfassungswände aus Schilfmaterial (*Udegi*) in Verbindung mit einer leichten Fachwerkkonstruktion. Sie sind so hergestellt, dass diese Schilfmatten bei Bedarf nach oben aufgerollt werden können.

Dem Baukonzept nach wurde die Küche (*Jeongji*) in der Mitte des Grundrisses platziert. Rechts davon befinden sich das Hauptwohnzimmer (*Anbang*) und dahinter das kleine Wohnzimmer (*Meoritbang*). Links daneben ist der Kuhstall. Die Küche liegt tiefer als das Grundniveau des Hauses. Auf diesem niedrigeren Niveau wurde die Herdstelle errichtet. Von dieser Herdstelle aus wird der heiße Rauch durch unter dem Boden verlaufende Rohre als Fußbodenheizung weitergeleitet.

Die Konstruktion der Außen- und der Zimmerwände, die aus zehn waagrecht aufeinander geschichteten und an den Ecken verzahnten Holzstämmen besteht, ruht mit ihren vier Ecken auf großen Natursteinen. Die Lücken zwischen den Holzstämmen wurden mit Lehm und Moos ausgestopft.

Der Eingang des Hauses wurde in der Größe einer normalen Türe aus der Holzwand ausgeschnitten; die beiden Laibungen sind zur Aufnahme des einfachen aus Brettern gezimmerten Drehtürblattes mit zargenartigen Verkleidungen versehen.

Mehrere dünne Stützstangen wurden unter die Dachtraufe gesetzt und um das ganze Gebäude herum in die Außenwände integriert; nur der Eingangsbereich wurde freigelassen. Die Schilfwände sind mit dünnen Holzstangen verbunden. Das Schilfbündeldach wurde mit festen Schlingschnüren festgezurrt, damit es vom Wind nicht aufgerissen werden kann. Bei Bedarf können einzelne Dachbereiche aufgerollt werden

Dieses Schilfhaus auf der Insel Ulleung ist ausschließlich aus örtlichen Materialien errichtet und bis heute erhalten geblieben. Als einfache einheimische Behausung stellt es ein wichtiges Baudenkmal jener Region dar.

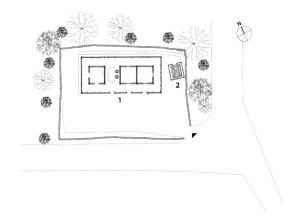

1. Bonchae
2. Cheukgan

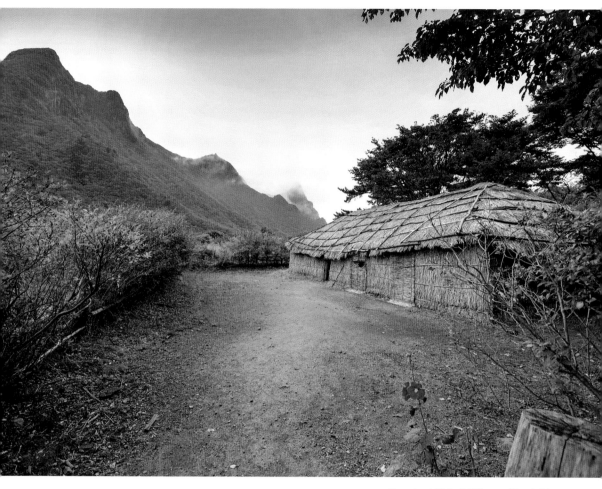

Gesamtansicht des Schilfhauses (*Tumak-jip*).

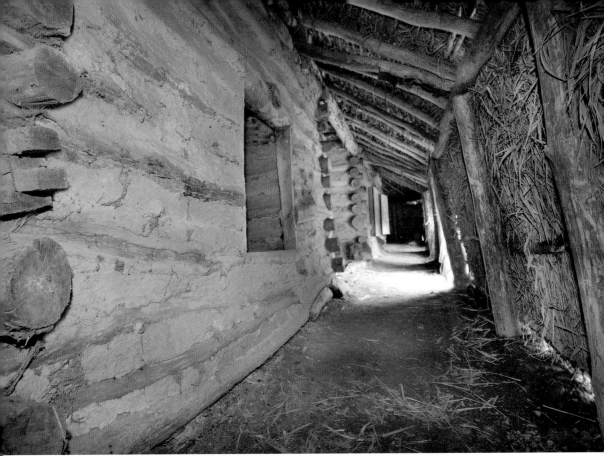

Korridor im Gebäudeinneren (oben).
Innenansicht der Zimmer mit gestampftem Lehmboden (*Ondolbang*) (unten).

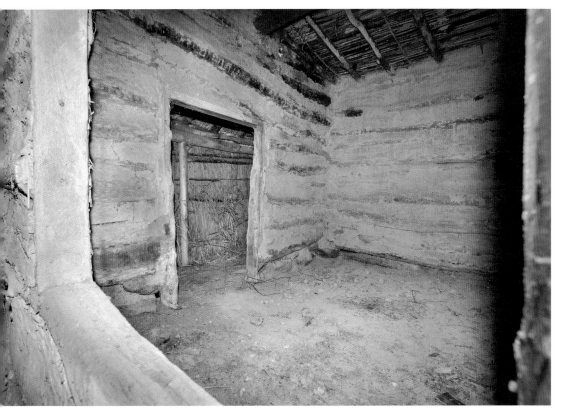

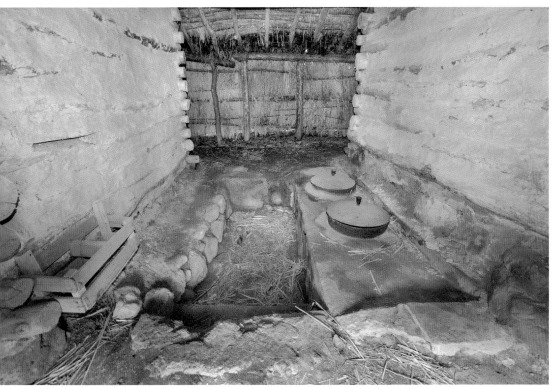

Blick auf den Stall (oben). Blick in das Kücheninnere (unten).

Haus des Jeong On

Erbaut: um 1820.
Adresse: 13 Gandong1-gil, Wicheon-myeon, Geochang-gun, Gyeongsangnam-do.

Jeong On war ein hoher Staatsbeamter, der zur Zeit des Joseonreiches lebte. Sein Beiname war Donggye und der Künstlername Mungan. Als der Krieg gegen das Mandschu-Reich[1] ausbrach, versuchte er den König für die aufsteigende Qing-Dynastie Chinas einzunehmen. Als ihm das misslang, kündigte er seinen Staatsdienst auf und zog sich an den Deogyusan zurück. Dort lebte er bis zu seinem Tod.

Sein Wohnhaus wurde von seinen Nachfahren um 1820 umgebaut und zur heutigen Gestalt erweitert. Die Deogyu-Bergkette endet gerade am Sirubong, wo das Wohnhaus in einer Ebene mit weiter Fernsicht liegt.

Die Wohnanlage ist in drei Bereiche unterteilt: der Männerbereich mit seinem Herrenhaus (*Sarangchae*) und Torhaus (*Jungmun*), der Frauenbereich mit dem Frauenhaus (*Anchae*) und Nebengebäuden und schließlich der Ahnenschrein (*Sadang*), der mit Mauern als in sich geschlossene Einheit abgeschirmt ist. Dieses Konzept ist eine gängige Hausgestaltung der Gyeongsangnam-do Region. An der Frontseite der Anlage stehen das Eingangstorhaus (*Soseuldaemunchae*) und das Frauen- und das Herrenhaus nebeneinander, sodass die Grundkonstruktion dreigliedrig aufgebaut ist. Der Zugang in die Wohnanlage ist demnach von Süden als auch von Norden her möglich.

Die Gebäude sind aus hervorragendem Baumaterial qualitativ hochwertig gebaut und geben so den Rang der Besitzer nach außen kund.

Das Frauen- und Herrenhaus sind durch zusätzlich eingesetzte Schiebetürelemente im Bereich des Verandageländers gegen Kälte geschützt. Dies ist eine Besonderheit für diese Region, die eigentlich zu den wärmeren südlichen Gegenden Koreas zählt. In seinem Baustil scheint das Haus jedoch eher dem Norden des Landes anzugehören, wo die Winterkälte ausgeprägter ist.

Die Bauausführung zeigt sowohl vom verwendeten Bauholz als auch von der Inneneinrichtung her eine moderne Bautechnik. Insbesondere die Dachunterseite, das sogenannte „Augenwimperndach" (*Nunsseob-jibung*) des Herrenhauses ist eine in Korea selten auftretende Form. Man nimmt an, dass es während der japanischen Zeit einige Male restauriert worden ist.

1. Zwischen 1636–1637 gab es zwei Invasionen der Mandschu. Als der mandschurische Stammesfürst Abahai das Nachbarland China besiegte und in der Folge die Qing-Dynastie begründete, bedrängte er auch das Joseon-Königreich; dabei musste Joseon bei der Kapitulation 1637 die Oberhoheit der Qing-Dynastie anerkennen.

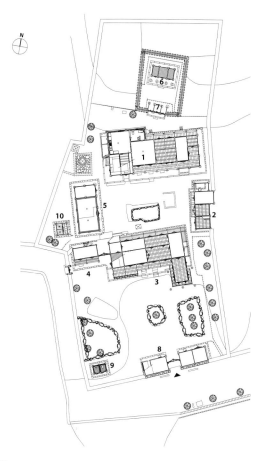

1. Anchae
2. Jageunsarangchae
3. Jungmun
4. Keunsarangchae
5. Daemungan
6. Hyeopmun
7. Hwajangsil
8. Heotganchae

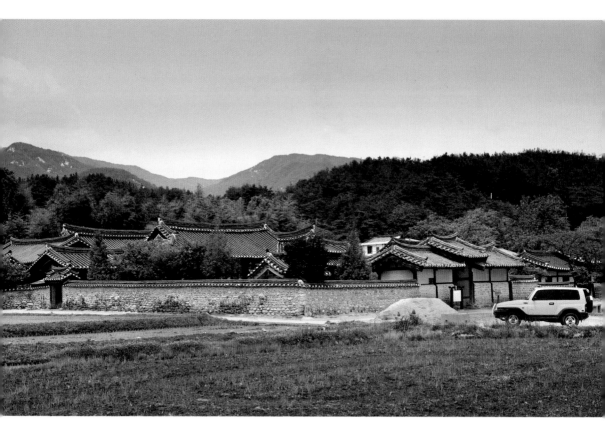

Gesamtansicht aus der Ferne
(oben).
Blick auf das Herrenhaus vom
Haustor aus (unten).

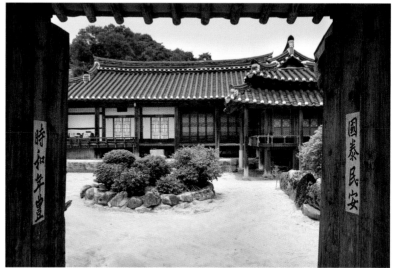

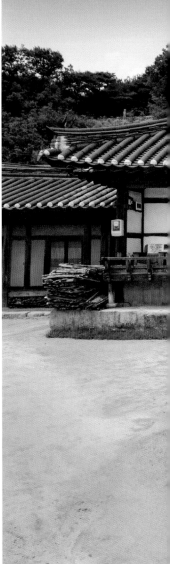

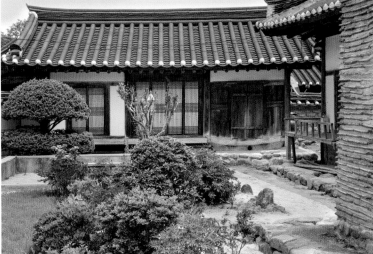

Seitenansicht des Herrenhauses (oben).
Blick auf das untere Haus (*Araechae*) (unten).

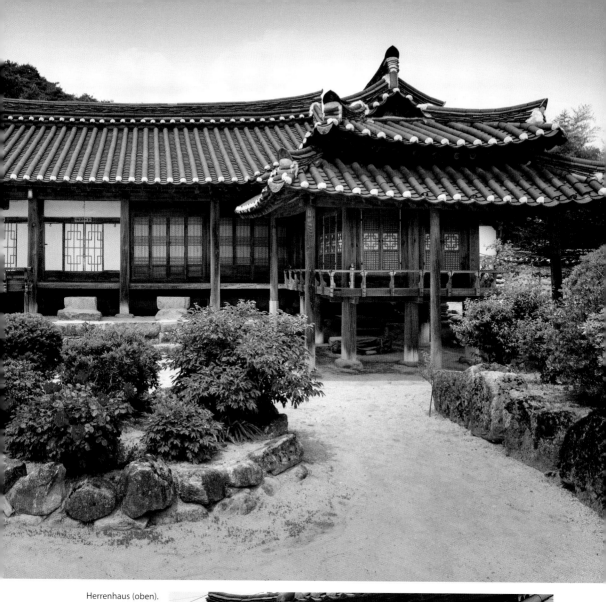

Herrenhaus (oben).
Eingangstor
(*Daemunganchae*) (unten).

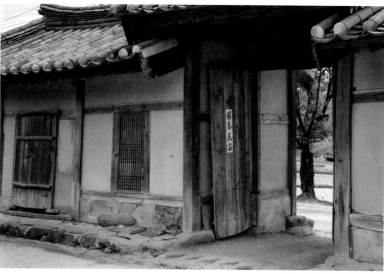

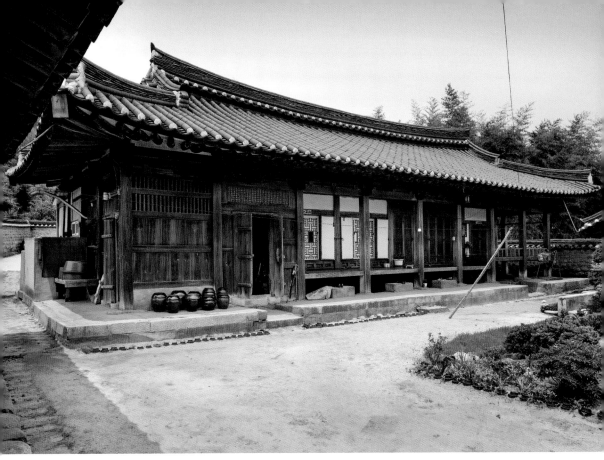

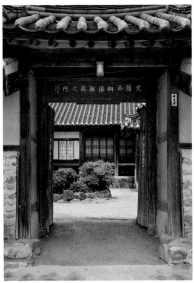

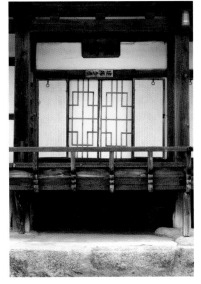

Blick auf das Frauenhaus (oben).
Detailbilder des Herrenhauses (unten).

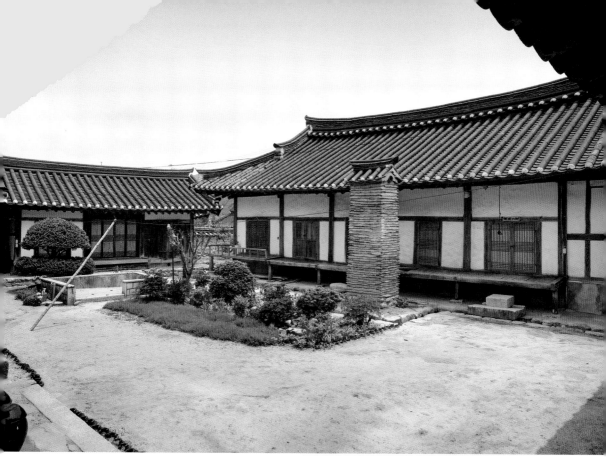

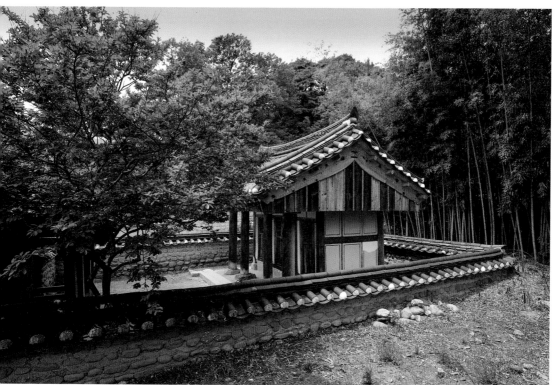

Der Hof des Frauenhauses und unteres Haus (oben). Ahnenschrein (*Sadang*) (unten).

Wohnhaus des Ildu in Hamyang

Erbaut: 1690.
Adresse: 50-13 Gaepyeong-gil, Jigok-myeon, Hamyang-gun, Gyeongsangnam-do.

Dieses Haus gehörte dem berühmten Gelehrten Ildu Jeong Yeo-chang aus dem frühen Joseonreich und befindet sich in der Mitte des Dorfes.

Die heutigen Wohnhäuser wurden an der Geburtsstätte von Jeong Yeo-chang (16. Regierungsjahr des Königs Sukjong) allmählich von seinen Nachfahren errichtet. Als erstes Haus entstand 1690 das Frauenhaus (*Anchae*) und 1843 (9. Regierungsjahr des Königs Heonjong) das Herrenhaus (*Sarangchae*). Bei den späteren Bauten wurde auch jeweils das Grundstück erweitert, bis das heutige umfangreiche Anwesen entstand. Um das Frauenhaus als Mittelpunkt herum wurden dabei mehrere Zusatzhäuser errichtet.

Man gelangt durch eine Gasse zur Wohnanlage. Dabei durchschreitet man zunächst das Eingangstor (*Soseuldaemun*). Darin hängen fünf Schilder, die Werte der damaligen konfuzianischen Staatslehre wiederspiegeln, u.a. Treue zum König und kindliche Liebe zu den Eltern. Die Wohnhäuser der gesamten Anlage stammen aus der späteren Joseon-Zeit und sind zum Teil restauriert. Die Gesamtanlage besteht aus Bedienstetenhaus (*Haengnangchae*), Herrenhaus (*Sarangchae*), weiteres Herrenhaus (*Ansarangchae*), mittlerem Torhaus (*Jungmunganchae*), Frauenhaus (*Anchae*), unterem Haus (*Araechae*), Lager (*Gwangchae*) und Ahnenschrein – insgesamt also aus 12 Häusern und vier Seitentoren (*Hyeopmun*), eingefasst von einer erdbeschichteten Mauer. Alle Einheiten sind ihrer jeweiligen Aufgabe gemäß an den entsprechenden Plätzen auf dem Grundstück errichtet.

Nachdem der Besucher den Wohnbereich durch das Haupttor betreten hat, fällt ihm sofort eine symbolische Darstellung des Buddha-Berges (Seokgasan) vor der Hofmauer (*Sarangmadang*) auf. In den Häusern der *Yangban*[1]-Aristokraten wird normalerweise ein solcher Garten an der Rückseite des Hauses angelegt. In diesem Fall jedoch befindet sich die Bergdarstellung ungewöhnlicherweise im Vorhof.

Die Frauen- und Herrenbereiche und auch das Nebenhaus sind voneinander deutlich abgeschirmt, und die Unterschiede der Baustile aus mehreren Epochen sind wichtige Zeugnisse für die heutige Architekturforschung.

1. Wörtlich „zwei Klassen": Damit sind Zivilbeamte und militärische Beamte gemeint.

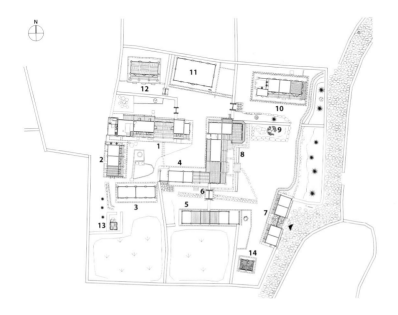

1. Anchae
2. Araechae
3. Angotganchae
4. Jungmunchae
5. Gotganchae
6. Ilgakmun
7. Daemunchae
8. Sarangchae
9. Seokgasan
10. Ansarangchae
11. Gwangchae
12. Sadang
13. Hwajangsil
14. Hwajangsil

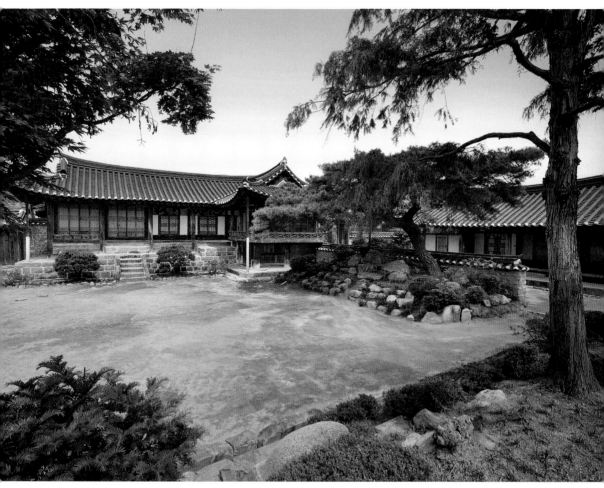

Vorhof (*Sarangmadang*) und Herrenhaus (*Sarangchae*), Buddha-Berg (*Seokgasan*) an der Mauer (oben). Eingangstor (*Daemun*) (unten).

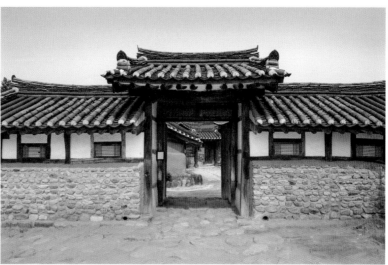

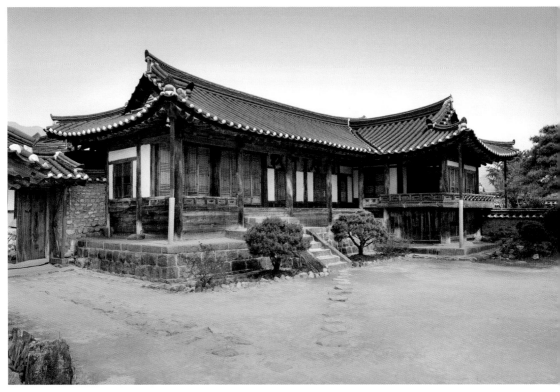

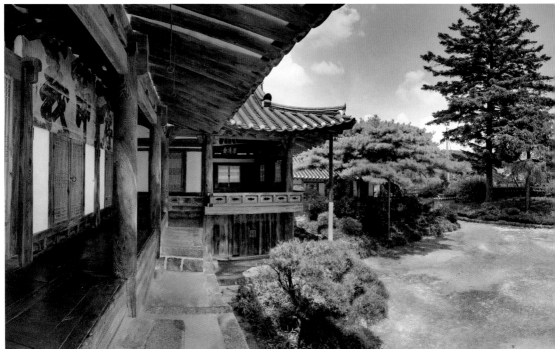

Herrenhaus (oben). Blick auf die als Empfangsbereich dienende Seitenveranda (unten).

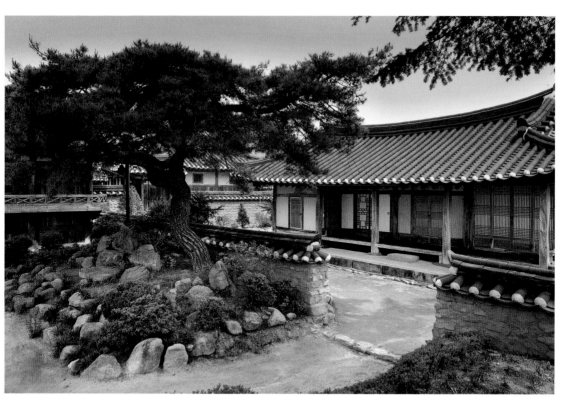

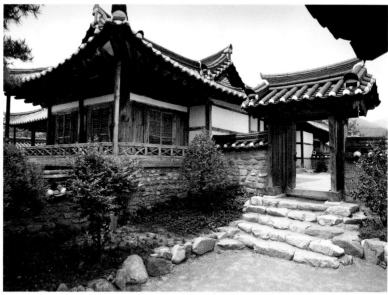

Gärtchen mit Seokgasan und weiteres Herrenhaus (*Ansarangchae*) (oben).
Ansicht des Tors (*Daemun*) (unten).

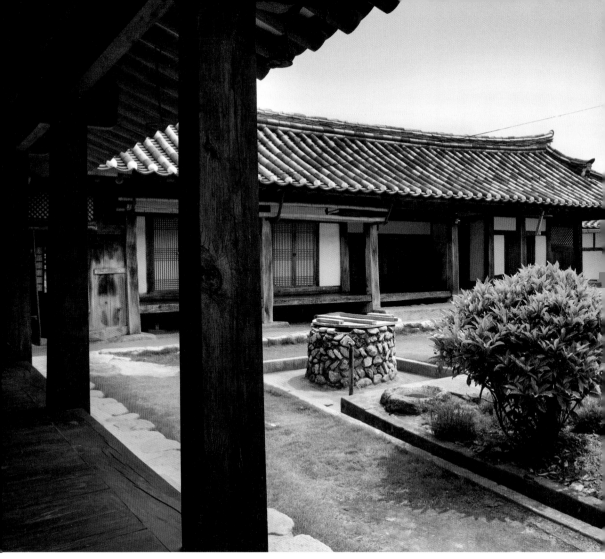

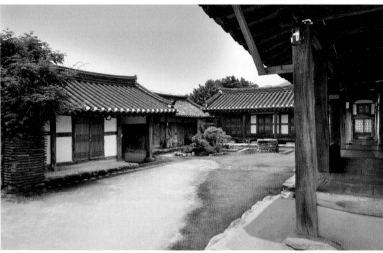

Blick auf den Frauenhof vom unteren Haus (*Araechae*) und Vorratshaus aus (oben).
Blick auf den Frauenhof und das mittlere Torhaus (*Jungmunganchae*) (unten)

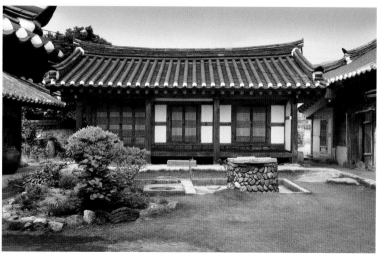
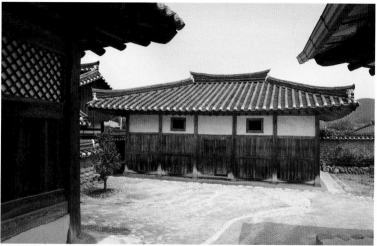

Blick auf das untere Haus (oben). Vorratshaus (*Gwangchae*) (unten).

Gartenteichanlage Mugi Yeondang in Haman

Erbaut: 1728.
Adresse: 33 Mugi1-gil, Chilwon-myeon, Haman-gun, Gyeongsangnam-do.

Die Gartenanlage ‚Mugi Yeondang'[1] wurde im Jahr 1728 von den Soldaten des Heeresführers Ju Jae-seong angelegt, der gegen den Aufstand von Yi In-jwa in seiner Heimat Haman Patrioten versammelt und angeführt hatte. Seine Verdienste wurden von seinen Soldaten hoch geschätzt und daher wurde zu seinem Gedenken ein Garten mit Teich um die Pavillons Yeondang, Hahwanjeong und *Nugak* Pungyokru angelegt. Unweit dieser Anlage befand sich das Geburtshaus des Heerführers.

Der Bauchronik und verschiedenen anderen Dokumenten nach zu schließen, muss an dieser Stelle schon immer ein Teich vorhanden gewesen sein, den die Soldaten lediglich erweiterten. Um diesen umgestalteten Teich herum wurden später einige Gebäude errichtet: im Jahr 1860 (11. Regierungsjahr des Königs Cheoljong) wurde der Pavillons Hahwanjeong, rechts davon der Pavillon Pungyokru und noch weitere Pavillons errichtet. 1972 wurden südlich des Teichs der Ahnenschrein

(Chunghyosa) und ein Gedenkstätten-Häuschen (Yeongjeonggak) erbaut.

Der quadratisch angelegte Teich besitzt eine Länge von 20 und eine Breite von 12,5 Meter, so dass er eine für Gartenteiche ungewöhnliche Größe und Form aufweist. Er ist mit zwei Stufen aus Natursteinen als Schutzwall eingefasst. In der Mitte des Teichs befindet sich ein stilisierter Berg in runder Form, der aus ungewöhnlich geformten Steinen gebildet ist. Das Symbolbild dieser Bergform Bongnaesan spiegelt das taoistische Idealbild wieder, in dem Paradiesvögel mit den Menschen spielen und verkörpert eine Welt im Mikrokosmos.

Die Anlage ist recht gut erhalten, so dass sie ein wichtiges Forschungsobjekt für eine Gartenanlage aus der Zeit des späten Joseonreiches darstellt.

1. Als *Yeondang* bezeichnet man einen Teich neben einem schön angelegten Garten.

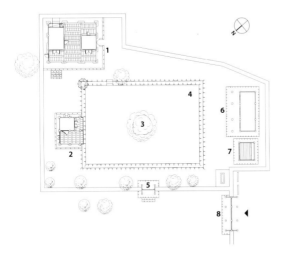

1. Pungyokru
2. Hahwanjeong
3. Yangsimdae
4. Yeondang
5. Hanseomun
6. Chunghyosa
7. Yeongjeonggak
8. Daemunchae

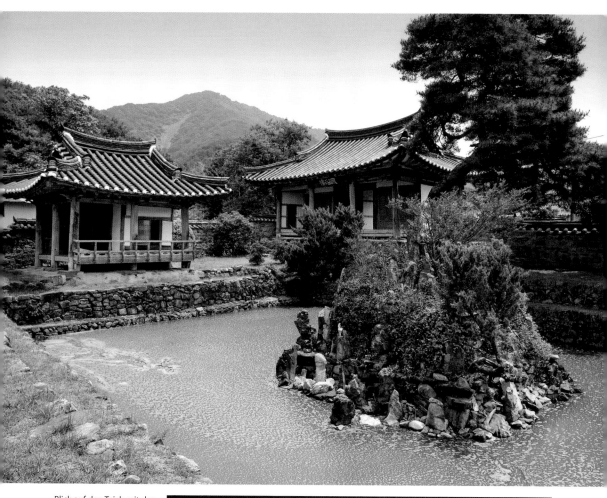

Blick auf den Teich mit den
Pavillons Hahwanjeong und
Pungyokru (oben).
Blick aus dem Inneren des
Pavillon Hahwanjeong auf
den Teich (unten).

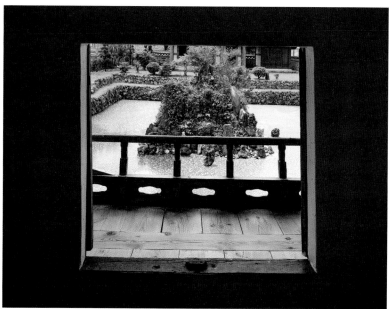

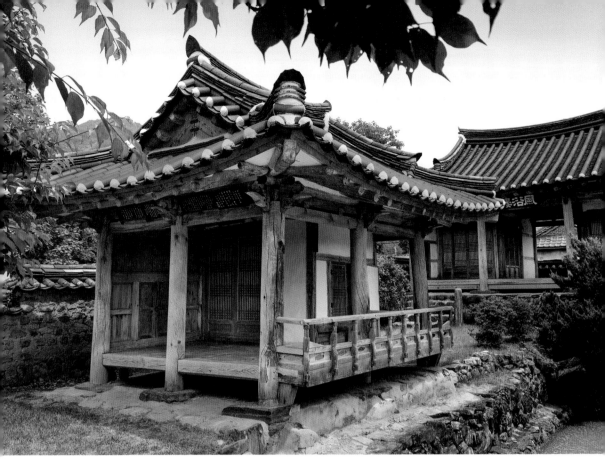

Pavillon Hahwanjeong (oben). Innenraum mit Dachblick (unten).

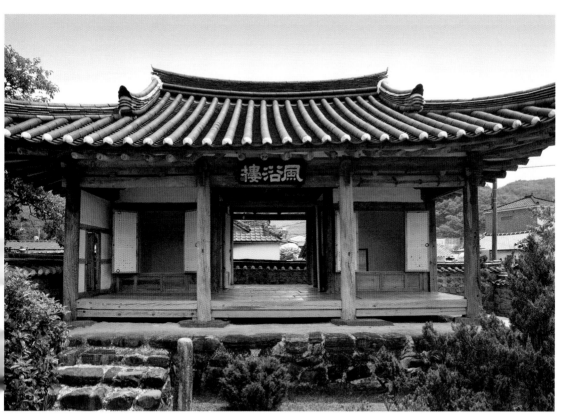

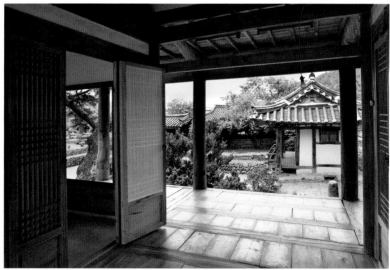

Pavillon Pungyokru (oben). Ausblick aus dem Pavillon Pungyokru (unten).

Häuser aus Honam und dem Jeju-Gebiet

Wohnhaus des Kim Dong-su in Jeongeup

Erbaut: 1784.
Adresse: 72-10 Gongdong-gil, Sanoe-myeon, Jeongeup-si, Jeollabuk-do.

Der Jinesan, der Berg der Tausendfüßler, schirmt das Dorf an der Rückseite wie ein Wandschirm ab. Im Vordergrund fließt der Dongjingang mit seinem klaren Wasser in südwestlicher Richtung, sodass das Dorf nach dem geomantischen Ideal „von Berg und Fluss beschützt" gelegen ist.

Der Teich vor dem Haus wurde nach geomantischen Vorgaben angelegt, um die „Feuermacht" zu besiegen, da die gegenüberliegenden Felder der Berghügel Okgyebong und der Hwagyeonsan eine „feurige Natur" besitzen.

Kim Myeong-gwan ließ sich um 1770 hier nieder, erweiterte das Grundstück und begann mit dem Bau seiner Wohnanlagen. Im Jahr 1784 (8. Regierungsjahr des Königs Jeongjo) wurde die Anlage vollständig fertiggestellt. Während der Bauarbeiten ließ er auch den Teich anlegen und um diesen herum Weidenbäume in Halbmondform anpflanzen. Der heutige Besitzer Kim Dong-su, der dem Anwesen seinen Namen gegeben hat,

ist ein Nachfahre des Erbauers.

Nachdem man die Wohnanlage durch das Eingangstor (*Soseuldaemun*) betreten hat, erreicht man als erstes den Kuhstall und den von Mauern umgrenzten Vorderhof, in dem das harmonische Zusammenspiel der von Schlingpflanzen bedeckten Mauer, der Häuser und der wohl geordneten Gartenarchitektur spürbar wird. Durch das Seitentor (*Hyeopmun*) kommend, steht man anschließend vor dem Herrenhaus (*Sarangchae*). Davor liegt der Herrenhof (*Sarangmadang*), in den auch das Bedienstetenhaus (*Haengnangchae*) mit einbezogen ist. Rechts daneben steht, von einer Mauer umgeben, der Hof des Herrenhauses. Vom Bedienstetenhaus aus blickt man direkt auf die nach einer Seite offene Anlage des Frauenhofes (*Anmadang*). Links vom Frauenhaus befindet sich ein weiteres Bedienstetenhaus (*Ansarangchae*), rechts im Hintergrund der Ahnenschrein (*Sadang*). Auf der Rückseite des Frauenhauses liegt der Brunnen, ein Podest mit Gewürzvorratstöpfen und der Gemüsegarten. Hinter dem Ahnenschrein befindet sich ein Verwalterhaus (*Hojijip*).

Die Wohnanlage des Kim Dong-su entspricht, sozialgesellschaftlich betrachtet, einer gehobenen Schicht. Durch den Baustil, die Baukonstruktion und die umgebenden Mauern her ist die Wohnanlage nach außen abgeschirmt. Auch der Vorgarten vor dem Hausbereich ist so angelegt, dass die Wohngebäude für Fremde weitgehend uneinsehbar bleiben. Diese Bauweise gilt als typisch für ältere Wohnhäuser der gehobenen Gesellschaftsschicht.

1. Anchae
2. Ansarangchae
3. Anhaengnangchae
4. Sadang
5. Hojijip
6. Umul
7. Sarangchae
8. Oeyanggan
9. Daemun
10. Bakkat-haengnangchae
11. Cheukgan
12. Hwajangsil
13. Hojijip

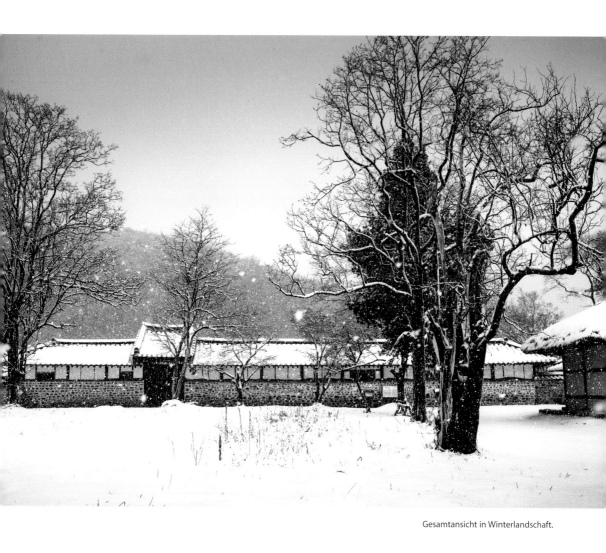

Gesamtansicht in Winterlandschaft.

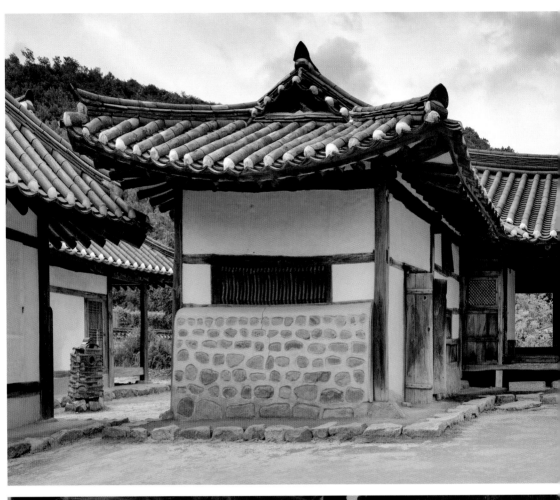

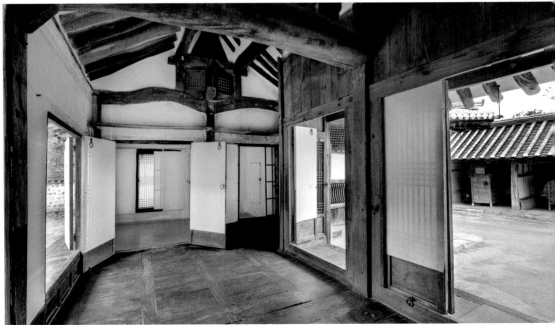

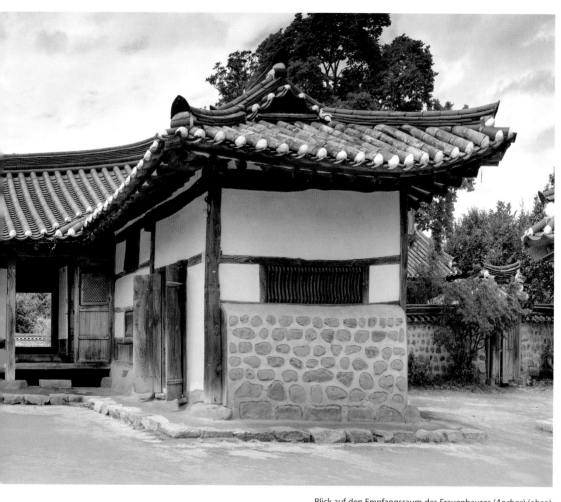

Blick auf den Empfangsraum des Frauenhauses (*Anchae*) (oben).
Inneres des Frauenhauses (links unten).

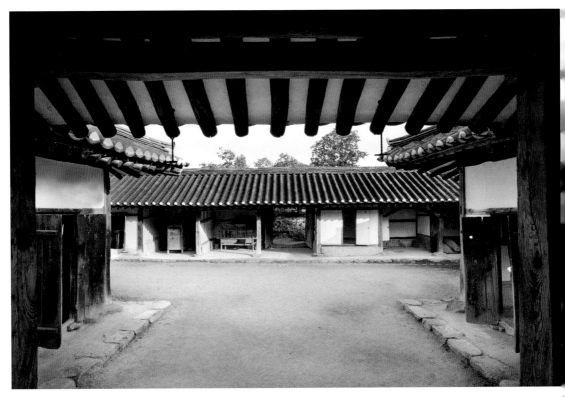

Blick auf das Bedienstetenhaus (*Anhaengnangchae*) vom Frauenhaus aus (oben).
Innennsicht des Bedienstetenhauses und des Frauenhauses (unten).

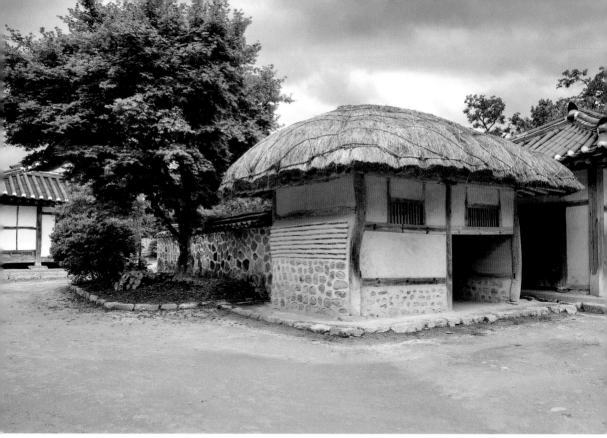

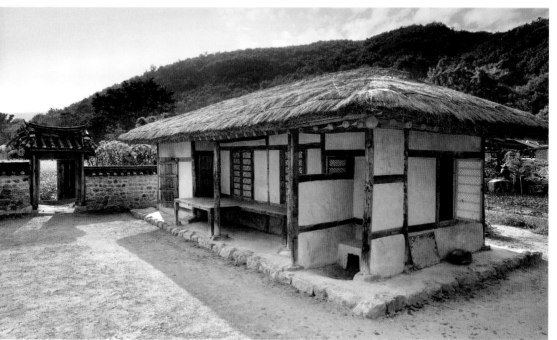

Viehstall (*Oeyanggan*) (oben). Verwalterhaus (*Hojijip*) (unten).

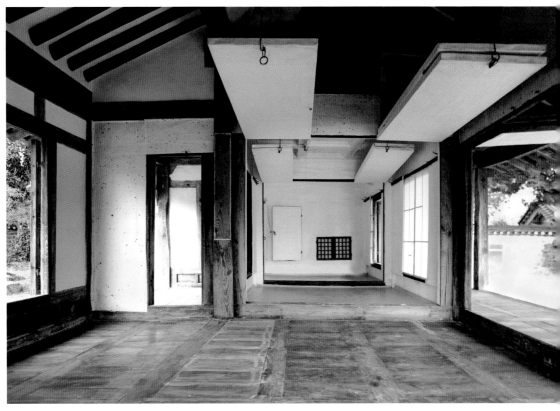

Innenansichten des Herrenhauses
(*Sarangchae*).

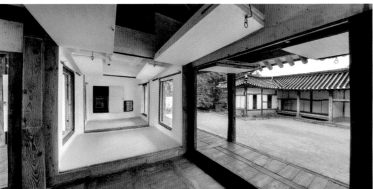

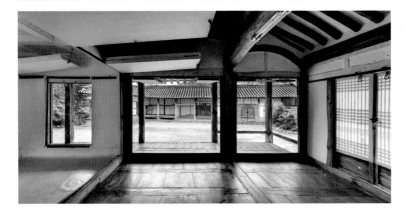

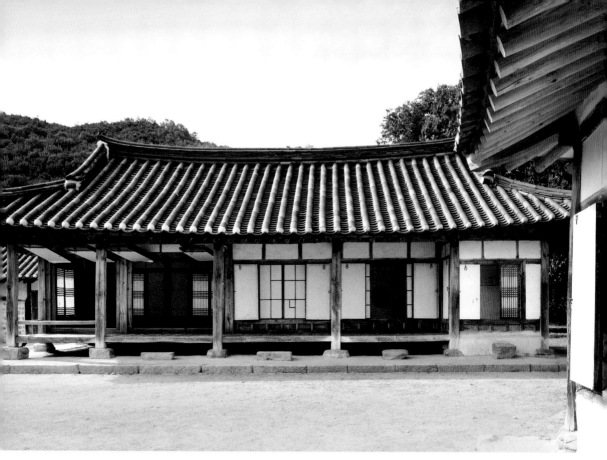

Herrenhaus (oben).
Raum mit Holzboden
vor dem Herrenhaus
(*Sarangmaru*) (unten).

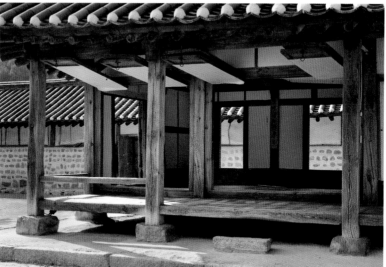

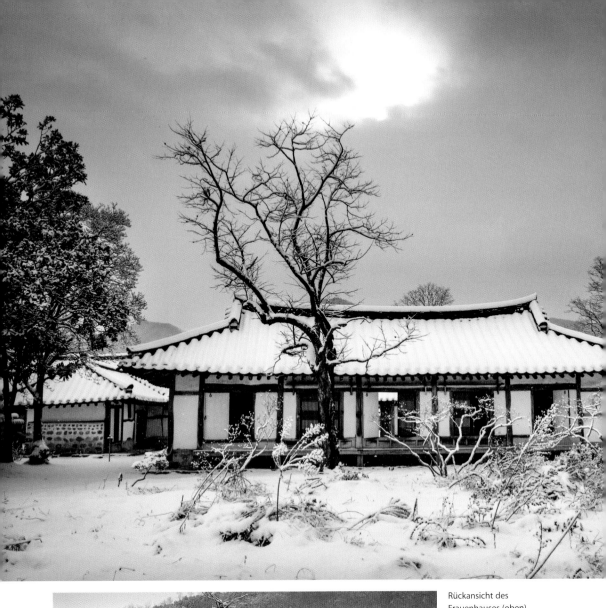

Rückansicht des
Frauenhauses (oben).
Mittleres Tor (*Jungmun*)
(unten).

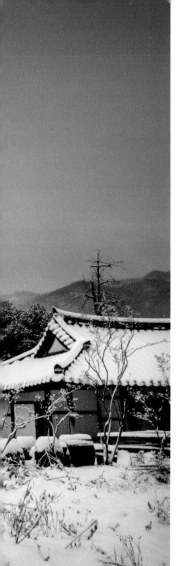

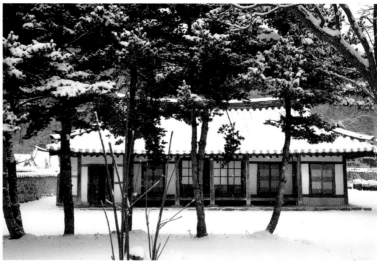

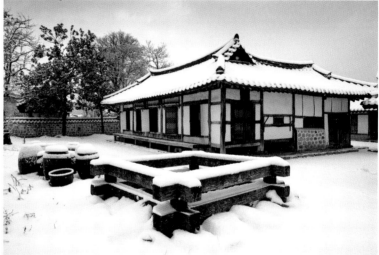

Rückansicht des weiteren Herrenhauses (*Ansarangchae*) (oben).
Brunnen und Podest für Gewürztöpfe beim Frauenhaus (unten).

Haus des Kim Sang-man in Buan

Erbaut: 1895.
Adresse: 8 Gyoha-gil, Julpo-myeon, Buan-gun, Jeollabuk-do.

Das Anwesen gehörte ehedem Inchon Kim Seong-su[1], Vizepräsident der Republik Korea und Vater von Kim Sang-man. Die Familie lebte zuvor in Inchon-Maeul, Bongam-ri, Buan-myeon[2], musste aber wegen zahlreicher Überfälle von Räuberbanden an den jetzigen Wohnort umziehen.

An dieser neuen Stelle baute Kim Seong-su 1895 (32. Regierungsjahr von König Gojong) für seine Familie die Wohnhäuser. Angeblich soll es geomantisch die beste Stelle im Umkreis gewesen sein. So entstanden zunächst das Frauenhaus (*Anchae*), das Herrenhaus (*Bakkatsarangchae*) und das Eingangstorhaus (*Munganchae*). 1903 kamen zusätzlich ein weiteres Herrenhaus (*Ansarangchae*) und ein Vorratslager (*Gotganchae*) dazu.

Man erreicht hinter dem Vorratslager und dem Eingangstor einen herrlich angelegten Garten, der die Wohnanlage an der Stelle teilt, wo sich ein weiteres Herrenhaus (*Bakkatsarangchae*) und das mittlere Haus mit dem Eingangstor für den Wohnbereich (*Jungmunchae*) in südwestlicher Richtung nebeneinander befinden. Hinter diesen Gebäuden sind, nach Nordwesten ausgerichtet, das Bedienstetenhaus und das weitere Herrenhaus platziert.

Diese einzelnen Häuser sind architektonisch

wohlbedacht angeordnet. Das Eingangtorhaus, das zweite Herrenhaus und das mittlere Tor bilden zusammen den Hofplatz. Hinter dem mittleren Tor umgeben Frauenhaus und Vorratslager einen inneren Hof (*Anmadang*). Vor dem weiteren Herrenhaus befindet sich noch ein etwas kleinerer, zum Herrenhaus gehörender Hof (*Sarangmadang*).

Die Anlage erhält seinen besonderen Reiz dadurch, dass die einzelnen Häuser und die Mauern zwischen den Wohnbereichen ausgesprochen harmonisch zueinander angeordnet sind. Eine Besonderheit ist, dass die Dächer heute mit Reisstroh bedeckt sind, obwohl dieses Anwesen eigentlich zur sozial gehobenen Schicht gehört. Ursprünglich sollen jedoch alle Dächer mit Schilfstroh bedeckt gewesen sein, da Schilfblätter langlebiger sind als Reisstroh und in der Region einfacher zu beschaffen waren.

Das Dach des Eingangstorhauses wurde zwar bei der Restaurierung im Jahr 1982 mit Schilfblättern, dem ursprünglichen Material, neu eingedeckt. Im Jahr 1998 wurden die Schilfblätter jedoch wieder durch Reisstroh ersetzt.

1. Kim Seong-su, Wissenschaftler und Politiker (1891–1955), 1950–1951 Vizepräsident der Republik Korea.
2. Adresse des früheren Dorfes.

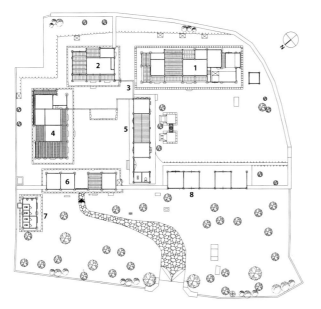

1. Anchae
2. Ansarangchae
3. Hyeopmun
4. Bakkatsarangchae
5. Jungmunchae
6. Munganchae
7. Hwajangsil
8. Gotganchae

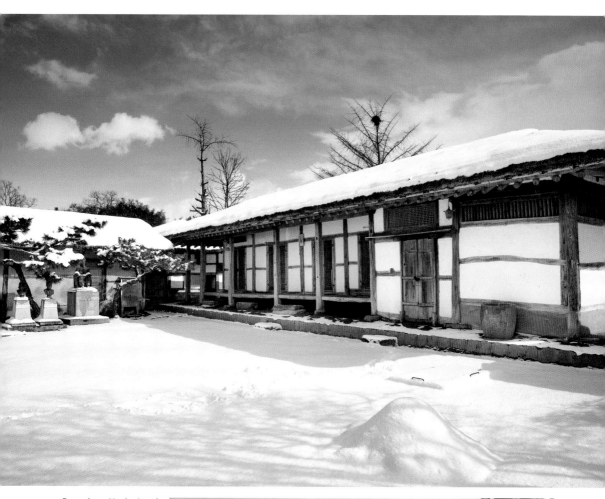

Frauenhaus (*Anchae*) und
mittleres Tor (*Jungmunchae*)
mit Hof (oben).
Tor (*Daemun*) und Torhaus
(*Munganchae*) (unten).

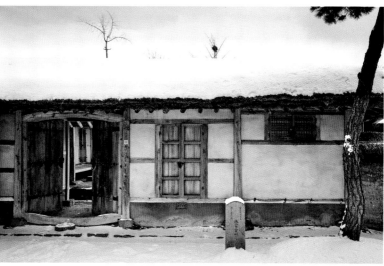

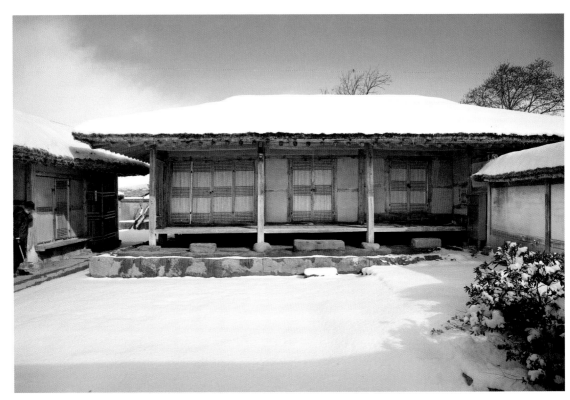

Herrenhaus im äußeren
Bereich (*Bakkatsarangchae*)
(oben).
Seitenansicht des
Herrenhauses (unten).

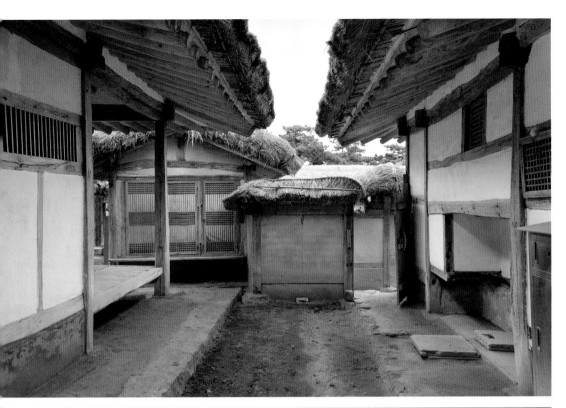

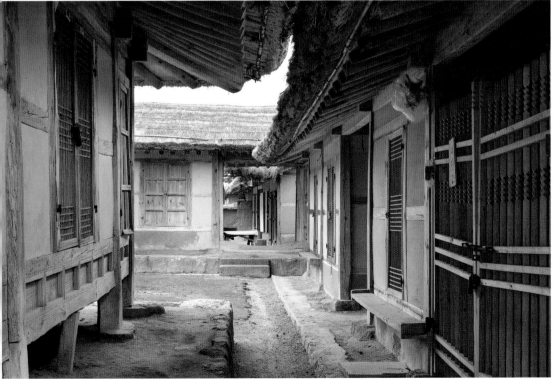

Seitentor (*Hyeopmun*) zwischen Frauen- und Bedienstetenhaus (oben).
Blick auf das mittlere Tor (*Jungmun*) zwischen dem äußeren Herrenhaus und dem Eingangstorhaus (unten).

Anwesen Unjoru in Gurye

Erbaut: 1766.
Adresse: 59 Unjoru-gil, Toji-myeon, Gurye-gun, Jeollanam-do.

Das Anwesen *Unjoru*[1] ist ein 99 Kan[2] (ca. 570 m²) großes Haus und wurde gemäß der Baudaten zur Grundsteinlegung des Hauses, die im Querbalken des Herrenhauses *(Sarangchae)* entdeckt wurden, im Jahr 1776 (52. Regierungsjahr von König Yeongjo) erbaut.

Der Gründer des Hauses Ryu I-ju war ein hoher Staatsbeamter und der Administrator der Region Samsu-Busa[3]. Er hinterließ das Werk *„Jeollaguryeomidonggado"* und Tagebücher, worin die Baupläne und Baugeschichte dokumentiert sind. Diese Dokumentationen sind für die heutige Bauforschung wichtige Quellen zum Wohnen und Leben in der Joseonzeit. Aus den Tagebüchern kann unter anderem entnommen werden, wie ein Bauherr der gehobenen sozialen Schicht zu Baumaterialien und Bauarbeitern kam, wie er seine Bauten ästhetisch gestaltete usw.

Die heute noch vorhandenen Gebäude sind um den nach vorne offenen Hof des Frauenhauses *(Anmadang)* herum angeordnet: auf einer Seite das langgestreckte Bedienstetenhaus *(Anhaenangchae)*, das durch seine Lage das Frauenhaus vor unbefugtem Betreten schützen sollte, und auf der anderen Seite das Herrenhaus *(Sarangchae)*. Das Bedienstetenhaus des Herrenhauses *(Haengnangchae)* befindet sich beim Eingangstorhaus *(Daemunganchae)*. Hinter diesem Haus befindet sich der Ahnenschrein *(Sadang)* als Nebengebäude. Das langgestreckte Bedienstetenhaus im Eingangsbereich ist mit 19 Kan von einer Größe, wie man es sonst nicht einmal beim Hochadel fand.

Das Haus ist schon allein wegen seines Alters sehr wertvoll. Interessant sind auch die geomantische Anordnung und der Umstand, dass der Grundriss des Anwesens ein Quadrat formt, eine seltene Form, die in dieser Gegend kaum vorkommt.

1. Der Hausname *Unjoru* bedeutet „Pavillon der Vögel auf den Wolken".
2. Ein bis maximal 99 Kan großes Haus durfte nur von höheren Mitgliedern aristokratischer Familien errichtet und genutzt werden.
3. Samsu-bu ist ein Gebiet im Norden Koreas. Es bestand aus den ehemaligen Gebieten von Goguryeo, Balhae u.a.

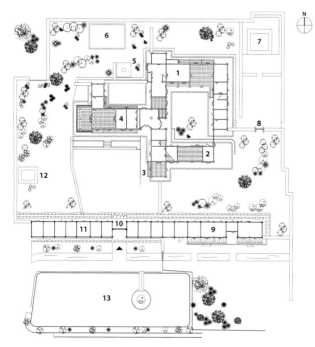

1. Anchae
2. Anhaengnangchae
3. Araetsarangchae
4. Sarangchae
5. Umul
6. Namucheong
7. Sadang
8. Hyeopmun
9. Dong-haengnangchae
10. Daemun
11. Seo-haengnangchae
12. Cheukgan
13. Yeonji

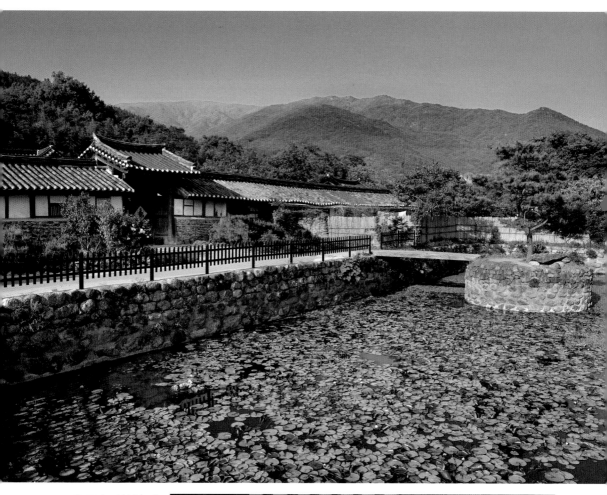

Gesamtansicht (oben).
Haustor (*Daemun*) (unten).

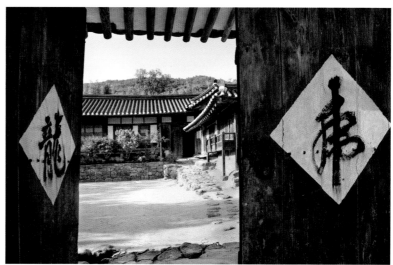

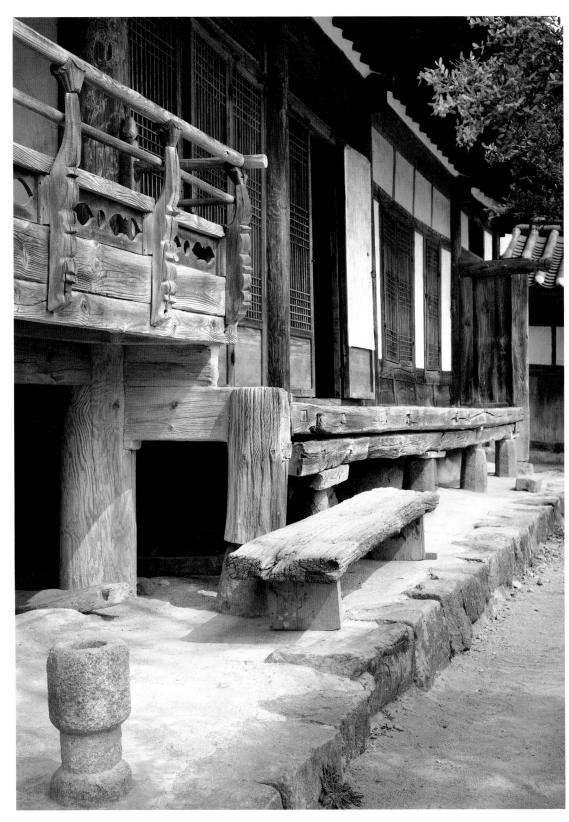

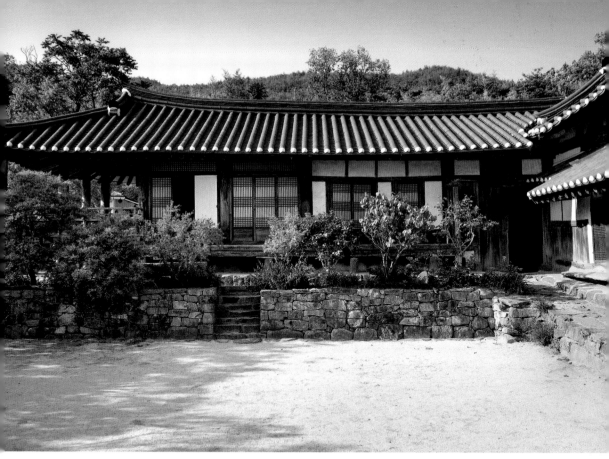

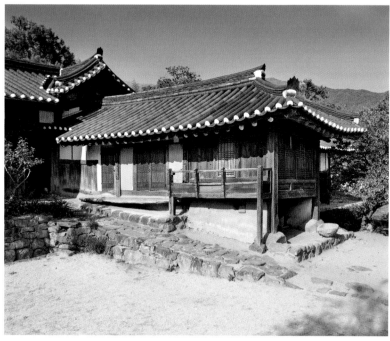

Frontseite des Herrenhauses (oben). Unteres Herrenhaus (*Araesarangchae*) (unten).
Herrenhaus (*Sarangchae*) in Seitenansicht (linke Seite).

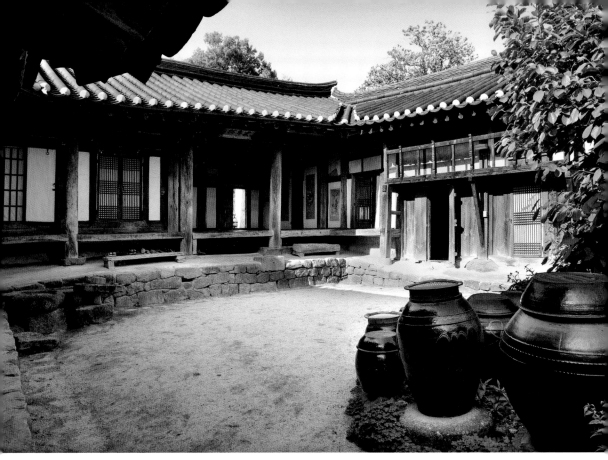

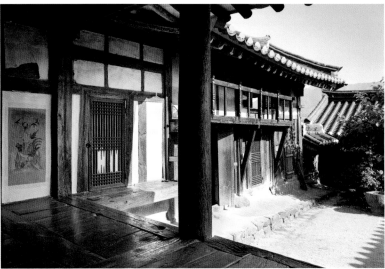

Blick auf den Frauenhof (*Anmadang*).
und das Frauenhaus (*Anchae*) vom unteren Herrenhaus aus gesehen (oben).
Blick auf die Ostseite des Frauenhofes vom Empfangsraum des Frauenhauses aus gesehen (unten).
Blick in den Frauenhof (rechte Seite oben). Innenansicht der Küche (rechte Seite unten).
.

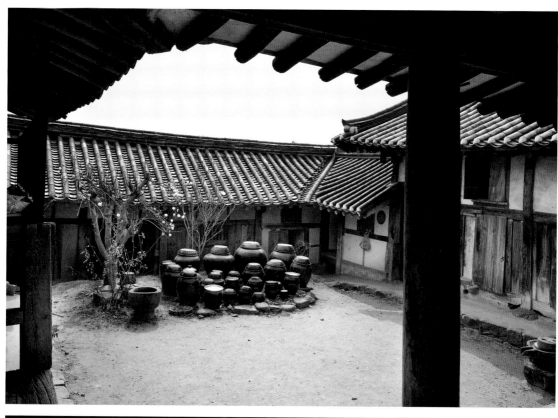

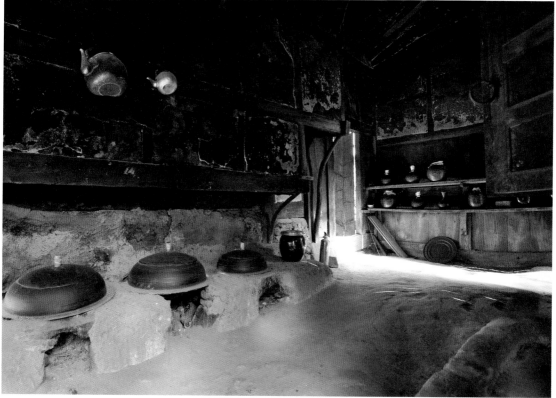

Wohnhaus des Kim Dae-ja in Naganseong

Erbaut: Anfang des 19. Jahrhunderts.
Adresse: 90 Chungmin-gil, Nagan-myeon, Suncheon-si, Jeollanam-do.

Das Wohnhaus in Naganseong[1] befindet sich auf der nördlichen Seite der Hauptstraße des Dorfes, die vom Ost- zum Westtor führt. Das Haus selbst ist nach Süden ausgerichtet. In alter Zeit befanden sich der Verwaltungstrakt und ein Haus für offizielle Gäste im Zentrum, eng beieinander gelegen im nördlichen Teil dieser Straße und links und rechts davon einige Wohnhäuser.

Die Hausanlage ist zur Straßenseite hin mit einer hohen Mauer umgeben. Hinter dem nach Süden ausgerichteten Frauenhof (*Anmadang*) befinden sich das Frauenhaus (*Anchae*) und am Ende des Frauenhofes das Bedienstetenhaus (*Haengnangchae*).

Man vermutet, dass das Frauenhaus im 19. Jahrhundert gebaut wurde. Es ist als langgestreckter, rechteckiger Bau mit 4 *Kan* Größe in der Hausart eines *Jeontoit-jip* errichtet, d.h. mit umlaufender Veranda, leichten Außenwänden und Fußbodenheizung. Im mittleren Bereich dient ein repräsentativer Raum zum Empfang der Gäste.

Eine Eigentümlichkeit dieses Haus liegt darin,

dass eine gesonderte Küche in einem vorgezogenen Anbau von einer Erdwand umfasst ist. Eine solche Baukonstruktion ist bei alten Volkshäusern in der Mitte Koreas allgemein üblich. Dagegen weist der Außenbereich keine Besonderheiten auf, wobei allerdings kulturgeschichtlich interessant sind: ein Podest für die Vorratstöpfe (*Jangdokdae*) mit fein gehauenen steinernen Stufen und Objekte, die zur Religionsausübung benutzt wurden.

Insgesamt entspricht das Haus nicht üblichen Baukonventionen, benutzt jedoch hochwertige Baumaterialien und weist sorgfältig verlegte Stroh- und Schilfdächer auf. Mit seinen Lehmwänden und seiner Holzkonstruktion gilt es als baulich ausgesprochen gelungen. Die heutige touristische Nutzung lässt jedoch befürchten, dass die Originalität des Anwesens leiden könnte.

1. Naganseong ist ein historisches Dorf im Süden Koreas. 1397 wurde das Dorf als Festung ausgebaut. Heute ist es ein Freiluftmuseum, da es fast vollständig original erhalten ist.

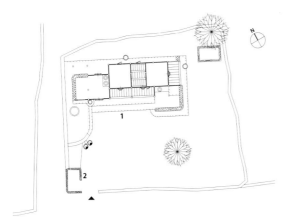

1. Anchae
2. Heotganchae

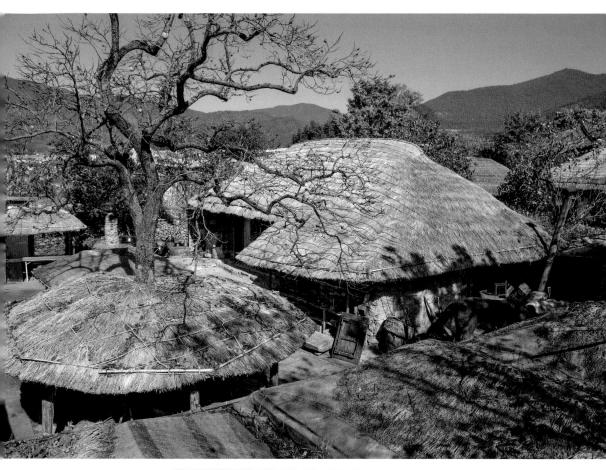

Vorderansicht des Hauses
(oben).
Eingangstor (unten).

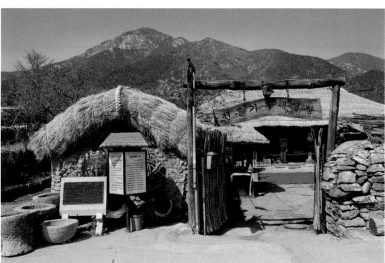

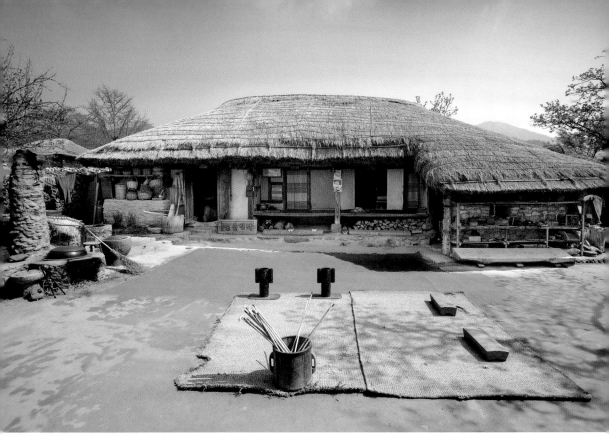

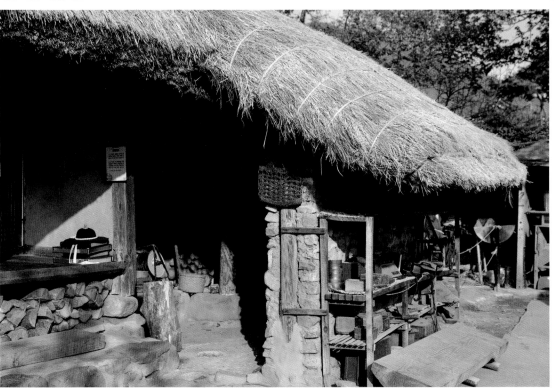

Frauenhaus (*Anchae*) und Frauenhof (*Anmadang*) (oben).
Überdachter Wücheneingang, zugleich Küchenvorraum, außenseitig umgeben von einer Lehmwand (unten).

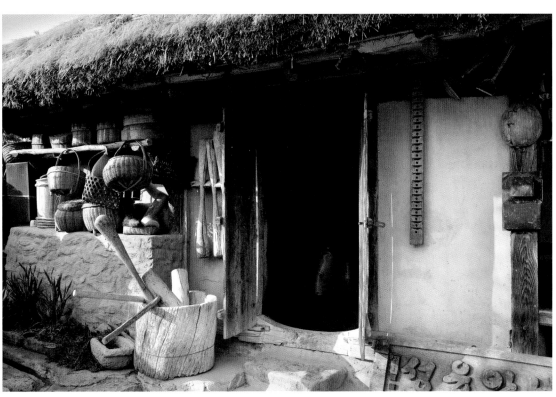

Außenansicht der
Küche (oben).
Innenraum der
Küche (unten).

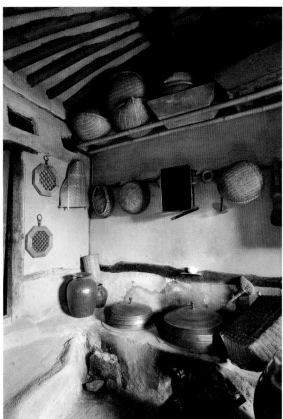

Wohnhaus des Nampa in Naju

Erbaut: um 1880.
Adresse: 12 Geumseong-gil, Naju-si, Jeollanam-do.

Unterhalb eines südöstlichen Ausläufers des Bergs Geumseongsan liegt das Wohnhaus des Nampa. Westlich des Hauses fließt der Fluss Naju.

Nampa kam als Sohn des Familienältesten Park Sim-mun hierher, nachdem der Geyujeongnyon-Aufstand[1] ausbrach und ein Onkel des regierenden Königs den Thron usurpierte. Der Vater Park Sim-mun stand dem Usurpator bei und wurde reich belohnt. Das Haus ist immer noch in Familienbesitz der Parks, die über viele Generationen hinweg das Anwesen ausgebaut haben. Im alten Haus befinden sich ca. 4000 alte Bücher und Dokumente sowie Informationsmaterialien zur Ortschaft Naju, d.h. die dortige kulturelle, landwirtschaftliche und finanzielle Entwicklung. Auch verschiedene Monatsschriften aus früheren Zeiten, lokale kunsthandwerkliche Bambuserzeugnisse sowie zahlreiche historische Fotos zur Gegend werden dort aufbewahrt. Diese dokumentieren unter anderem den Lebensstil und die Wohnverhältnisse der örtlichen wohlhabenden Grundbesitzerfamilien.

Die Wohnanlage ist gegen Süden ausgerichtet. Auf dem umfangreichen Grundstück befinden sich das Eingangstor (*Daemunchae*), das Herrenhaus (*Bakkatsarangchae*), das Lager (*Gotganchae*), das Frauenhaus (*Anchae*), das untere Haus (*Araechae*), ein Lagerhaus (*Heotganchae*), ein Strohhaus (*Chodangchae*) und ein Nebenhaus (*Bakkatchae*). Alle Häuser haben nahezu ihre Originalform beibehalten. Nur die Häuser außerhalb der Mauer sind bedauerlicherweise in der Zeit von 1960 bis 1970 abgerissen worden.

Das Anwesen gilt als ein bedeutendes Wohnhaus der wohlhabenden Oberschicht der südlichen Region. Bäuerliche Elemente sind hier ebenfalls spürbar. Sowohl mit seiner Baugeschichte, als auch durch die aufbewahrten historischen Dokumentationen ist das Haus ein dankbarer Gegenstand der Bauforschung.

1. 1453 übernahm ein Onkel des Königs Danjong den Thron anstelle seines jungen Neffen. Dieser Staatsstreich ist unter dem Namen Geyujeongnyon bekannt.

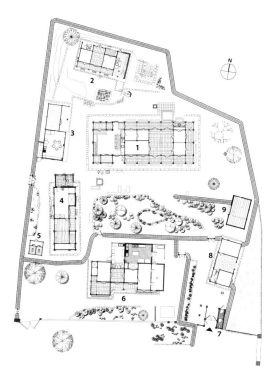

1. Anchae
2. Chodangchae
3. Heotganchae
4. Araechae
5. Andwitgan
6. Bakkatsarangchae
7. Daemunchae
8. Munganchae
9. Gotganchae

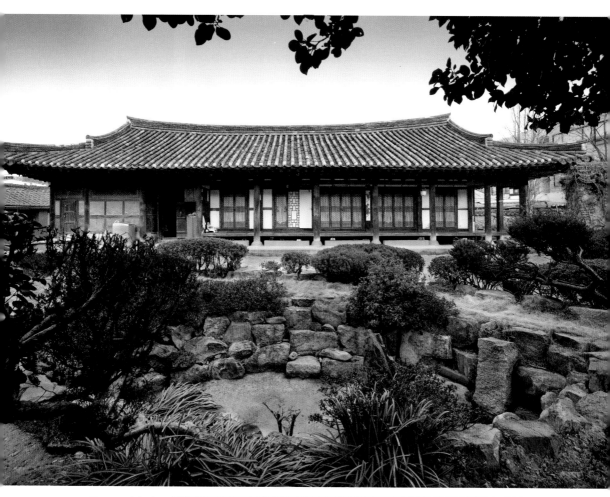

Gesamtansicht des
Frauenhauses (*Anchae*)
(oben).
Eingangstor (*Daemun*)
(unten).

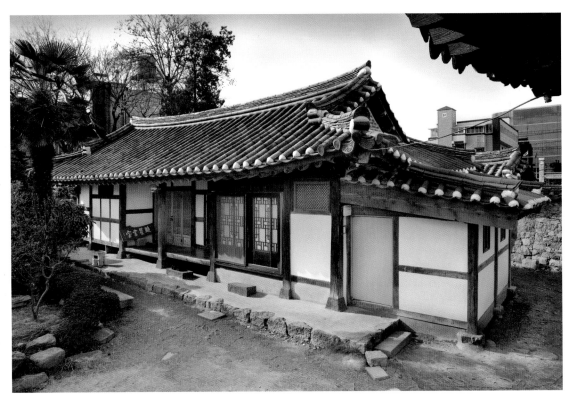

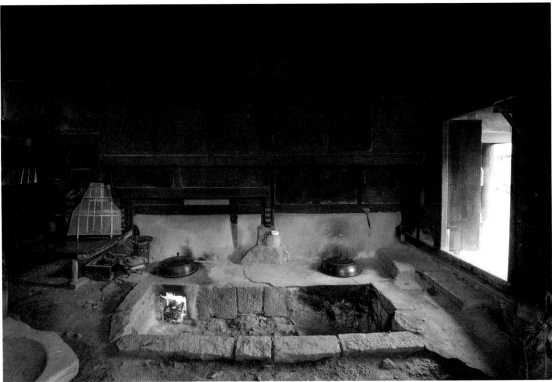

Unteres Haus (*Araechae*) (oben). Küche (*Bueok*) (unten).

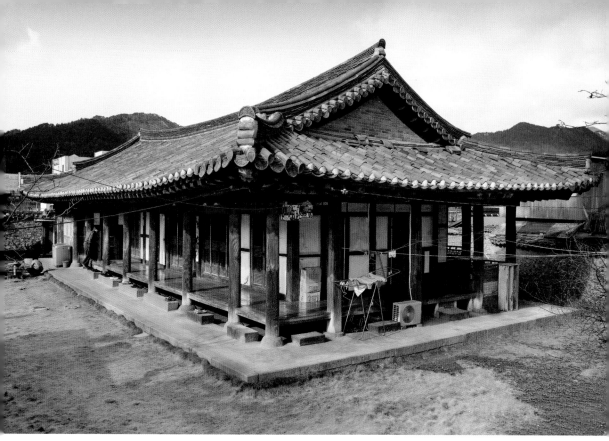

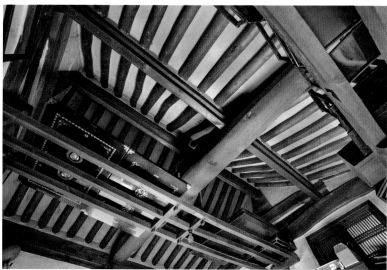

Seitenansicht des Frauenhauses (oben). Innere Dachkonstruktion des Frauenhauses (unten).

Haus des Yi Yong-uk in Boseong

Erbaut: 1835.
Adresse: 36-6 Ganggol-gil, Deukryang-myeon, Boseong-gun, Jeollanam-do.

Das Dorf Ganggol liegt zwischen dem Hauptberg Dongsan mit seinen dicht bewaldeten Hängen und dem gegenüberliegenden Berg Obongsan. Das nach Süden ausgerichtete Anwesen ist in einer dicht bewaldeten Landschaft angelegt. Nach den Prinzipien der Geomantik gilt ein solcher Ort als vorbildliche Lage für ein Wohnhaus.

Das Dorf besteht als Gemeinschaftsdorf der Familie Yi aus Gwangju. Es gibt darin neben dem Anwesen des Yi Yong-uk noch die Wohnhäuser von Yi Sik-nae und Yi Geum-nae. Diese Häusergruppe wurde zum „wichtigen nationalen Volksgut" erhoben.

Das Anwesen des Yi Yong-uk ist das einzige Haus im Dorf mit einem repräsentativen Eingangstor (Soseuldaemun), das den Wohnsitz eines Aristokraten kennzeichnet. Das Haus übernimmt damit die Rolle des Stammhauses, wobei das Eingangstor seine herausragende Rolle unterstreicht.

Das Anwesen wurde im Jahr 1835 (1. Regierungsjahr des Königs Hyeonjong) erbaut. Das Eingangstor

(Soseuldaemun) wurde 1940 errichtet. Während dieser Bautätigkeit entstanden auch das Frauenhaus (Anchae) und das Herrenhaus (Sarangchae).

Der gesamte Wohnbereich besteht aus dem Eingangstorhaus (Munganchae) mit seinem repräsentativen Tor, dem weiträumigen Herrenhof, dem Herrenhaus, dem Frauenhaus, dem Lagerhaus (Gotganchae), dem mittleren Torhaus (Jungmunganchae) und dem Nebengebäude (Byeoldang). Man betritt die Anlage durch das Torhaus, um auf den Hof des Herrenhauses (Sarangmadang) und dann zum Herrenhaus zu gelangen. Links davon und parallel dazu befindet sich das mittlere Torhaus, durch dessen Eingang man zum Frauenhaus (Anchae) gelangt. Die Häuserordnung ist mit großem Bedacht angelegt worden.

Bei dem Anwesen handelt es sich um das ausgesprochen gut erhaltene Wohnhaus eines wohlhabenden Aristokraten, das mit seiner erhaltenen Einrichtung im Innen- und Außenbereich kulturgeschichtlich wertvoll ist.

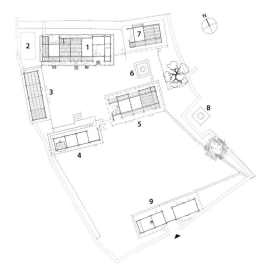

1. Anchae
2. Jangdokdae
3. Gotganchae
4. Jungmunganchae
5. Sarangchae
6. Umul
7. Byeoldangchae
8. Umul
9. Munganchae

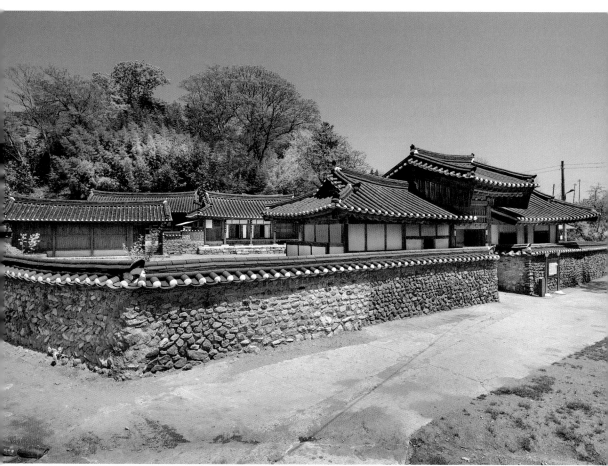

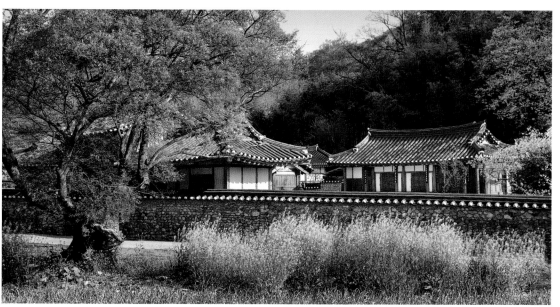

Gesamtansicht des Anwesens (oben). Blick aus der Ferne (unten).

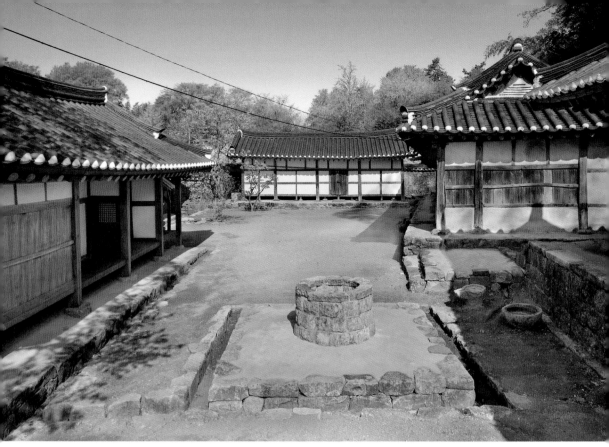

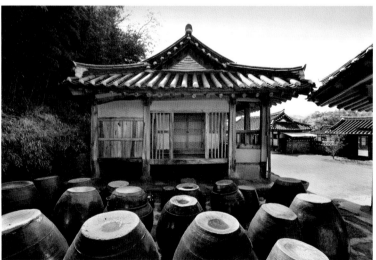

Hof des Frauenhauses (*Anchae-Madang*) (oben).
Podest zur Aufbewahrung von Gewürztöpfen und Seitenansicht des Frauenhauses (unten links).
Küchentür (unten rechts).

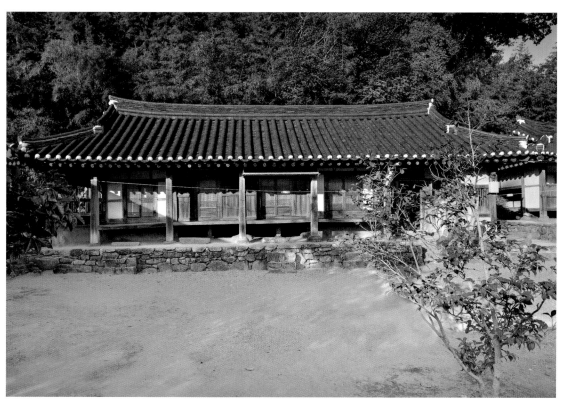

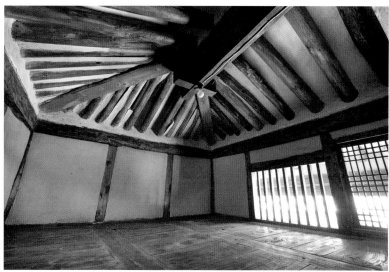

Vorderseite des Frauenhauses (oben). Innenansicht des Lagerraums (*Gongnu-Darak*) (unten).

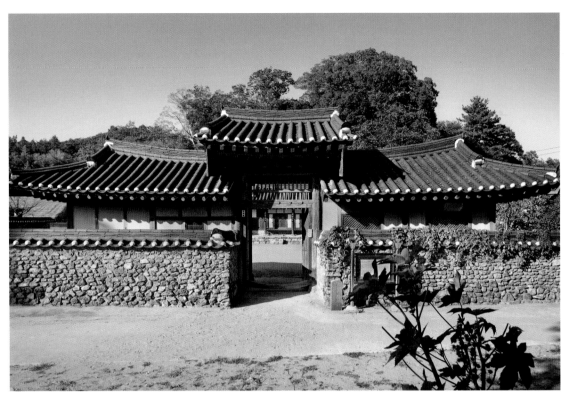

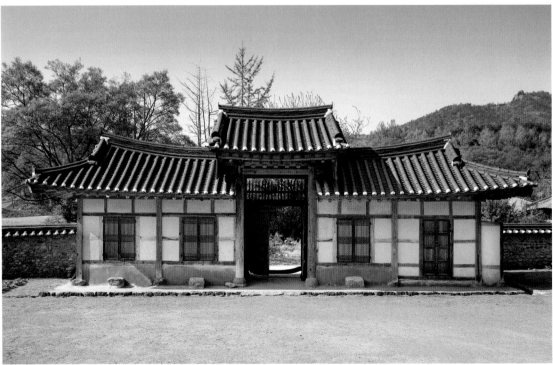

Eingangstor (*Soseuldaemun*) mit Torhaus (*Munganchae*) (oben). Eingangstor und Torhaus von innen gesehen (unten).

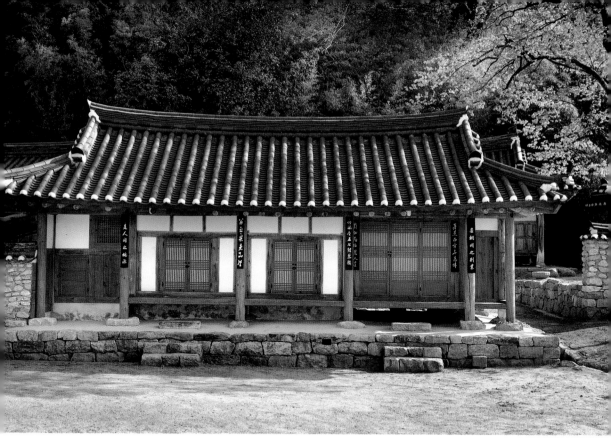

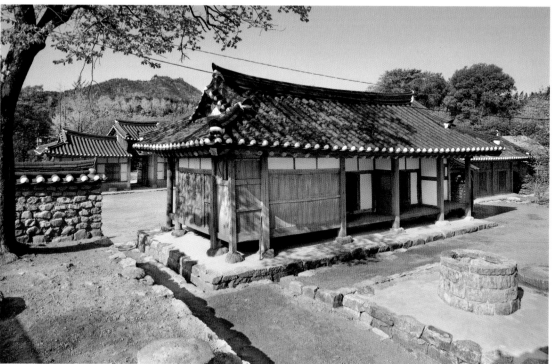

Vorderseite des Herrenhauses (*Sarangchae*) (oben). Rückseite des Herrenhauses (unten).

Wohnhaus des Yun Du-seo in Haenam

Erbaut: 1730.
Adresse: 122 Baekpo-gil, Hyonsan-myeon, Haenam-gun, Jeollanam-do.

Unter dem Künstlernamen Gong Jae ist Yun Du-seo als ein bedeutender Maler und Gelehrter aus dem Ende des Joseonreiches bekannt geworden. Er ist ein Urenkel des gleichfalls bekannten Dichters und Beamten Gosan Yun Seon-do (1587–1671).

Das Erbauungsjahr 1730 (6. Regierungsjahr des Königs Yeongjo) ist durch eine Bauinschrift an einem Balken der Decke des Frauenhauses (*Anchae*) und durch einen abschließenden Firstziegel des Daches dokumentiert. Aufgrund dieser Datierung war wohl Yun Du-seo nicht selbst der Bauherr, auch wenn das Haus nach ihm benannt ist. Yun Du-seo entstammt noch der ersten Generation, die sich in dieser Ortschaft niedergelassen hatte. Diese Generation und die Generationen danach bildeten eine Art Großfamilie oder Stammesgemeinschaft, so dass als Hausname der Name des Stammvaters nahe lag.

Das Wohnhaus ist an der Küste gelegen, etwa 20 km von Haenam-eup entfernt. In dieser Ortschaft befinden sich etwa 10 alte Häuser der Großfamilie Yun, die ursprünglich die einzigen Dorfbewohner waren.

Vor dem Küstendorf befand sich eine breite Zone der Neulandgewinnung, so dass zahlreiche Brandungsbrecher zwischen Dorf und Meer angelegt wurden. Nach der Trockenlegung wurde das Gebiet durch die Familie Yun landwirtschaftlich genutzt.

Das Anwesen besteht aus dem dreiflügligen Frauenhaus (*Anchae*), dem unteren Haus (*Araechae*), dem Lagerhaus (*Gotganchae*), dem Ahnenschrein (*Sadang*) und teilweise aus Mauerresten. In früheren Zeiten sollen das Herrenhaus (*Sarangchae*), das Eingangstor (*Daemungan*) und das Bedienstetenhaus (*Haengnangchae*) zusammen eine 49 Kan (ca. 282 m²) große Wohnanlage gebildet haben, die aber leider nur noch teilweise erhalten geblieben ist. Ein dreiflügliges Frauenhaus ist in dieser Region eine Seltenheit, der Inneneinrichtung und der Hausaufteilung nach vergleichbar mit dem ‚Nogudang'-Haustyp der Yeongdong in Haenam. Man nimmt an, dass dieses ‚Nokudang' als Grundlage für die Häuser der Yun-Familie gilt.

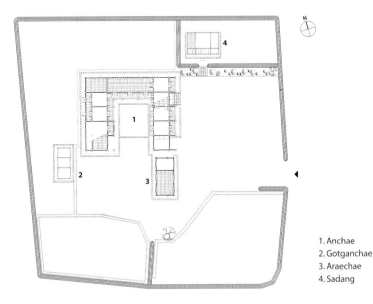

1. Anchae
2. Gotganchae
3. Araechae
4. Sadang

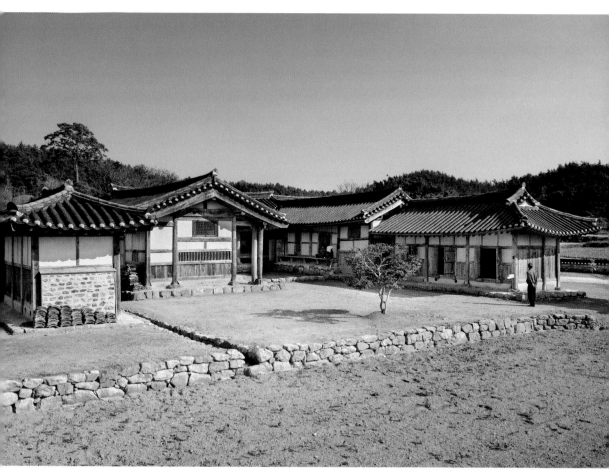

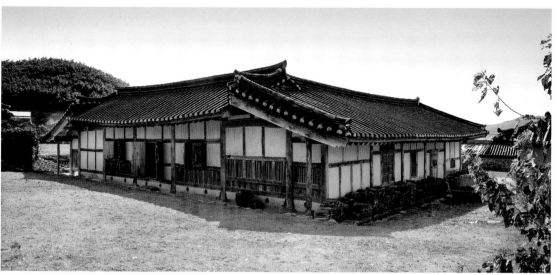

Vorderseite des Frauenhauses (oben). Rückseite des Frauenhauses (unten).

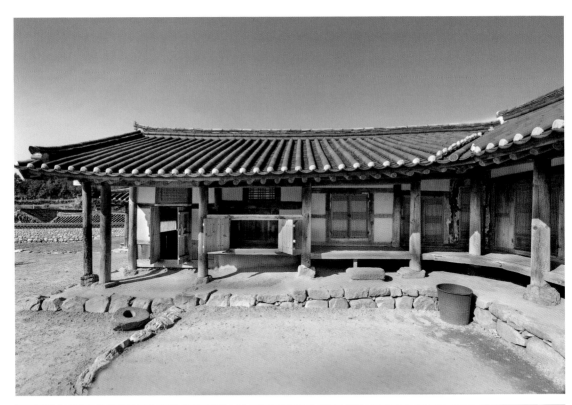

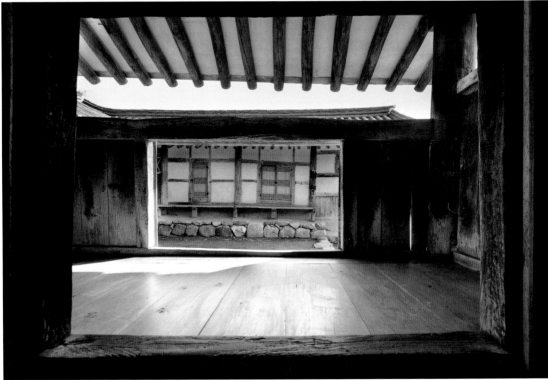

Westliche Ansicht des Frauenhauses mit Küche (oben). Blick von der Küche aus (unten).

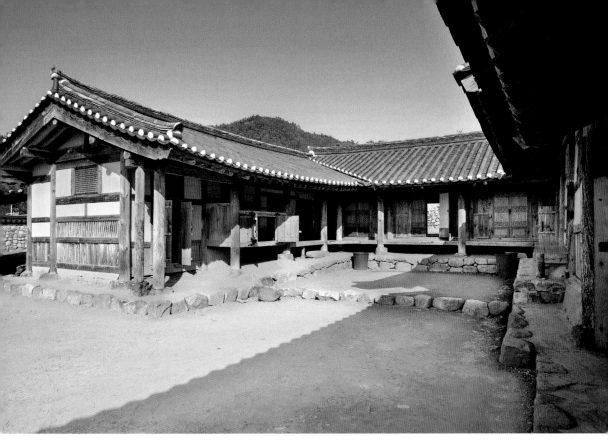

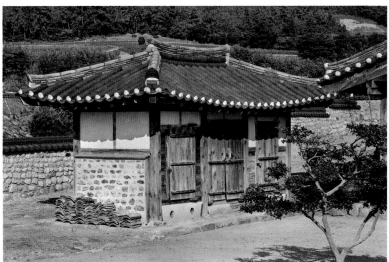

Blick auf das Frauenhaus vom unteren Haus (*Araechae*) aus (oben).
Blick auf das Lagerhaus (*Gotganchae*) (unten).

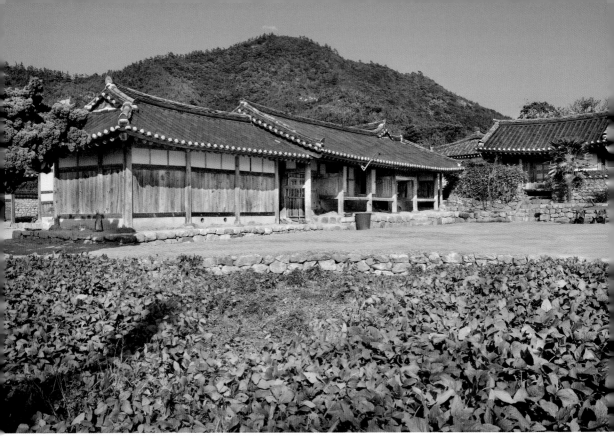

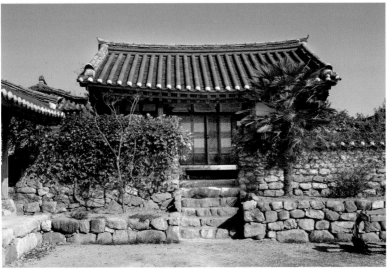

Rückseite des unteren Hauses und Seitenansicht des Frauenhauses (oben).
Ahnenschrein (*Sadang*) (unten).

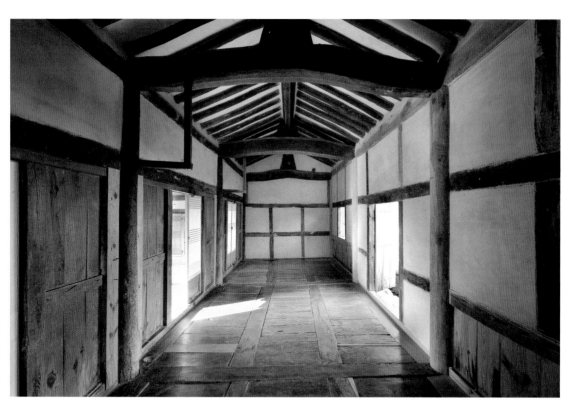

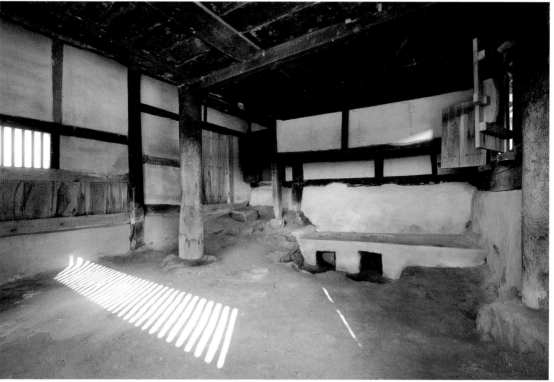

Empfangsraum des Frauenhauses (oben). Innenansicht der Küche (unten).

Stammhaus des Kim-Clans aus Yeonan in Yeonggwang

Erbaut: 1868.
Adresse: 77-6 Donggangil2-gil, Gunnam-myeon, Yeonggwang-gun, Jeollanam-do.

Das Stammhaus soll von Kim Yeong aus der Familie Yeonan-Kim erbaut worden sein, als er seinen Onkel, der als Gouverneur von Yeonggwang hierher kam, begleitete und sich hier niederließ.

Das Haus zeigt alle typischen Merkmale eines Großgrundbesitzerhauses der hiesigen Region und gilt als bedeutendes baugeschichtliches Dokument.

Konfuzianische Werte wie Treue zum König, zu den Eltern u.a. sind im Anwesen ausgiebig festgehalten: Der Familie wurden mehrfach vom König anerkennende Verdiensttafeln für „Pietätsbezeugungen" verliehen, die am Eingangstor (*Hyoja-mun*) gut sichtbar befestigt wurden. Der Ahnenschrein (*Sadang*) ist für die Ahnen der Großfamilie erbaut. Die Beziehungen zwischen Hausherrn und Gästen, Ehemann und Ehefrau, Aristokraten und Dienerschaft, Männern und Frauen drücken sich in der Häuseraufteilung aus.

Die umfangreichen Wohnanlagen bestehen aus dem Eingangstorhaus (*Daemunganchae*), dem Herrenhaus (*Sarangchae*), einer konfuzianischen Privatschule (*Seodang*), einer Teichanlage (*Yeonji*), einem Lagerhaus (*Gotganchae*), einem Bedienstetenhaus im inneren Wohnbereich (*Anhanengnangchae*), einem Stall (*Maguganchae*), einem zweiten Herrenhaus (*Bakkathaengnangchae*), dem mittleren Torhaus (*Jungmunganchae*), dem Frauenhaus (*Anchae*), dem Ahnenschrein (*Sadang*) und einem Küchentrakt (*Busokchae*). Wie für einen Großgrundbesitzer zu erwarten, fehlt es nicht an Lagerräumen und ausreichenden Wohnräumen für die Dienerschaft. Außerhalb der Wohnanlage befindet sich ein Haus für Saisonarbeiter (*Hojijip*).

Ungewöhnlich ist der zusätzliche Dachaufbau (*Po-jip*) über dem Torhaus, in dem die Verdiensttafeln aufbewahrt wurden. Damit solten wohl die Treue zum König und die Machtstellung der Familie der Öffentlichkeit demonstriert werden.

Das Anwesen gruppiert sich in einer Hanganlage mit Frauenhaus (*Anchae*), Herrenhaus (*Sarangchae*), Eingangstorhaus (*Daemunganchae*) und Bedienstetenhaus (*Haengnangchae*), Ahnenschrein (*Sadang*) und der Schule (*Seodang*). Die Häuser sind nach Süden ausgerichtet und in genau durchdachten Abständen platziert.

1. Anchae
2. Sadang
3. Hojijip
4. Busokchae (Heotganchae)
5. Gotganchae (Anhaengnangchae)
6. Jungmunganchae
7. Sarangchae
8. Seodang
9. Yeonji
10. Maguganchae (Bakkathaengnangchae)
11. Daemunganchae

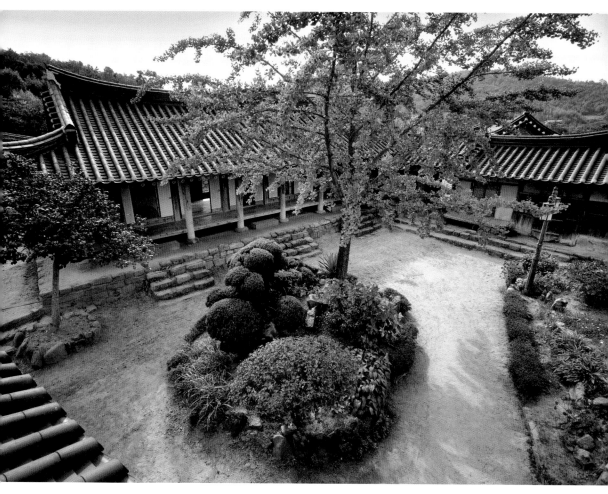

Herrenhof (*Sarangmadang*) mit Herrenhaus und mittlerem Torhaus.

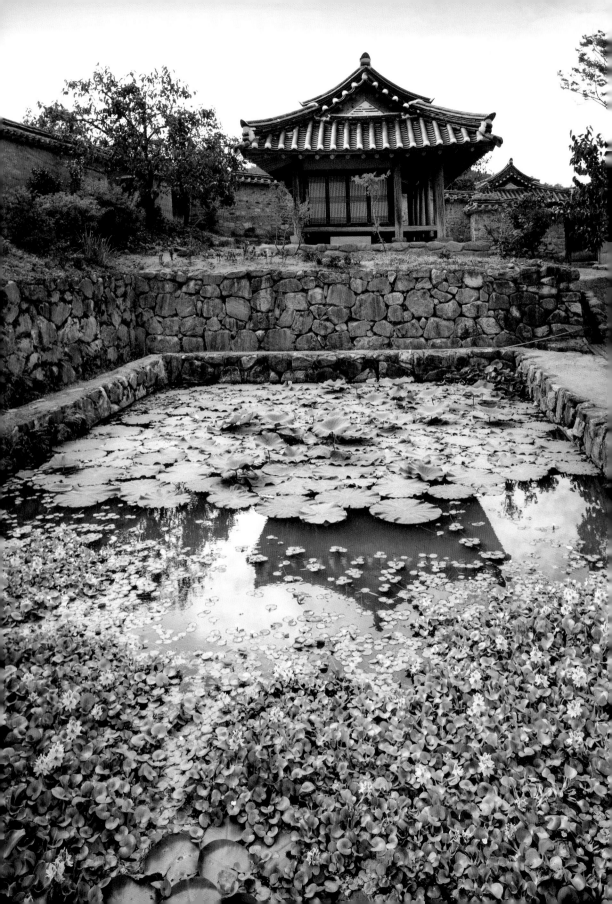

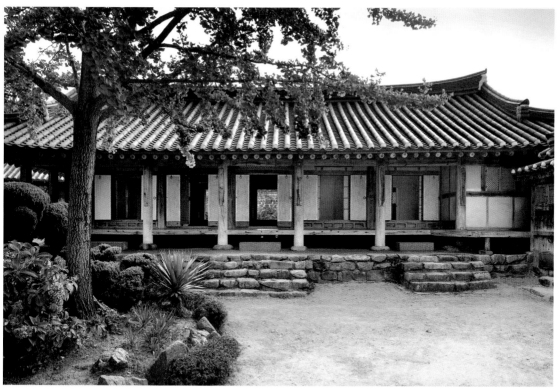

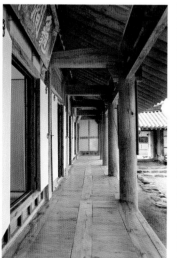

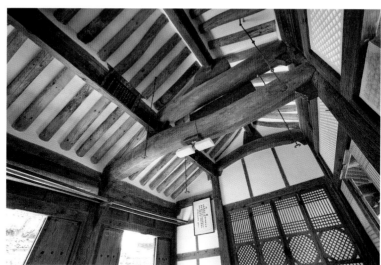

Frontansicht des Frauenhauses (oben).
Seitenveranda mit Holzboden (*Toenmaru*) des Herrenhauses und Dachkonstruktion (unten).
Teichanlage und Ahnenschrein (linke Seite).

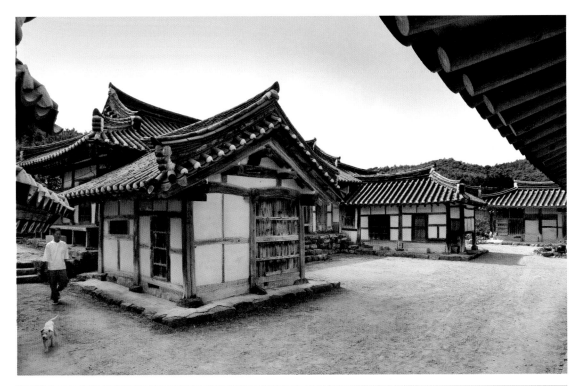

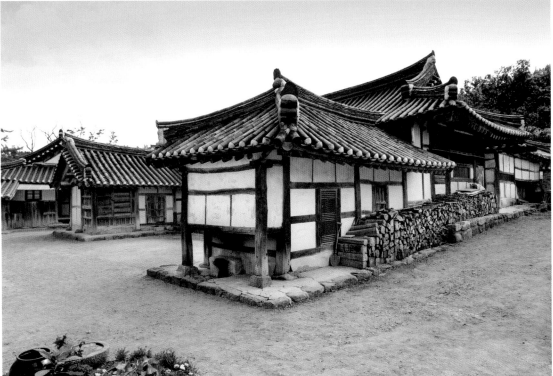

Westansicht des Frauenhauses (oben). Ostansicht des Frauenhauses (unten).

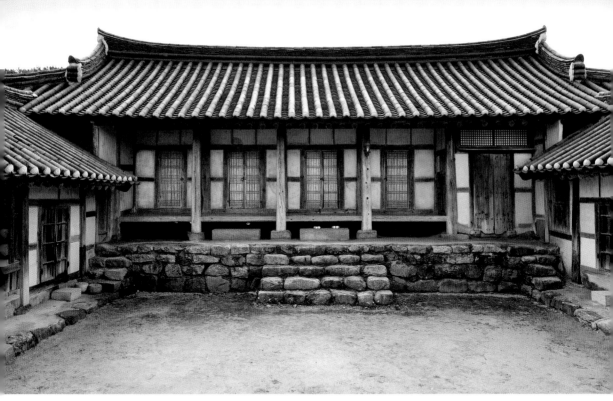

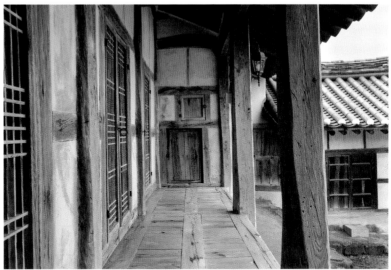

Frontansicht des Frauenhauses (oben). Seitenansicht der Holzveranda (unten).

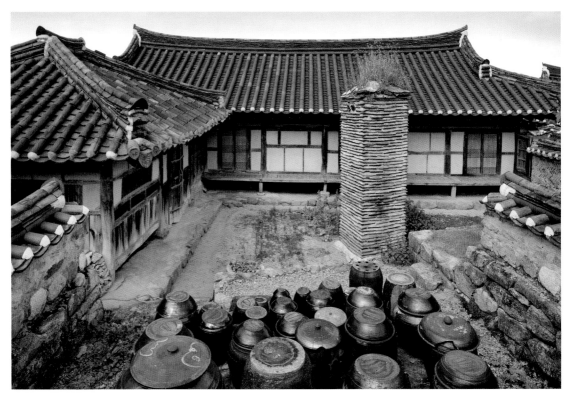

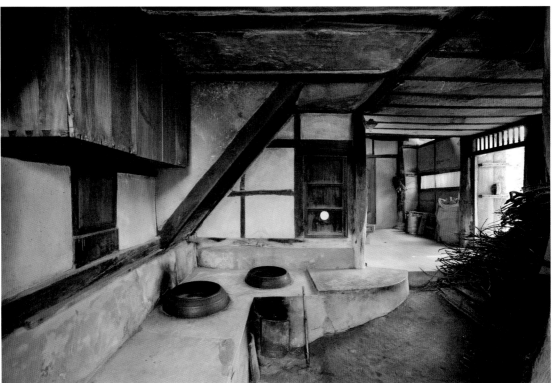

Podest zur Aufbewahrung von Gewürztöpfen auf der Rückseite des Frauenhauses (oben). Innenansicht der Küche (unten).

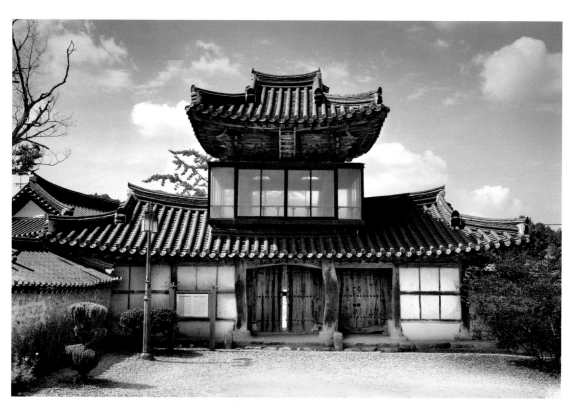

Eingangstor (*Daemunchae*) mit Dachaufbau (oben). Ahnenschrein (*Sadang*) (unten).

Geburtshaus des Yeong-rang in Gangjin

Erbaut: Ende des Joseonreiches.
Adresse: 15 Yeongrang Saengga-gil, Gangjin-eup, Gangjin-gun, Jeollanam-do.

Dieses Anwesen befindet sich in Gangjin an einem Berghang und ist nach Süden ausgerichtet. Es ist das Geburtshaus eines der beliebtesten und bedeutendsten Dichter des modernen Koreas, Kim Yeong-rang. Das Haus ist daher weniger aufgrund seines Baustils bekannt, sondern vor allem wegen dieses Dichters und seiner Werke ein beliebtes Ausflugsziel.

Der Dichter Kim Yeong-rang zog 1948 nach Seoul. Seitdem wechselte sein Geburtshaus mehrmals den Besitzer. Während der landwirtschaftlichen Reformbewegung *Saemaeul*[1] verlor das Haus seine originale Gestalt, als das ursprüngliche Strohdach gegen eine Eindeckung mit Zementziegeln ausgetauscht wurde. Erst nach Ankauf des Hauses seitens der Gemeinde Gangjin wurde das Dach wieder mit Stroh eingedeckt und in seinen Originalzustand zurückversetzt. Auf der Grundlage von Augenzeugenberichten der Familie Yeong-rang versuchte man zusätzlich, den früheren Zustand des Hauses so weit wie möglich wiederherzustellen.

Das Anwesen besteht aus einem langgestreckten Frauenhaus (*Anchae*) und dem Herrenhaus (*Sarangchae*). Je nach Position auf dem abfallenden Hang wurde jedes Haus in eine andere Richtung ausgerichtet, jedoch jeweils mit einem angemessenen Abstand zueinander errichtet. Diese Bauweise ist der örtlichen Hanglage geschuldet, wich dabei allerdings von den gängigen Grundrissen

und Hausplatzierungen dieser südlichen Region ab. Die üblichen Bauregeln zu höheren oder niedrigen Baulagen bzw. die gewohnte Platzierung der Häuser auf einem Grundstück ist hier nicht eingehalten. Bei flachen Grundstücken wurden Gebäude gerne nebeneinander in einer langen Linie errichtet.

Eine Besonderheit des Hauses besteht darin, dass das langgestreckte Frauenhaus an der vorderen Seite eine Fußbodenheizung (*Hamsil-Agungi*)[2] besitzt. Die wichtigeren Räume sind daher so angeordnet, dass die Heißluft in den Röhren möglichst ohne Wärmeverlust zu ihnen gelangen kann. Neben der Küche befindet sich noch ein weiteres Zimmer unmittelbar bei der Herdstelle (*Mobang*).

Dieser Hausstil, in dem sich die Zimmeranordnung nach der Fußbodenheizung richtet, kommt nur in der südwestlichen Küstenregion vor. Dabei liegt der repräsentative Empfangsraum direkt neben der Feuerstelle und die wärmeren Zimmer befinden sich in möglichster Nähe.

1. *Saemaeul-Undong* steht für die Bewegung „Neues Dorf". Sie wurde 1970 durch eine Anregung des Präsidenten Park Chung-hee begründet und sollte den ländlichen Lebensstandard durch Aktivierung von Eigeninitiativen unter den Leitworten „Fleiß, Selbsthilfe und Zusammenarbeit" erhöhen.
2. *Hamsil-Agungi* ist die Feuerstelle für das Fußboden-Heizungssystem, vergleichbar mit römischen Warmluftheizungen (Hypokaust).

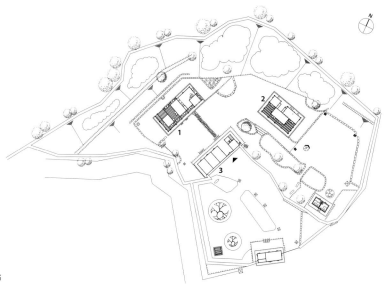

1. Anchae
2. Sarangchae
3. Munganchae

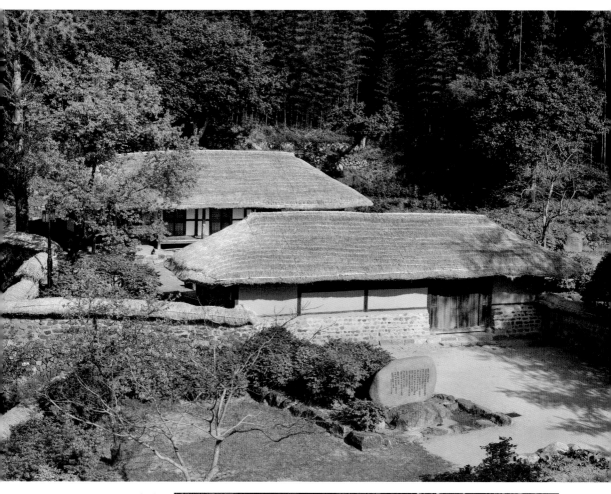

Gesamtansicht der
Wohnanlage (oben).
Seitenansicht (unten).

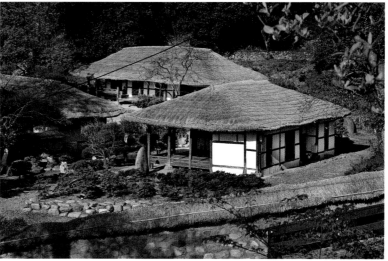

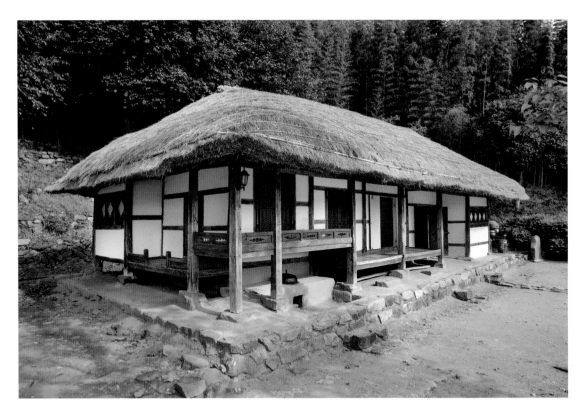

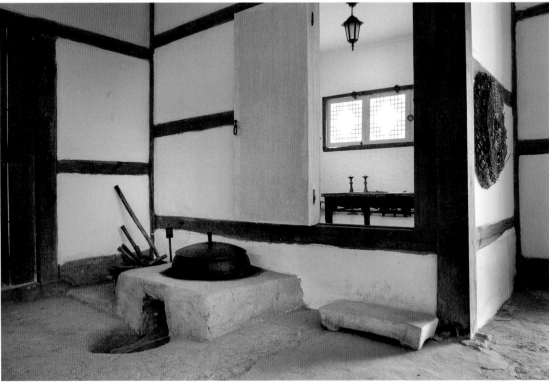

Ansicht des Frauenhauses (*Anchae*) (oben). Zimmer im Frauenhaus mit Feuerstelle für die Fußbodenheizung (unten).

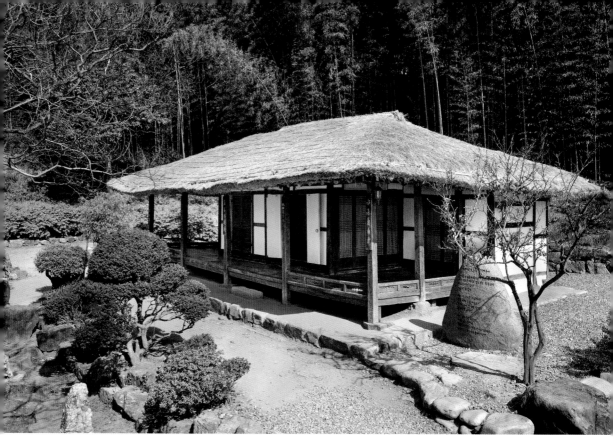

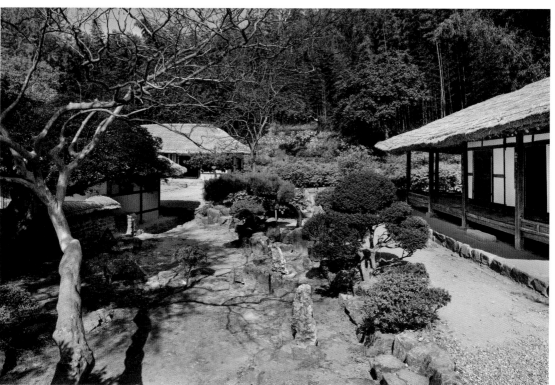

Herrenhaus (*Sarangchae*) (oben). Hofplatz vom Herrenhaus aus gesehen (unten).

Haus des Go Pyeong-o in Seongeup

Erbaut: nach der Überlieferung 1829, vermutlich aber gegen Ende des 19. Jahrhunderts.
Adresse: 5-3 Jeonguihyeon-ro 34gil, Seongeup, Pyoseon-myeon, Seoguipo-si, Jeju-do.

Das Anwesen befindet sich innerhalb der früheren Region Jeonuihyeonseong und liegt heute im Museumsdorf *Seongeup*. Es ist am Eingang der Nammun-Straße gelegen, die vom Süd- zum Nordtor hinführt. Vom Eingang der Südstraße aus erreicht man über einen ca. 1,6 m breiten Gehweg das Eingangstor (*Mungan*) zum Anwesen. Seitlich davon steht das Herrenhaus (*Sarangchae*, im Dialekt der Insel Jeju: *Bakkeori*). Geht man an diesem Bereich und dann am Nebenhaus (im Dialekt der Insel Jeju: *Mokeori*) vorbei, erreicht man schließlich den Innenhof (*Madang*) und das Frauenhaus (*Anchae*, im Dialekt der Insel Jeju: *Angeori*). Der ungerade Verlauf des Gehwegs möchte die inneren Bereiche des Anwesens vor fremder Einsicht schützen. Ein derartiger Grundriss ist allgemein üblich bei den wohlhabenden Einwohnern der Insel Jeju.

Das Anwesen soll vom Großvater des heutigen Besitzers im Jahr 1829 (2. Regierungsjahr des Königs Sunjo) gebaut worden sein. Doch sowohl wegen des Grundrisses, als auch aufgrund stilistischer Merkmale

muss es am Ende des 19. Jahrhundert entstanden sein. Nach Zeugenaussagen soll das Herrenhaus für Regierungszwecke und als Gästehaus für Beamte genutzt worden sein. Diese Nutzung wird durch einen vorgefundenen Steinbrunnen erhärtet, da diese Art der Wasserversorgung nur dem Gouverneur zustand.

Zum Anwesen gehören der Hof (*Madang*) im Zentrum, nördlich davon das Frauenhaus, an der südlichen Seite das Herrenhaus und in östlicher Richtung das Nebenhaus, die alle zusammen einen nach einer Seite offenen Hof aus drei Häusern bilden. An der Ecke des Anwesens befindet sich noch ein Mühlhäuschen.

Von 1979 an wurde das Anwesen mehrmals restauriert, wobei die ursprüngliche Gestalt möglicherweise teilweise verändert wurde. Der Baukonstruktion und der Inneneinrichtung nach ist das Haus anders gestaltet als normale Häuser dieser Region und kann als ein typisches Anwesen des gehobenen Bürgertums auf der Insel Jeju angesehen werden.

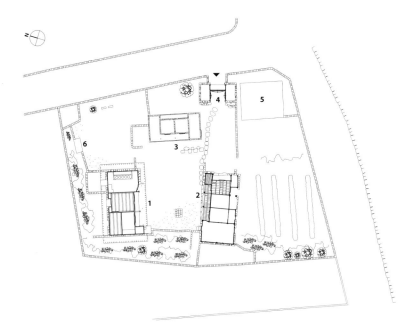

1. Angeori
2. Bakkeori
3. Mokeori
4. Mungangeori
5. Malbangegan
6. Hwajangsil

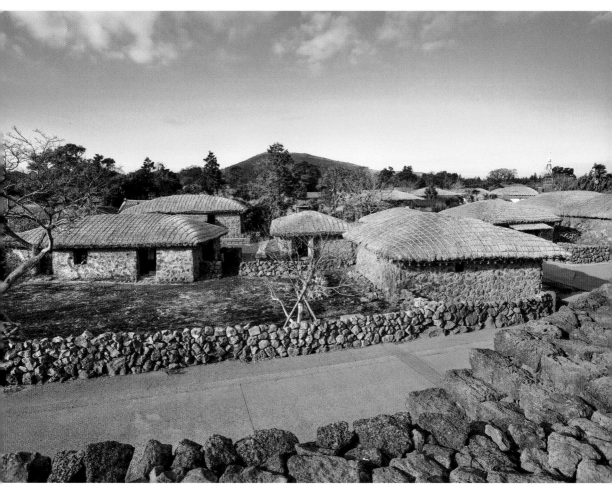

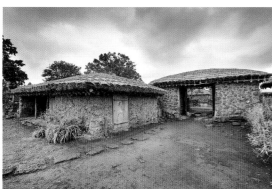

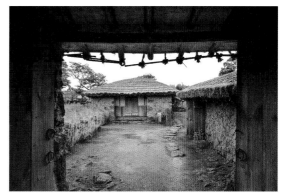

Blick vom Südtor (oben).
Nebenhaus und Eingangstor (unten links). Blick auf das Anwesen durch das Eingangstor (unten rechts).

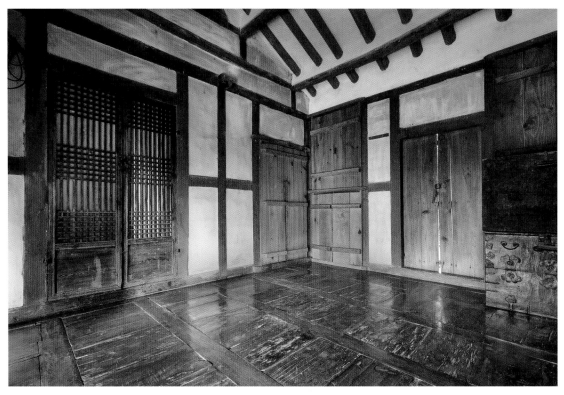

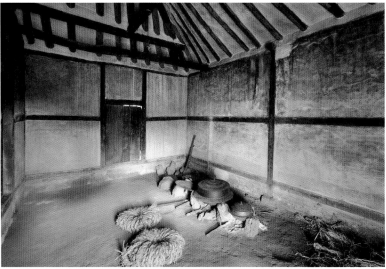

Oberer Innenraum des Frauenhauses (oben). Innenansicht der Küche (unten).

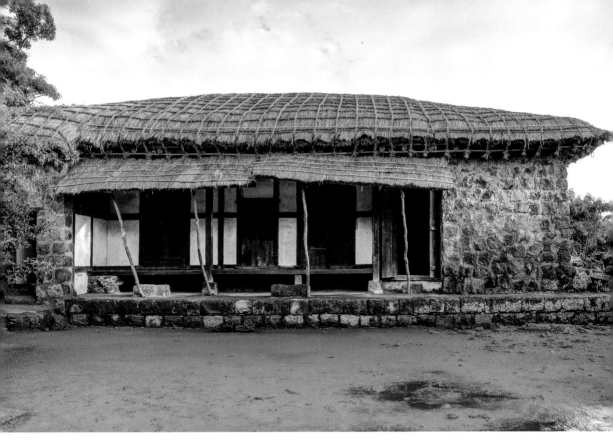

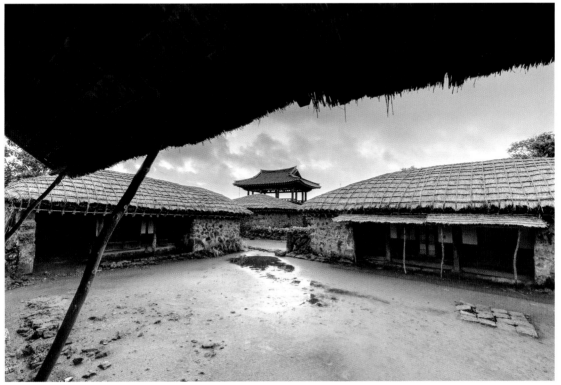

Frontseite des Frauenhauses (oben). Blick auf den Innenhof mit Frauen- und Nebenhaus (unten).

Wie können Kulturgüter optimal dokumentiert werden?

Aufgewachsen als jüngster Sohn der Seo-Familie in Bangjukgol

Anbang, Witbang, Geonneonbang, Munganbang, Anmadang, Bakkatmadang
– das sind meine Spielplätze während meiner Jugend. Der wärmste Platz im
Frauenzimmer (*Anbang*) war meiner, ich schlief auf dem Schoß meiner Mutter auf
der Seitenveranda, wenn im Frühling die Sonne so schön strahlte. Ich wurde von
meiner Mutter erbarmungslos gescholten, weil ich trotz ihrer Warnung auf dem
Podest für die Vorratstöpfe (*Jangdokdae*) spielte und die Töpfe zerbrach. Im Herbst,
wenn die Bauern die Reisähren maschinell schälten, legte ich mich vergnügt
daneben auf die Strohbündelhaufen. Im Winter spielte ich mit meinen Freunden
Versteck in diesen Strohhaufen. Ich erinnere ich mich noch gut daran, wie mein
Vater zusammen mit mir auf einer Karre, die von einer jungen Kuh gezogen wurde,
durch die Reisfelder fuhr und zu mir sprach:„Die Bäume dort drüben will ich fällen
und daraus das Haus meines jüngsten Sohnes bauen, wenn er heiratet."

Als ich in die Schule ging, musste ich in die oberen Zimmer umsiedeln. Später
zog ich für die höhere Schule in die Stadt, und zum Schluss siedelte ich sogar in die
Hauptstadt Seoul um, erst zum Studium und nun lebe ich ganz hier.

Wenn ich ab und zu in meine Heimat Bangjukgol kam, hörte der Hund
schon von weitem meine Schritte und rannte mir als Erster entgegen, um mich
willkommen zu heißen.

Mein Heimatdorf ist dreieckig geformt. Zwischen dem Dorfeingang und bis zur
Mitte des Dorfes stehen neben einem Teich drei große Bäume. Auf der Vorderseite
des Dorfes fließt ein Bächlein, dahinter erhebt sich in der Ferne der Wolbong-Berg.
Aufgrund dieser verschiedenen geographischen Eigentümlichkeiten trug unser Dorf
auch unterschiedliche Namen wie *An-dongne, Jeongjanamu-dongne, Bangjukgol*
oder *Yongam-maeul*. Das Dorf umfasste etwa 50 Familien – eben ein typisches
kleines Dorf der Chuncheong-Provinz. Heute existiert es nicht mehr. Als der
Expresszug gebaut wurde, verschwand meine Heimat bei der Modernisierung der
Städte. Das Dorf wurde eingegliedert in die Stadt Cheonan, es ist heute komplett
überbaut und wie vom Erdboden verschluckt. In dieser chaotischen Zeit ist mein
Vater unerwartet verstorben. Sein Versprechen, zu meiner Hochzeit die Bäume zu
fällen, ist bis jetzt nicht eingelöst. Meine Heimatdorf und mein Vater existieren nur
noch in meinem Herzen. Wenn ich mich an diese verlorene Jugendzeit erinnere,
kommen mir unwillkürlich die Tränen.

Mein Leben als Fotograf

„Hallo, Heon-gang, komm doch morgen zu Gwanghwamun. Wir wollen zusammen essen gehen," so klang die Stimme von Gang Un-gu durch das Telefon. Das war nicht nur die Einladung eines Freundes, sondern vielmehr als ein Arbeitsauftrag zu verstehen. Ich sollte die „Hanok", die traditionellen koreanischen Häuser, die als Kulturerbe deklariert sind, fotografieren. Ich fotografiere sie bereits seit mehr als einem Jahrzehnt, mehr oder weniger aus privatem Interesse. Nun sollte ich sie im ganzen Land gründlich mit Bildern dokumentieren. Ich sagte zwar „Ja", aber den Gedanken, dass ich mich damit vielleicht übernehmen könnte, konnte ich nicht loswerden. So bat ich meinen Kollegen Joo Byoung-soo um Hilfe. Wir erstellten eine Strategie, bei der wir das Land in ein Ost- und ein Westgebiet aufteilten. Ich nahm mir das westliche Gebiet vor, während Joo Byoung-soo sich mit dem Osten beschäftigen sollte, und zwei weitere Helfer sollten die Hanok in den übrigen Orten aufnehmen. Danach wollten wir unsere Gebiete untereinander austauschen, um die Objekte erneut aus anderen Blickwinkeln aufzunehmen.

Wir nahmen uns vor, die historischen Häuser aus dem Blickwinkel des Besuchers aufzunehmen. Die Lokalisierung der Objekte, die Charakteristik der Gegenden und der Umgebung sollten bei den Aufnahmen selbstverständlich berücksichtigt werden. Der Blick auf die Anlage beim Betreten durch das Eingangstor, die Grundverteilung der Wohnanlage, die Baukonstruktion, Aufnahmen der Rückseite und der Seiten, Ansichten der Häuser vom hinteren Hügel aus, auch von der Frontseite – all das waren die wichtigsten Ansichten, die wir bei unserer Aufgabe aufgenommen haben. Wir haben auch nicht vergessen, Fotos aus dem Blickwinkel der Hausbewohner aufzunehmen: von Innenzimmern zum repräsentativen Raum, von diesem Raum zum Frauenhof, vom Frauenhof zum Eingangstor (Daemun). Solche typischen Blickwinkel der Hausbewohner, aber natürlich auch Abweichungen von üblichen Bauformen sollten uns nicht entgehen und photographisch dokumentiert werden.

Wir wollten möglichst nur natürliches Licht für die Aufnahmen verwenden, aber ab und zu haben wir auch künstliche Beleuchtung verwendet, wenn z.B. einmal Aufnahmen im Hausinneren gemacht wurden und wir die Atmosphäre in einem warmen Zimmer einfangen wollten. Für die fachgerechten Aufnahmen einiger Häuser benötigten wir spezielle Ausleuchtungen. Wir setzten also modernste Technik ein, um professionelle Arbeit zu leisten. Dabei haben wir nicht nur die Schauseiten der Objekte fotografisch dokumentiert, sondern auch die Abfolge der Aufnahmen genau geplant.

Wenn ich gefragt werde, was beim Fotografieren am Schwierigsten ist, vielleicht die Oberfläche einer Porzellanvase, dann antworte ich: „Nein, volkskundliche Objekte sind am schwersten zu fotografieren." Kunstobjekte aus Porzellan oder Metall sind von sich aus schön genug, bei volkskundlichen Objekten sind die Farben jedoch meist grau oder dunkel, was für Fotografien nicht günstig ist. Man muss sie mit Beleuchtung und mit allerlei moderner Technik überlisten, dann erst zeigen sie ihre Schönheit. Vor allem die als Kulturerbe anerkannten traditionellen Häuser, die

Hanok, sind inzwischen von ihren einstigen Bewohnern verlassen und werden von Museumswärtern betreut. Es ist daher kaum mehr möglich, mit der Kamera etwas von der ursprünglichen lebendigen Atmosphäre einzufangen. Dennoch war es uns ein Anliegen, durch unsere Fotografien etwas vom Leben der Vergangenheit wieder aufleuchten zu lassen.

„Sie sind verrückt!"

Unsere erste Station war das Museumsdorf Yangdong-Maeul (inzwischen in die Liste des UNESCO-Weltkulturerbes aufgenommen). Ich besuchte es nicht zum ersten Mal und hatte mir daher meine Aufgabe leichter vorgestellt. Wir hatten schließlich unsere klaren Arbeitsregeln und Methoden, wonach wir uns uns den Objekten nähern wollten. Sehr bald aber merkten wir, dass unsere Planung wohl etwas zu optimistisch war. Unerwartete fotografische Probleme traten auf, z.B. wenn ein Haus erhoben auf einem Hügel stand oder die Türen der Häuser verschiedenartig gestaltet waren, damit einerseits für sich allein stehen, aber auch wieder in Bezug untereinander treten sollten oder wenn die Häuser einen besonderen, eigenen Charakter oder eine besondere Wohnsituation aufwiesen. Wir wollten ja nicht allein die äußere Gestalt mit der Kamera aufnehmen, sondern vielmehr auch die verschwundene Welt, in der die Menschen einst lebten, spürbar machen. Wir haben daraufhin unsere Arbeit erst einmal einige Zeit liegen gelassen. Wir mussten erst lernen, Informationen über die Geschichte, das Leben und die damalige Lebensweise sammeln. Wir mussten die Objekte nicht nur mit den Augen, sondern auch auf dem Hintergrund unserer gesammelten Informationen verarbeiten. Unsere Kenntnis des früheren Lebensstils und älterer Bauformen musste in die Aufnahmen einfließen. Mit anderen Worten, die Aufnahmen sollten einerseits den Blickwinkel der Gäste und andererseits den Blickwinkel der Besitzer zeigen, also in einer Art dualen Methode festhalten. Wir wollten versuchen, die Erinnerung an die alten, traditionellen Wohnhäuser aufrecht zu erhalten, aber auch die Lebensinhalte der Menschen darin aufzuzeigen.

Das Haus Segyeop *Kkachigumeong-jip* suchte ich zusammen mit einem Konservator des Nationalmuseums für Volkskunde auf. Es war wohl kurz vor unserer Ankunft saniert worden, aber immer noch lagen überall Schmutzhaufen herum. Ich fing daher sofort an, die herumliegenden Abfälle zu beseitigen und alles zu säubern. Der Konservator als mein Begleiter machte mit. Da es ein sehr heißer Tag, waren wir am Schluss schweißgebadet. Als das Haus dann einigermaßen sauber war, begann ich mit den Aufnahmen. Der Konservator schrie daraufhin ganz aufgebracht: „Sind Sie denn verrückt? So genau hätte man es doch wirklich nicht nehmen müssen. Macht Ihnen das etwa Freude? Ich bin beeindruckt von Ihrem Eifer. Ihre Arbeit muss Sie wirklich begeistern." Ich fühlte in dem Moment Mitleid mit ihm. Beim Abendessen versöhnten wir uns bei einem Glas Bier.

Vieles hat sich mit der Zeit geändert. Vor allem hat sich die Republik Korea seit der zweiten Hälfte des 20. Jahrhunderts unvorstellbar schnell entwickelt. Die meisten Koreaner, mich eingeschlossen, wohnen heute in Apartments und sind

an einen modernen Lebensstil gewohnt. Wenn etwas unbequem ist, wird es nicht verbessert, sondern man sucht stattdessen einen anderen und bequemeren Weg. Alles tendiert zunehmend zu einer Konsumgesellschaft. Man betont immer wieder, wie wichtig die Tradition ist, aber wenn dieser Weg mühsam ist, geht man ihn lieber doch nicht.

Durch meine etwa 20 jährige Karriere als Fotograf sehe, spüre und merke ich, wie unser modernes Leben sich in vielerlei Hinsicht verändert hat. Ich habe viele Kontinente wie Asien, Amerika und Europa besucht, wo ich die jeweiligen Lebensweisen und Kulturen mit einem gewissen Neid kennenlernte. Wie würden diese Menschen anderer Kulturen die koreanische Kultur beurteilen? Ich grüble ständig, wie ich die 5000 jährige koreanische Geschichte und Kultur so in Bildern aufnehmen kann, dass sie lebendig vermittelt werden. Ich habe die Antwort immer noch nicht gefunden.

Zwei Jahre lang habe ich bei meiner Fotodokumentation der Hanok vieles gesehen und gelernt. Dabei habe ich vielleicht doch wenigstens teilweise eine Lösung erfahren: Man soll für eine Aufgabe intensiv und mit ganzer Kraft arbeiten.

So habe ich zwar meine verlorene Heimat nicht gefunden, aber auf der Suche nach dem richtigen Weg versuchte Kang Woon-gu, mich zu führen. Joo Byoung-soo danke ich für seine Unterstützung.

Mai 2015
Seo Heun-kang

Glossar

Anbang inneres Zimmer oder Frauenzimmer.

Anchae wörtlich ‚innerer Hof‘, gemeint ist das Frauenhaus.

Andaecheong repräsentativer Raum im Frauenhaus, wird vor allem im Sommer zum Empfang der Gäste genutzt.

Anhaengnangchae weiteres Bedienstetenhaus im inneren Bereich.

Anmadang Hof im Frauenhaus.

Ansarangchae weiteres Herrenhaus im inneren Wohnbereich.

Araechae wörtlich ‚unteres Haus‘, gemeint ist ein Haus im Außenbereich.

Bakkatsarangchae ein weiteres *Sarangchae* im äußeren Bereich.

Bangmun Zimmertür.

Bueok Küche.

Bunhapmun *‚Bunhap‘* bedeutet wörtlich ‚zusammengefügt‘. Derartige Türen bestehen aus vier Teilen, die an heißen Sommertagen nach oben geklappt werden können. Sie befinden sich üblicherweise zwischen dem *Daecheong* und einem Nebenraum.

Busokchae angebautes Nebengebäude.

Byeolchae Nebengebäude (bestehend aus *Dong-Byeoldang*, dem östlichen Nebengebäude, und *Seo-Byeoldang*, dem westlichen Nebengebäude).

Byeoldang Nebengebäude (bestehend aus *Dong-Byeoldang*, demöstlichen Nebengebäude, und *Seo-Byeoldang*, dem westlichen Nebengebäude).

Changmun Fenster.

Cheok ca. 30,3 cm.

Cheukgan Toilettenhäuschen, auch *Dwitgan* oder *Byeonso*.

Chimbang Schlafgemach des Hausherrn.

Chodangchae Strohhaus, welches sich außerhalb des Hauptwohnbereichs befindet.

Choga-jip Haus mit Strohdach.

Choseok Fundamentstein.

Daecheong Hauptraum mit Holzboden, wird vor allem im Sommer zum Empfang der Gäste genutzt.

Daecheongmaru Hauptraum mit Holzboden.

Daemun Eingangstor des Hauses.

Daemyo Ehrentempel, in dem die Ahnentafeln der Familie aufbewahrt werden und zu bestimmten Zeiten ehrenvolle Zeremonien für die Ahnen abgehalten werden.

Dang Haus, etwas weniger repräsentativ als *Jeon*.

Ddijangneolmun Türart, die aus dünnem und schmalem Holz horizontal gezimmert ist.

Deulmun Türart, die sich vom Boden in die Höhe hochklappen lässt. Sie bleibt im Sommer meist geöffnet.

Dongjae östliches/westliches Haus.

Gamsil Ahnenstätte, wo die Ahnentafeln der Familie aufbewahrt sind.

Gaok Haus (Lehnwort aus dem Chinesischen).

Geonneonbang wörtlich „gegenüberliegendes Zimmer", es liegt entweder dem Herrenzimmer oder dem Frauenzimmer gegenüber. Dazwischen befindet sich immer das *Daecheong* für den Empfang der Gäste.

Giwa-jip allgemeine Bezeichnung eines Hauses mit Ziegeldach.

Gobangchae Lagerhaus.

Gongnu (Darak) Lagerraum.

Gotaek historisches Wohnhaus.

Gotganchae Lagerhaus für Vorräte, auch *Gotgan* oder *Gwang* genannt.

Guiteul-jip Blockhaus in quadratischer Form aus dicken Rundhölzern errichtet. Die Ritzen sind mit Lehm abgedichtet.

Gulpi-jip Haus mit Dachbedeckung aus Eichenrinde (*Gulpi*).

Gwang Lagerplatz (auch *Gwangchae* genannt).

Gwallisa Verwaltungshaus bzw. Wachdienstbüro des Hausmeisters.

Haengnangchae Bedienstetenhaus mit Lagerplatz.

Haengnangmadang Hof vor dem Bedienstetenhaus.

Heon repräsentativer Pavillon, Verwaltungshaus.

Heotganchae Lagerhaus mit Zimmer für Bedienstete.

Hojijip Haus für die Gastarbeiter, die nicht ständig zur Dienerschaft des Hauses gehörten. Auch Hausmeister- oder Verwalterhaus.

Hyanggyo konfuzianische Akademie bzw. Dorfschule.

Hyeopmun Seitentor, das zu einem anderen Haus führt (meistens zum Herrenhaus).

Iksa Nebenflügel.

Ilgakmun frei stehendes Eingangstor zwischen zwei Gewändesäulen und zweiflüglig überdacht.

Imsacheong Raum, in dem die Vorbereitung der Ahnenzeremonie stattfindet.

Jaesa Gedenkhaus für die Vorfahren.

Jageunsarangchae kleineres Herrenhaus (für den Sohn).

Jangdokdae Podest bzw. freie Lagerstelle im Freien zur Lagerung der Gewürzvorratstöpfe.

Jecheong Raum, in dem das Ahnenritual stattfindet.

Jeon repräsentatives Palast- oder Klostergebäude.

Jeong Pavillon.

Jeongja Pavillon.

Jeongji Küche.

Jeonsacheong Raum, in dem die Vorbereitung der Ahnenzeremonie stattfindet.

Jeontoe-jip Haus mit umlaufender Veranda an den Außenwänden aus Holz und Lehm und mit Fußbodenheizung ausgestattet.

Jip Haus (Koreanisches Wort).

Jongdori eine Art Firstpfetten.

Jongtaek Stammhaus.

Jungganseolju Stützender schmaler Holzpfeiler in der Mitte der Zimmertür.

Jungmun Mitteltor, mittlere Eingangstür zum Wohnbereich.

Jungmunchae Mittleres Haus mit einem Hauseingangstor innerhalb des Wohnbereichs.

Jusa Küche für die Zubereitung von Essen für die Ahnenzeremonie.

Kan entspricht dem Abstand zwischen zwei Säulen, die je nach Gebäudetyp zwischen 1,8 und 2,4 Metern betragen kann. Wird auch als ein Flächenmaß eingesetzt, z.B. 2,4 x 2,4 m² = 5,76 m².

Keunsarangchae großes Herrenhaus (für den obersten Herrn, z.B. den Vater).

Kkachigumeong-jip Sogenanntes „Elsterlochhaus". Die Herdstelle/Küche und der Kuhstall sind im selben Haus untergebracht. Es gab eine Öffnung für den Rauch, der im Haus beim Kochen entsteht. Gelegentlich kamen Vögel durch diese Öffnung ins Haus herein. Daher der Name Elsterlochhaus. Diese Hausform ist vorteilhaft zur Wärmespeicherung und zum Kälteschutz. Wie auch früher in europäischen Bauernhöfen wohnten Tiere und Menschen unter einem Dach.

Madang Hof, Hofgarten.

Maguganchae Haustierstall.

Maksae Abschlussziegel des Dachfirstes.

Maksae Abschlussziegel des Firstes.

Maru Holzboden oder Raum mit Holzboden.

Marubang Raum mit Holzboden.

Marudaegong Stützpfosten oder Stützelement, das auf dem Haupt- bzw. Mittelbalken aufliegt und die Firstpfette trägt.

Meoritbang wörtlich „oberes Zimmer". Liegt, sofern vorhanden, neben dem Frauenzimmer. Auch *Uitbang* genannt.

Mobang Zimmer unmittelbar an der Herdstelle, wo die wärmsten Bodenplätze in den Zimmern neben der zentralen Feuerstelle zur Verfügung stehen.

Momchae Hauptgebäude wie Frauen- und Herrenhaus.

Munganbang Zimmer im Eingangstorhaus.

Naerimmaru Grat im Fußwalmdach, der als Giebelkante im Satteldach dient. Auf dem Naerimmaru können in Palästen oder Klöstern verschiedene Tierfiguren zur Abschreckung von bösen Geistern platziert werden.

Naewon Ziergarten im inneren Wohnbereich.

Neolmun Türart, die aus dünnen Holzbrettern in Querform gezimmert ist.

Neowa-jip mit Neowa-Schindeln bedecktes Haus. Neowabäume, d.h. rote Kiefern, wachsen im Urwald des Taebaek-Gebirges. Heute sind solche Häuser nur noch in geringer Anzahl erhalten.

Numaru Erhöht liegender Raum mit Holzboden. Dieser offene Raum beim Herrenhaus wird üblicherweise im Sommer für den Empfang von Gästen genutzt.

Nunsseopjibung wörtlich „Wimperndach". Das Dach eines Anbaus am Hanok, welches unter dem Dachüberstand des Hauptdachs ansetzt. Sein Name weist

auf den optischen Effekt des Daches hin, da ein solches Sekundärdach wie die Wimpern beim Auge aussieht.

Oeyanggan (Kuh-)Stall.

Paljak-jibung eine auf einem oktogonalen Grundriss basierende Dachform, die nur bei gehobenen Bauten Verwendung findet.

Pyeong bis heute verwendete Maßeinheit, die 3,30 m² entspricht.

Ruh ein offener Pavillon am Teich.

Sadang Schrein, Gedenkhaus des Ahnen.

Salimchae Haus, in dem die Familie wohnt bzw. allgemeines Wohnhaus.

Sarangbang Herrenzimmer.

Sarangchae Herrenhaus.

Sarangmadang Hof im Herrenhaus.

Sarangmun Tor, das zum Herrenhaus führt.

Seojae östliches/westliches Haus.

Seokgarae Holzsparren.

Seowon konfuzianische Akademie bzw. Schule.

Sinmun Geistertor (Eingang zum Ahnenbereich).

Sireong Garderobe aus Stangen zum Aufhängen von Kleidern.

Soseuldaemun repräsentatives Eingangstor zum Wohnhaus eines Aristokraten, das die anderen Gebäudeteile überragt.

Soseuldaemunchae repräsentatives Eingangstor bzw. Eingangstorhaus.

Toenmaru Seitenveranda mit Holzboden, die sich außerhalb eines Raumes entlangzieht.

Tumak-jip Mit Lehm und Schilf gebautes Holzblockhaus. Die tragende Konstruktion der Außenwände besteht aus Holzstämmen. Allen vier Seiten vorgesetzt sind nichttragende Umfassungswände aus Schilf, in Verbindung mit einer leichten Fachwerkkonstruktion.

Ujingakjibung Walmdach.

Yeondang Teich.

Yeongssangchang Türform mit schmalem Holzpfeiler.

Yeonmot Teich.

Yeonji Teich.

Yongmaru Dachfirst.

Yi Ki-ung

Kindheit in Seongyojang, Studium an der Universität Sungkyunkwan. 1971 Gründung des Verlags Youlhwadang. 1988 Initiator und Präsident der Verlagsstadt Paju und Präsident der Paju-Kulturgesellschaft. 2014 Ausstellung der Schriften der Welt. Präsident der internationalen Städte-Kulturaustausch-Gesellschaft. Veröffentlichungen u.a. „Eine Buchreise zur Paju-Verlagsstadt".

Seo Heun-kang

Geboren in Choen-an in Chungbuk. Studium an der Universität Chung-Ang (Fach Fotokunde). Freiberuflicher Fotojournalist, Beiträge in Fachzeitschriften, Fotoausstellungen (1986, 1989, 1994, 2003, 2011).

Joo Byoung-soo

Geboren in Seoul. Studium an der Universität Chung-Ang (Fach Fotokunde). Freiberuflicher Fotograf, Beiträge u.a. in Lexika.

Beckers-Kim Young-ja

Bis 2005 Lektorin für die Sprache und Kultur Koreas an der Universität Regensburg. Autorin koreanischer Lehrbücher in deutscher Sprache, Tätigkeit im interkulturellen Management für Deutschland und Korea, Veröffentlichungen zu kulturellen Themen in Deutsch und Koreanisch.